MUSÉE

DE

PEINTURE ET DE SCULPTURE,

OU

RECUEIL

DES PRINCIPAUX TABLEAUX,

STATUES ET BAS-RELIEFS

DES COLLECTIONS PUBLIQUES ET PARTICULIÈRES DE L'EUROPE,

DESSINÉ ET GRAVÉ A L'EAU FORTE
PAR RÉVEIL,

AVEC DES NOTICES DESCRIPTIVES, CRITIQUES ET HISTORIQUES,
PAR DUCHESNE AINÉ.

VOLUME III.

PARIS.
AUDOT, ÉDITEUR,
RUE DES MAÇONS-SORBONNE, No. 11.

1830.

PARIS. — IMPRIMERIE ET FONDERIE DE FAIN,
Rue Racine, n°. 4, place de l'Odéon.

MUSEUM

OF

PAINTING AND SCULPTURE,

OR

COLLECTION

OF THE PRINCIPAL PICTURES,

STATUES AND BAS-RELIEFS

IN THE PUBLIC AND PRIVATE GALLERIES OF EUROPE,

DRAWN AND ETCHED
BY RÉVEIL;

WITH DESCRIPTIVE, CRITICAL, AND HISTORICAL NOTICES
By DUCHESNE Senior.

VOLUME III.

LONDON:
TO BE HAD AT THE PRINCIPAL BOOKSELLERS
AND PRINTSHOPS.

1830.

PARIS. — PRINTED BY FAIN,
4, Racine street, Odeon's square.

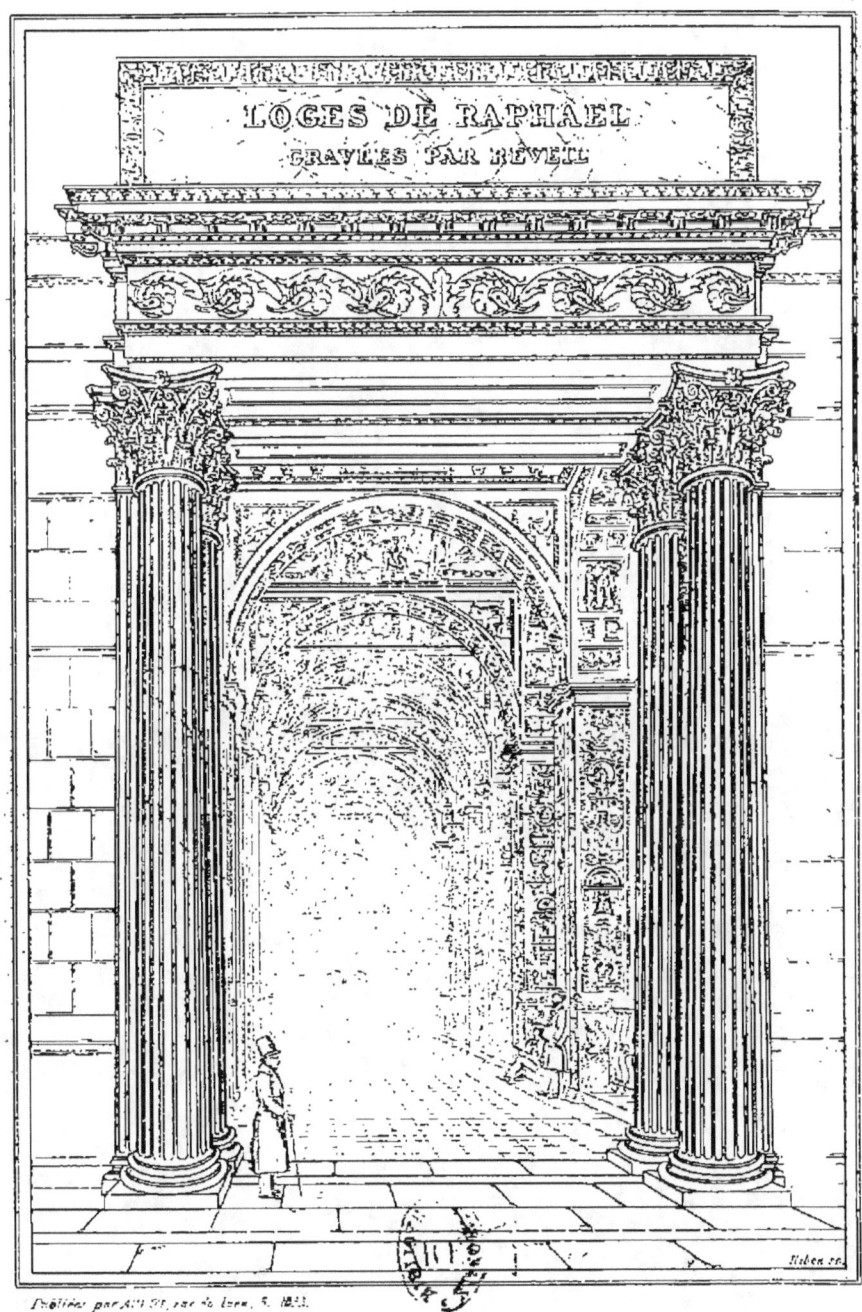

VUE INTÉRIEURE DE LA GALERIE.

LES
LOGES DU VATICAN,

SUJETS PEINTS A FRESQUE,

PAR RAPHAEL,

ET GRAVÉS A L'EAU-FORTE, SUR ACIER,

PAR RÉVEIL.

PARIS.

AUDOT, ÉDITEUR,

RUE DU PAON, N°. 8, ÉCOLE DE MÉDECINE.

1833.

PARIS. — IMPRIMERIE ET FONDERIE DE FAIN,
Rue Racine, n°. 4, place de l'Odéon.

THE
LOGGE DEL VATICANO,

DRAWN AND ETCHED ON STEEL,

BY REVEIL;

FROM RAFFAELLE'S FRESCOES.

LONDON.
TO BE HAD AT THE PRINCIPAL BOOKSELLERS
AND PRINTSHOPS.

1833.

PARIS. — PRINTED BY FAIN,
Rue Racine, n°. 4, place de l'Odéon.

VUE DE L'ÉGLISE S.^T PIERRE ET DU PALAIS DU VATICAN.

VUE

DE L'ÉGLISE SAINT-PIERRE

ET DU PALAIS DU VATICAN.

—

L'église de Saint-Pierre à Rome, si renommée par son immensité et par sa magnificence intérieure, fut commencée sous le pontificat de Jules II. C'est Bramante qui en donna les dessins et qui éleva la construction jusqu'à la hauteur du portail, et à la naissance du Dôme.

Le célèbre Michel-Ange Buonarroti, fut chargé de continuer cet édifice, mais il changea en partie les projets de son prédécesseur, et éleva le dôme que l'on voit aujourd'hui. Après sa mort, les travaux furent continués par Raphaël, neveu de Bramante, ensuite par Julien de San Gollo, et par Peruzzi.

La place devant Saint-Pierre est entourée en partie par deux colonnades, au milieu se trouve un obélisque en granit égyptien, avec une fontaine de chaque côté. Au-dessus de la colonnade, à droite, on aperçoit une partie du Vatican, palais très-irrégulier, et si immense, qu'il contient 13 mille chambres. C'est au troisième étage de la cour que nous voyons, et dont toutes les fenêtres cintrées avoisinent le pavillon où est une horloge, que se trouvent *les Loges*, petite galerie qui obtint une grande célébrité, à cause des arabesques et des peintures que Raphaël y fit exécuter à fresques sur ses dessins.

VIEW
OF SAINT PETER'S CHURCH
AND OF
THE PALACE OF THE VATICAN

 The church of Saint Peter in Rome, so remarkable for it's size, and internal magnificence, was begun under the Pontificate of Julius the second. It was Bramante who furnished the designs, and erected the building to the heigth of the principal entrance, and the beginning of the dome.

 The celebrated Michael-Angelo Buonarroti was directed to continue this edifice, but altering partly the plan of his predecessor, erected the dome now exhibited. After his death, the work was continued by Raffaelle the nephew of Bramante, afterwards by Julien de San Gollo, and by Peruzzi.

 The square in front of Saint Peter's, is in part surrounded by two colonnades, in the midst of which, is seen an obelisk of Egyptian granit, with a fountain on each side. At the extremity of the colonnade, on the right, is seen part of the Vatican, a very irregularly built palace, and of such extent, that it contains thirteen thousand rooms.

 On the third story from the court, is seen the little gallery called *Le Logge* whose arched windows are near the pavilion, where there is a clock; it has obtained. Its great celebrity from the arabesques and paintings, which Raffaelle executed there in fresco, upon is works.

Le palais du Vatican, ainsi que ceux de la plupart des souverains, est composé de plusieurs parties construites et décorées à des époques différentes. Parmi les artistes qui furent chargés d'embellir ce palais, Raphaël peut être regardé comme le principal, tant à cause du nombre de ses peintures qu'à cause de leur variété et de leur richesse.

Il fit dans trois salles de grandes compositions historiques ou allégoriques dont le mérite est bien connu, il en décora aussi les voûtes et dans une construction à trois étages, dite les Loges, il peignit des ornemens arabesques tout-à-fait remarquables par leur élégance, leur richesse et la variété de leurs couleurs.

Ces ornemens faits à l'imitation de ceux qui venaient d'être découverts dans les bains de Titus et dans ceux de Livie, furent composés et dessinés par Raphaël; quant à l'exécution à fresque, elle est de Jean de Udine et de quelques-uns de ses condisciples habitués à travailler en commun d'après les idées de leur maître. L'épaisseur des piliers, ainsi que la surface des trumeaux et la partie correspondante sur le mur du fond, sont couverts par ces élégantes peintures; la voûte de chaque travée offre quatre tableaux, dans lesquels cet habile maître a représenté plusieurs sujets de l'histoire sainte, depuis les premiers temps de la Genèse, jusqu'à la Cène de Jésus-Christ avec ses apôtres. Les figures ont deux pieds de proportion, et les tableaux environ six pieds sur quatre.

C'est dans les premières de ces compositions, que l'on peut trouver des motifs pour juger le talent de Raphael comparativement à celui de Michel-Ange, car ce ne peut être sans intention que le jeune peintre romain ait représenté des sujets déjà traités par le vieil artiste florentin. Mais il n'est pas né-

cessaire de croire qu'il l'ait fait par un motif de jalousie, et pour se montrer supérieur à son devancier. Cependant on ne peut se dissimuler qu'il ait fait preuve d'un génie sublime lorsqu'il a peint Dieu débrouillant le chaos, puis créant la lumière, et plaçant dans le ciel les deux astres qui éclairent la terre; ainsi que le moment où il donne à Adam une femme tirée de lui, et qui doit toujours rester la moitié de lui-même. Plusieurs de ces figures sont d'une pose admirable, celle de Dieu débrouillant le chaos a quelque chose de grandiose qui rend muet de stupéfaction, et frappe tellement l'imagination que l'on pourrait croire cette figure aussi immense que le monde.

Cette suite de 52 tableaux a souvent été désignée sous la dénomination de Bible de Raphaël, elle a été publiée en 1607; par Sixte Badolochi et Jean Lanfranc, en 1638 par Nicolas Chapron. Montagnani en fit faire une suite par divers graveurs et la publia à Rome en 1790. Enfin M. de Meulemester, habile graveur, élève de Bervic, a passé douze années à Rome, pour faire avec tout le soin possible et une grande dépense des dessins exacts qu'il a ensuite gravés lui-même avec un talent remarquable. Trois livraisons seulement de cette dernière publication ont paru jusqu'à présent; espérons que les encouragemens que l'auteur recevra des amis et des protecteurs des arts lui donneront la possibilité de surmonter les obstacles que les révolutions de France et de Belgique sont venus apporter à toutes les publications d'ouvrages sur les arts et les sciences.

Nota. Nous n'avons dû extraire de la Bible que ce qui se rapporte aux compositions de Raphaël, sans chercher à conserver une histoire suivie.

The palace of the Vatican, like that of most sovereigns is composed of several parts constructed and decorated at different periods. Amongst the artists who were ordered to embellish it, Raphael may be considered as the principal, as well for the number of his paintings, as for their variety and richness.

In three of the rooms he executed large historical or allegorical subjects, the merit of which is well known; he also adorned the arched roofs in the same manner; and in a building of three stories in heigth, called (Les Loges) he also painted fancy ornaments in fresco altogether remarkable for their elegance, their richness, and for the variety of their colours.

These ornaments done in imitation of those which were just discovered in the baths of Titus, and of Livy, were composed and drawn by Raphael; the execution in fresco, is by Jean de Udine, and some of his fellow students, accustomed to work after the style of their master. The pillars also, and surface of the Pier Glasses, as well as the corresponding part on the wall at the bottom, are covered with these elegant paintings; the vault of each arch presents four subjects, in which this great master has represented many scenes from sacred history, from the book of Genesis, down to the last supper of our Saviour with his Apostles. The figures are two feet high; and the pictures about 6 faet 4 inches, by 4 feet 3 inches.

It is in the first of these compositions that we have an opportunity of judging of the talent of Raphael, as compared with that of Machael Angelo, for it could not be other than intentionally that the young Roman painter represented subjects already selected by the old Florentine artist. There
 Loges.

is no reason however to suppose that he did it from a motive of jealousy, and to shew himself superior to his predecessor. We must however allow, that he has given a proof of a sublime genius when he represensed the Deity clearing away Chaos, then creating light, and placing in the Heavens the two planets which illumine the earth, as well as, the moment in which Adam in presented with a wife formed from himself, and who is ever to remain his own half. Most of these figures are admirably conceived, that of God dispersing Chaos has something about it so unutterably grand, as to render the beholder dumb with awe, and strikes the imagination so forcibly, that one may imagine this figure as large as the word itself.

This collection of 52 paintings has often been designated the « Bible of Raphael, » it was published, in 1607, by Sixte Badolochi and Jean Lanfranc, and in 1638 by Nicolas Chapron. Montagnari engaged different engravers to make a continuation of it, and published the same at Rome, in 1790. At length M. de Meulemester, an eminent engraver (pupil of Bervic) passed twelve years in Rome in making with all the care possible, and at a great expense, very exact drawing, which he afterwards engraved himself, with remarkable accuracy. Three numbers only have as yet appeared, but we must hope, that the encouragement which he will receive from the friends and protectors of the arts, will enable him to surmount the obstacles which the revolutions of France and Belgium have produced in the publication of all works on the arts and sciences.

N. B. We should only make extracts from the holy scriptures of such parts as relate to the compositions of Raphael, without paying attention to the continuity of any certain history.

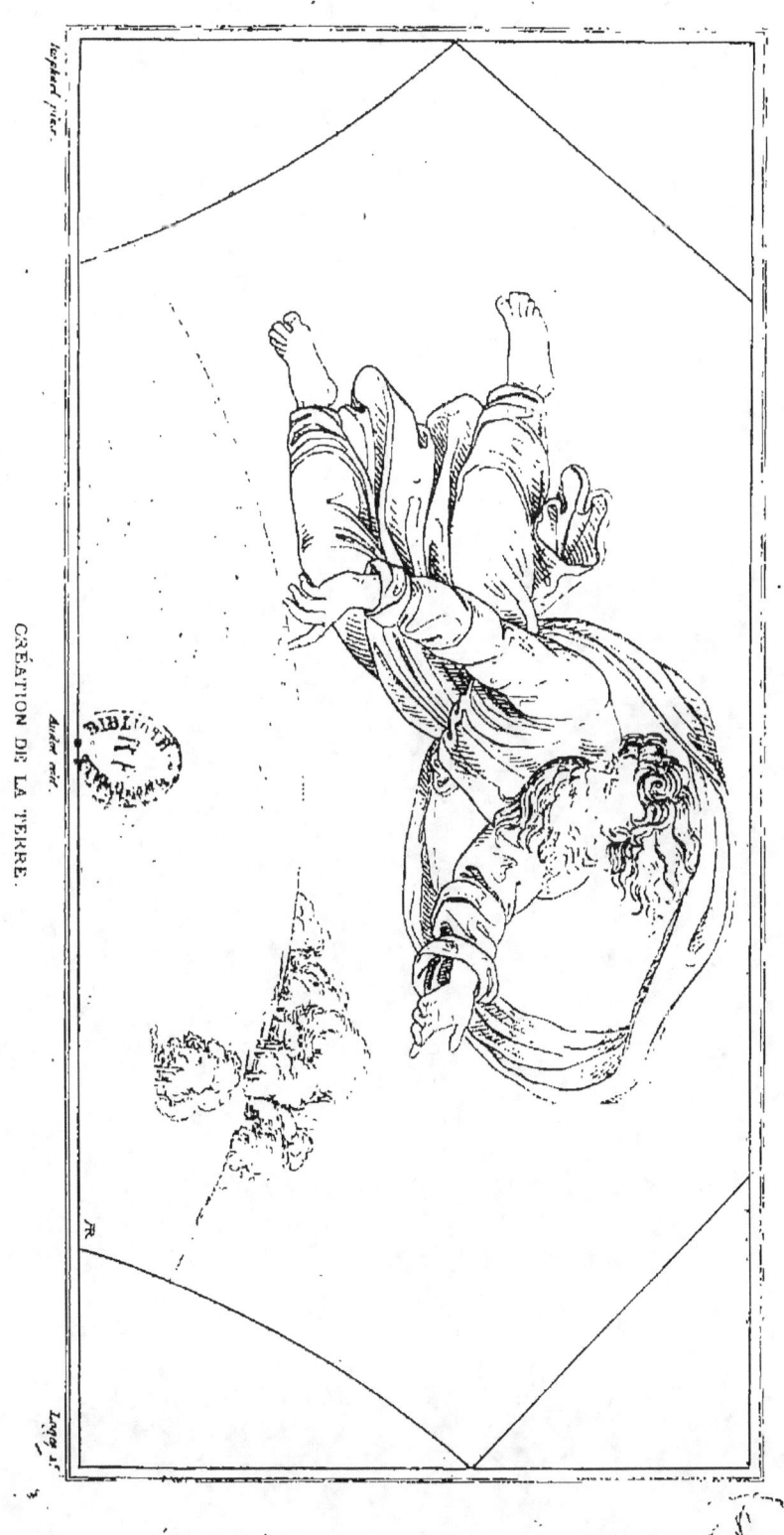

CRÉATION DE LA TERRE.

I. — II.

Au commencement Dieu créa le Ciel et la Terre.

La terre était informe et *toute* nue ; les ténèbres couvraient la face de l'abime ; et l'Esprit de Dieu était porté sur les eaux.

Or Dieu dit : Que la lumière soit faite : et la lumière fut faite.

Dieu vit que la lumière était bonne, et sépara la lumière d'avec les ténèbres.

Il donna à la lumière le nom de Jour, et aux ténèbres le nom de Nuit ; et du soir et du matin se fit le premier jour.

Dieu dit aussi : Que le firmament soit fait au milieu des eaux, et qu'il sépare les eaux d'avec les eaux.

Et Dieu fit le firmament : et il sépara les eaux qui étaient sous le firmament d'avec celles qui étaient au-dessus du firmament. Et cela se fit ainsi.

Et Dieu donna au firmament le nom de Ciel ; et du soir et du matin se fit le second jour.

Dieu dit encore : Que les eaux qui sont sous le ciel se rassemblent en un seul lieu, et que l'*élément* aride paraisse. Et cela se fit ainsi.

Dieu donna à l'*élément* aride le nom de Terre, et il appela Mers toutes les eaux rassemblées. Et il vit que cela était bon.

Dieu dit encore : Que la terre produise de l'herbe verte qui porte de la graine, et des arbres fruitiers qui portent du fruit chacun selon son espèce, et qui renferment leur semence en eux-mêmes *pour se reproduire* sur la terre. Et cela se fit ainsi.

La terre produisit donc de l'herbe verte qui portait de la graine selon son espèce, et des arbres fruitiers qui renfermaient leur semence en eux-mêmes, chacun selon son espèce. Et Dieu vit que cela était bon.

Et du soir et du matin se fit le troisième jour.

(Genèse 1.)

I. — II.

In the beginning God created the Heaven and the Earth.

And the earth was without form and void; and darkness *was* upon the face of the deep. And the Spirit of God moved upon the face of the waters.

And God said, Let there be light: and there was light.

And God saw the light, that *it was* good: and God divided the light from the darkness.

And God called the light Day, and the darkness he called Night. And the evening and the morning were the first day.

And God said, Let there be a firmament in the midst of the waters, and let it divide the waters from the waters.

And God made the firmament, and divided the waters which *were* under the firmament from the waters which *were* above the firmament, and it was so.

And God called the firmament Heaven. And the evening and the morning were the second day.

And God said, Let the waters under the heaven be gathered together unto one place, and let the dry *land* appear: and it was so.

And God called the dry *land* Earth; and the gathering together of the waters called the Seas: and God saw that *it was* good.

And God said, Let the earth bring forth grass, the herb yielding seed, *and* the fruit tree yielding fruit after his kind, whose seed *is* in itself, upon the earth: and it was so.

And the earth brought forth grass, *and* herb yielding seed after his kind, and the tree yielding fruit, whose seed *was* in itself, after his kind: and God saw that *it was* good.

And the evening and the morning were the third day.

(GENESIS I.)

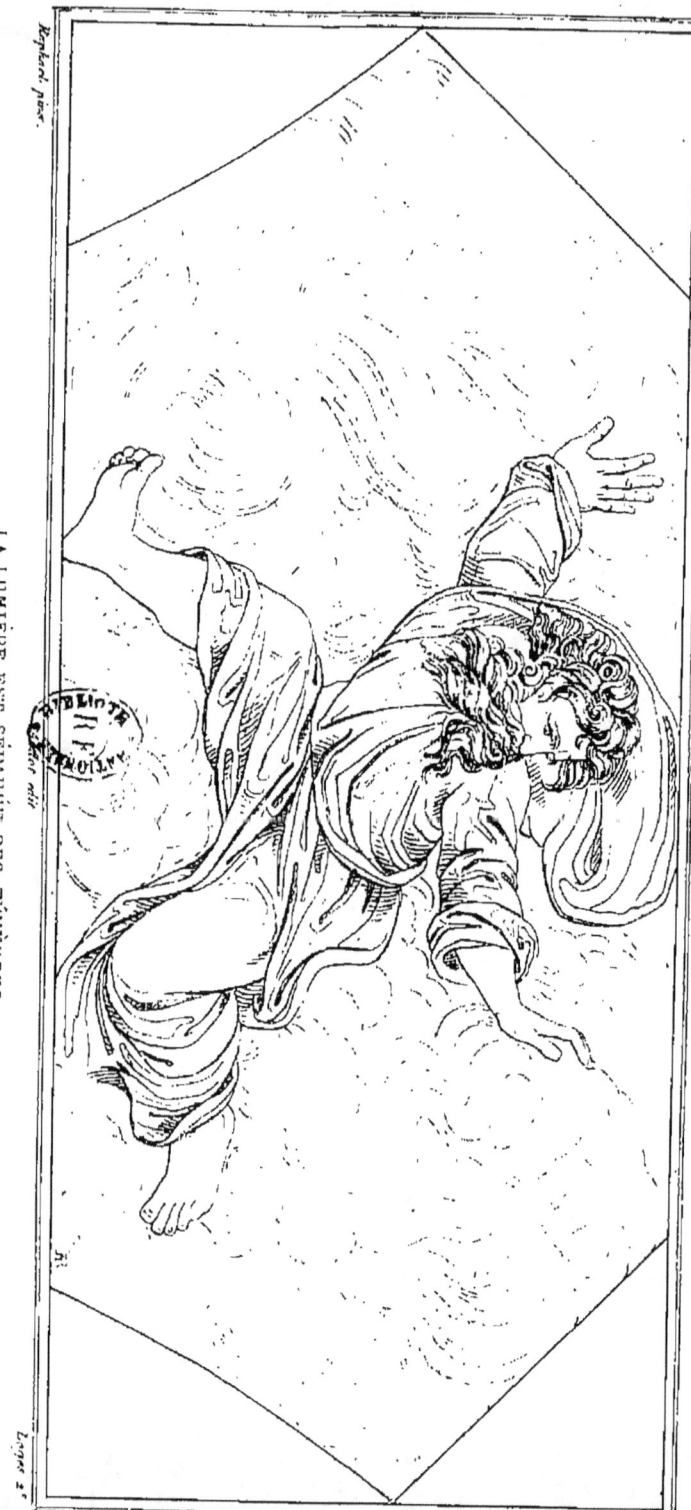

LA LUMIÈRE EST SÉPARÉE DES TÉNÈBRES.

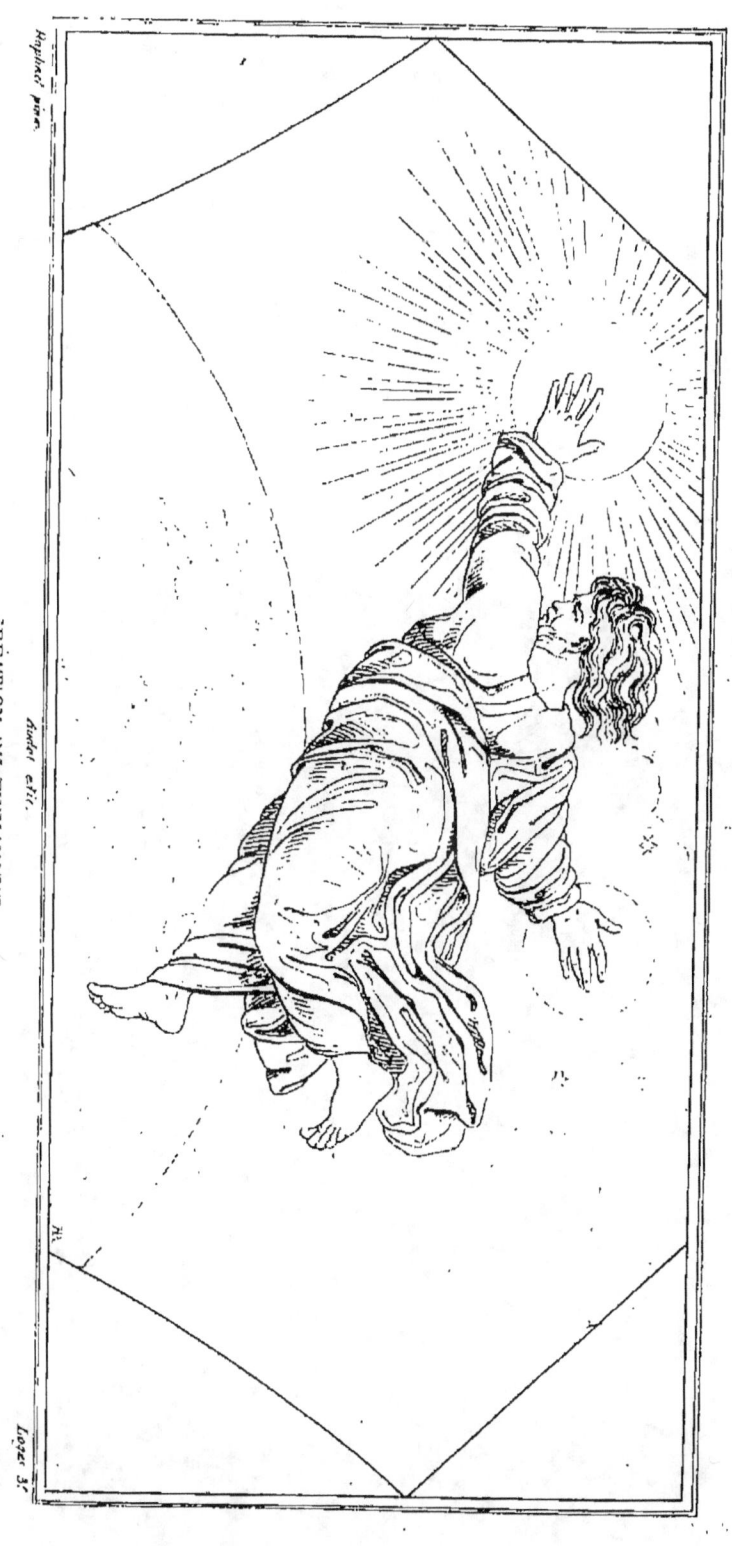

CRÉATION DU FIRMAMENT.

III. — IV.

Dieu dit aussi : Que des corps de lumière soient faits dans le firmament du ciel, afin qu'ils séparent le jour d'avec la nuit, et qu'ils servent de signes pour marquer les temps *et* les saisons, les jours et les années.

Qu'ils luisent dans le firmament du ciel, et qu'ils éclairent la terre. Et cela se fit ainsi.

Dieu fit donc deux grands corps lumineux, l'un plus grand pour présider au jour, et l'autre moindre pour présider à la nuit : *il fit* aussi les étoiles.

Et il les mit dans le firmament du ciel pour luire sur la terre,

Pour présider au jour et à la nuit, et pour séparer la lumière d'avec les ténèbres. Et Dieu vit que cela était bon.

Et du soir et du matin se fit le quatrième jour.

Dieu dit encore : Que les eaux produisent des animaux vivans qui nagent *dans l'eau*, et des oiseaux qui volent sur la terre sous le firmament du ciel.

Dieu créa donc les grands poissons, et tous les animaux qui ont la vie et le mouvement, que les eaux produisirent *chacun* selon son espèce, et il créa aussi tous les oiseaux selon leur espèce. Il vit que cela était bon.

Et il les bénit, en disant : Croissez et multipliez-vous, et remplissez les eaux de la mer; et que les oiseaux se multiplient sur la terre.

Et du soir et du matin se fit le cinquième jour.

Dieu dit aussi : Que la terre produise des animaux vivans *chacun* selon son espèce, les animaux *domestiques*, les reptiles et les bêtes *sauvages* de la terre selon leurs *différentes* espèces. Et cela se fit ainsi.

Dieu fit donc les bêtes *sauvages* de la terre selon leurs espèces, les animaux *domestiques* et tous les reptiles *chacun* selon son espèce. Et Dieu vit que cela était bon.

(GENÈSE 1.)

And God said, Let there be lights in the firmament of the heaven to divide the day from the night; and let them be for signs, and for seasons, and for days, and years:

And let them be for lights in the firmament of the heaven to give light upon the earth: and it was so.

And God made two great lights; the greater light to rule the day, and the lesser light to rule the night: *he made* the stars also,

And God set them in the firmament of the heaven to give light upon the earth.

And to rule over the day and over the night, and to divide the light from the darkness: and God saw that *it was* good.

And the evening and the morning were the fourth day.

And Good said, Let the waters bring forth abundantly the moving creature that hath life, and fowl *that* may fly above the earth in the open firmament of heaven.

And God created great-whales, and every living creature that moveth, which the waters brought forth abundantly, after their kind, and every winged fowl after his kind: and God saw that *it was* good.

And God blessed them, saying, Be fruitful, and multiply, and fill the waters in the seas, and let fowl multiply in the earth.

And the evening and the morning were the fifth day.

And God said, Let the earth bring forth the living creature after his kind, cattle, and creeping thing, and beast of the earth after his kind: and it was so.

And God made the beast of the earth after his kind, and cattle after their kind, and every thing that creepech upon the earth after his kind: and God saw that *it was* good.

(GENESIS I.)

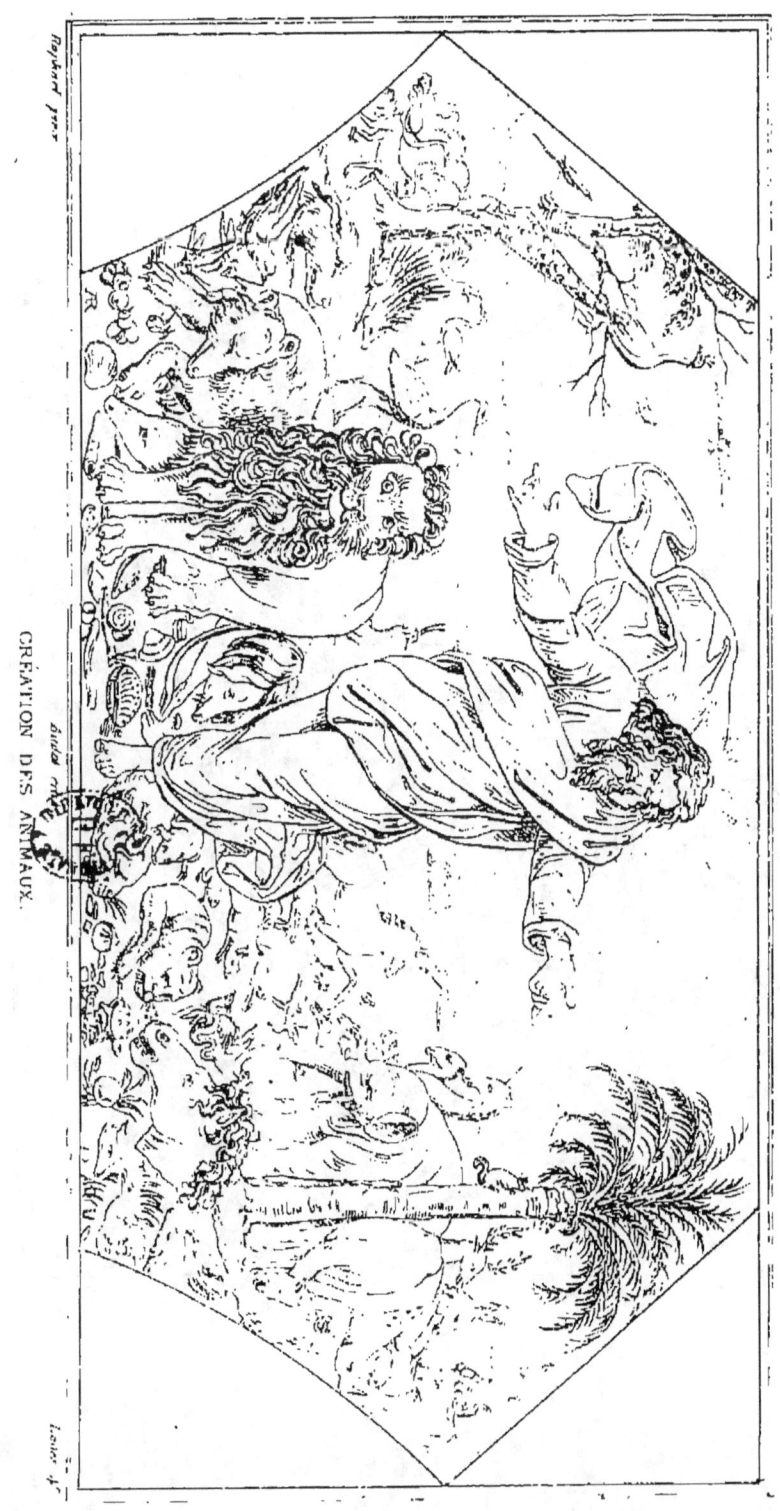

CRÉATION DES ANIMAUX.

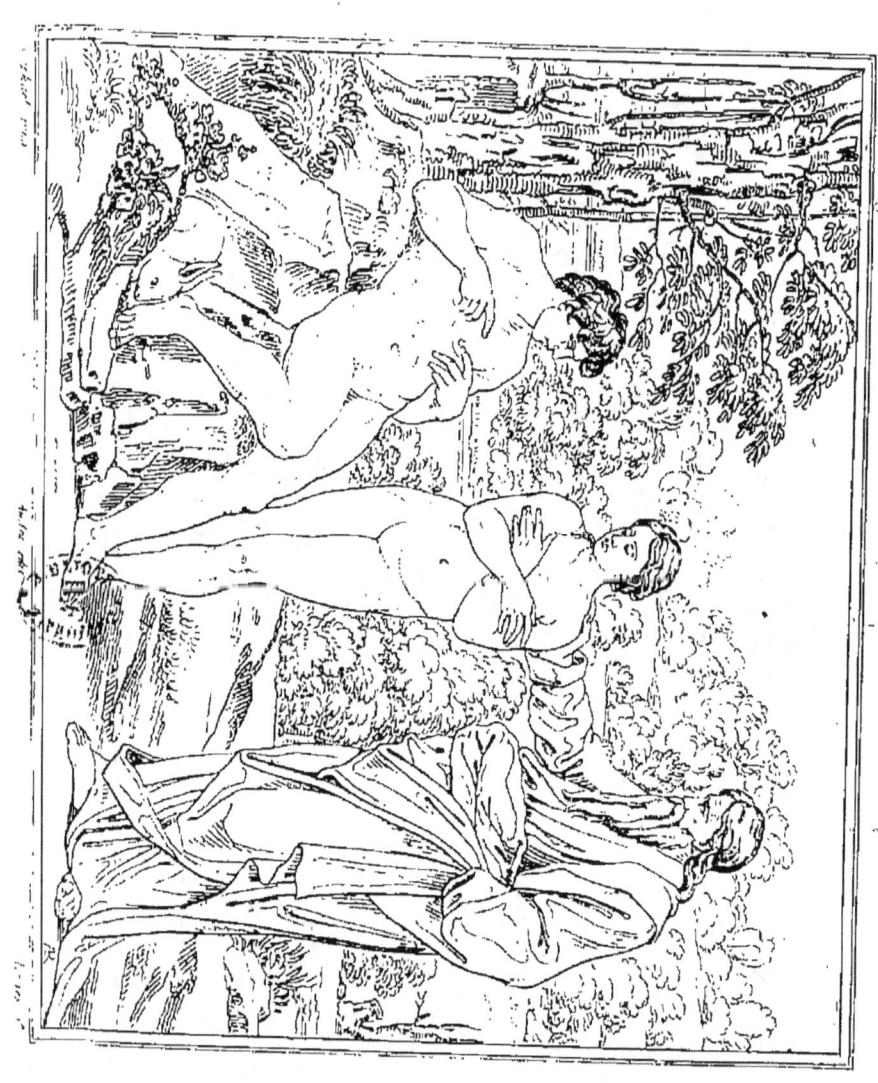

V.

Il dit ensuite : Faisons l'homme à notre image et à notre ressemblance, et qu'il commande aux poissons de la mer, aux oiseaux du ciel, aux bêtes, à toute la terre, et à tous les reptiles qui se meuvent sur la terre.

Dieu créa donc l'homme à son image, il le créa à l'image de Dieu, *et* il les créa mâle et femelle.

Dieu les bénit, et il leur dit : Croissez et multipliez-vous; remplissez la terre, et vous l'assujettissez, et dominez sur les poissons de la mer, sur les oiseaux du ciel, et sur tous les animaux qui se meuvent sur la terre.

Le Seigneur Dieu dit aussi : Il n'est pas bon que l'homme soit seul; faisons-lui un aide semblable à lui.

Le Seigneur Dieu ayant donc formé de la terre tous les animaux terrestres, et tous les oiseaux du ciel, il les amena devant Adam, afin qu'il vît comment il les appellerait. Et le nom qu'Adam donna à chacun des animaux est son nom *véritable*.

Adam appela donc tous les animaux d'un nom qui leur était propre, tant les oiseaux du ciel que les bêtes de la terre. Mais il ne se trouvait point d'aide pour Adam, qui lui fût semblable, et l'amena à Adam.

Le Seigneur Dieu envoya donc à Adam un profond sommeil; et lorsqu'il était endormi il tira une de ses côtes, et mit de la chair à la place.

Et le Seigneur Dieu forma la femme de la côte qu'il avait tirée d'Adam,

Alors Adam dit : Voilà maintenant l'os de mes os, et la chair de ma chair. Celle-ci s'appellera d'un nom qui marque l'homme, parce qu'elle a été prise de l'homme.

C'est pourquoi l'homme quittera son père et sa mère, et s'attachera à sa femme, et ils seront deux dans une seule chair.

Or Adam et sa femme étaient *alors* tous deux nus, et ils n'en rougissaient point.

(Genèse 1, 2.)

V.

And God said, Let us make man in our image, after our likeness: and let them have dominion over the fish of the sea, and over the fowl of the air, and over the cattle, and over all the earth, and over every creeping thing that creepeth upon the earth.

So God created man in his *own* image, in the image of God created he him; male and female created he them.

And God blessed them, and God said unto them, Be fruiful, and multiply, and replenish the earth, and subdue it: and have dominion over the fish of the sea, and over the fowl of the air, and over every living thing that moveth upon the earth.

And the lord God said, *It is* not good that the man should be alone; I will make him an help meet for him.

And out the ground the Lord God formed every beast of the field, and every fowl of the air; and brought *them* unto Adam to see what he would call them: and what-soever Adam called every living creature, that *was* the name thereof.

And Adam gave names of all cattle, and to the fowl of the air, and to every beast of the field; but for Adam there was not found an help meet for him.

And the Lord God caused a deep sleep to fall upon Adam, and he slept: and he took one of his ribs, and closed up the flesh instead thereof;

And the rib, which the Lord God had taken from man, made he a woman, and brought her unto the man.

And Adam said, This *is* now bone of my bones, and flesh of my flesh: she shall be called Woman, because she was taken out of Man.

Therefore shall a man leave his father and his mother, and shall cleave unto his wife: and they shall be one flesh.

And they were both naked, the man and his wife, and were not ashamed.

(GENESIS 1, 2.)

VI.

Or le serpent était le plus fin de tous les animaux que le Seigneur Dieu avait formés sur la terre. Et il dit à la femme : Pourquoi Dieu vous-a-t-il commandé de ne pas manger du fruit de tous les arbres qui sont dans le paradis?

La femme lui répondit : Nous mangeons du fruit de tous les arbres qui sont dans le paradis;

Mais pour ce qui est du fruit de l'arbre qui est au milieu du paradis, Dieu nous a commandé de n'en point manger, et de n'y point toucher, de peur que nous ne fussions en danger de mourir.

Le serpent repartit à la femme : Assurément vous ne mourrez point.

Mais c'est que Dieu sait qu'aussitôt que vous aurez mangé de ce fruit, vos yeux seront ouverts, et vous serez comme des dieux, connaissant le bien et le mal.

La femme considérant donc que *le fruit de* cet arbre était bon à manger; qu'il était beau et agréable à la vue ; et en ayant pris, elle en mangea, et en donna à son mari, qui en mangea *aussi*.

En même temps leurs yeux furent ouverts à tous deux; ils reconnurent qu'ils étaient nus ; et ils entrelacèrent des feuilles de figuier, et s'en firent de quoi se couvrir.

(GENÈSE 3.)

VI.

Now the serpent was more subtil than any beast of the field which the Lord God had made. And he said unto the woman, Yea, hath God said, Ye shall not eat of every tree of the garden?

And the woman said unto the serpent, We may eat of the fruit of every tree of the garden:

But of the fruit of the tree which *is* in the midst of the garden, God hath said, Ye shall not eat of it, neither shall ye touch it, lest ye die.

And the serpent said unto the woman, Ye shall not surely die:

For God doth know that in the day ye eat thereof, then your eyes shall be opened, and ye shall be as gods, knowing good and evil.

And when the woman saw that the tree *was* good for food, and that it *was* pleasant to the eyes, and a tree to be desired to make *one* wise, she took of the fruit thereof, and did eat, and gave also unto her husband with her; and he did eat.

And the eyes of them both *were* opened, and they knew that they were naked; and they sewed fig leaves together, and made themselves aprons.

(Genesis 3.)

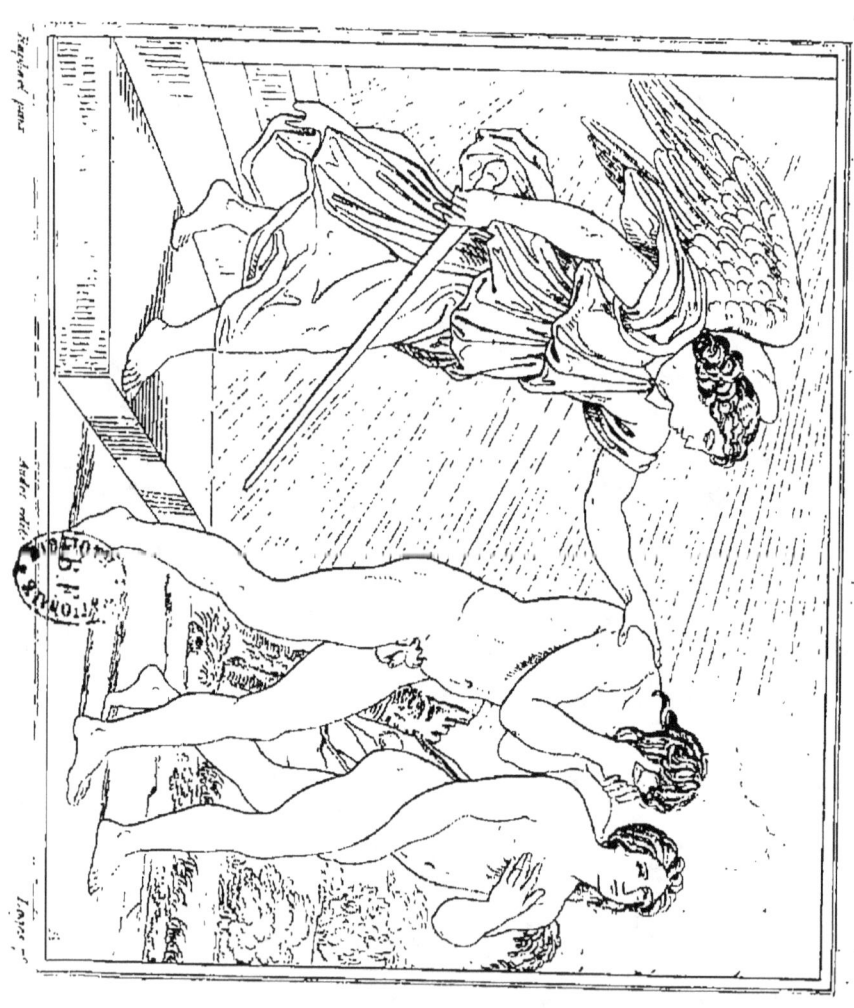

VII.

Et Dieu dit : Voilà Adam devenu comme nous, sachant le bien et le mal. *Empêchons* donc maintenant qu'il ne porte sa main à l'arbre de vie, qu'il ne prenne aussi de son fruit, et que mangeant *de ce fruit* il ne vive éternellement.

Le Seigneur Dieu le fit sortir ensuite du jardin de délices; afin qu'il allât travailler à la culture de la terre dont il avait été tiré.

Et l'en ayant chassé, il mit des chérubins devant le jardin de délices, qui faisaient étinceler une épée de feu, pour garder le chemin qui conduisait à l'arbre de vie.

(Genèse 3.)

VII.

And the Lord God said, Behold, the man is become as one of us, to know good and evil : and now, lest he put forth his hand, and take also of the tree of life, and eat, and live for ever :

Therefore the Lord God sent him forth from the garden of Eden, to till the ground from whence he was taken.

So he drove out the man; and he placed at the east of the garden of Eden cherubins, and a flaming sword which turned every way, to keep the way of the tree of life.

(Genesis 3.)

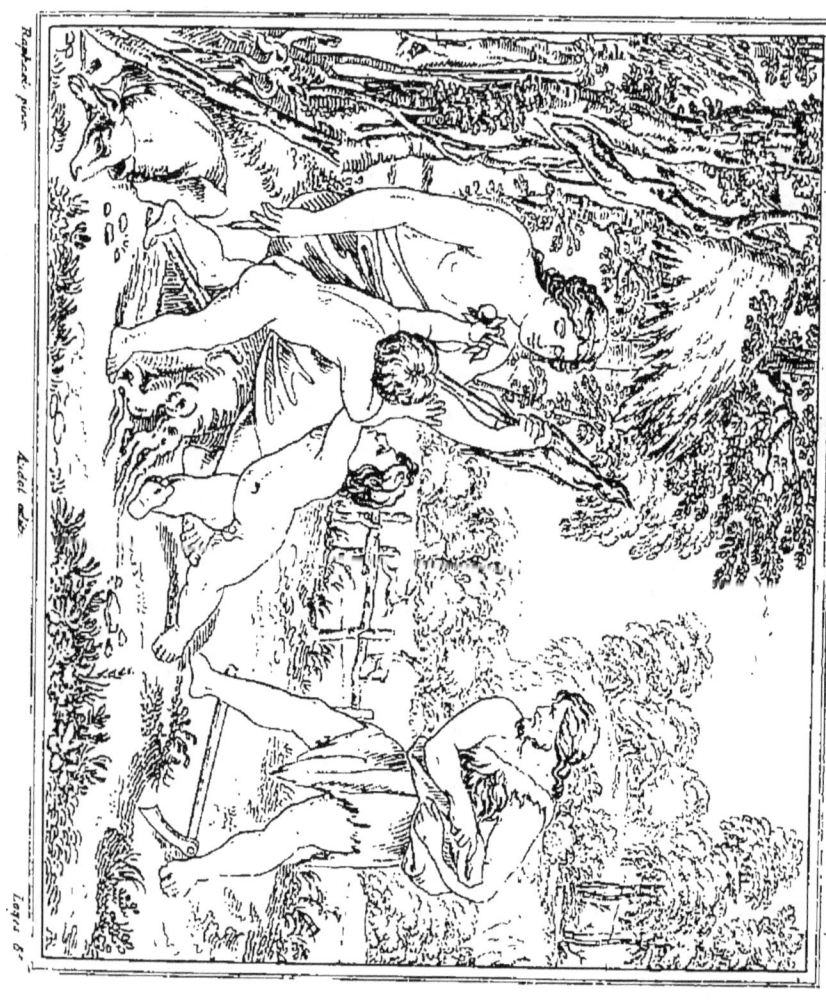

VIII.

Or Adam connut Ève sa femme, et elle conçut et enfanta Caïn, en disant : Je possède un homme par *la grâce* de Dieu.

Elle enfanta de nouveau, *et mit au monde* son frère Abel. Or Abel fut pasteur de brebis, et Caïn s'appliqua à l'agriculture.

———

(Genèse 4.)

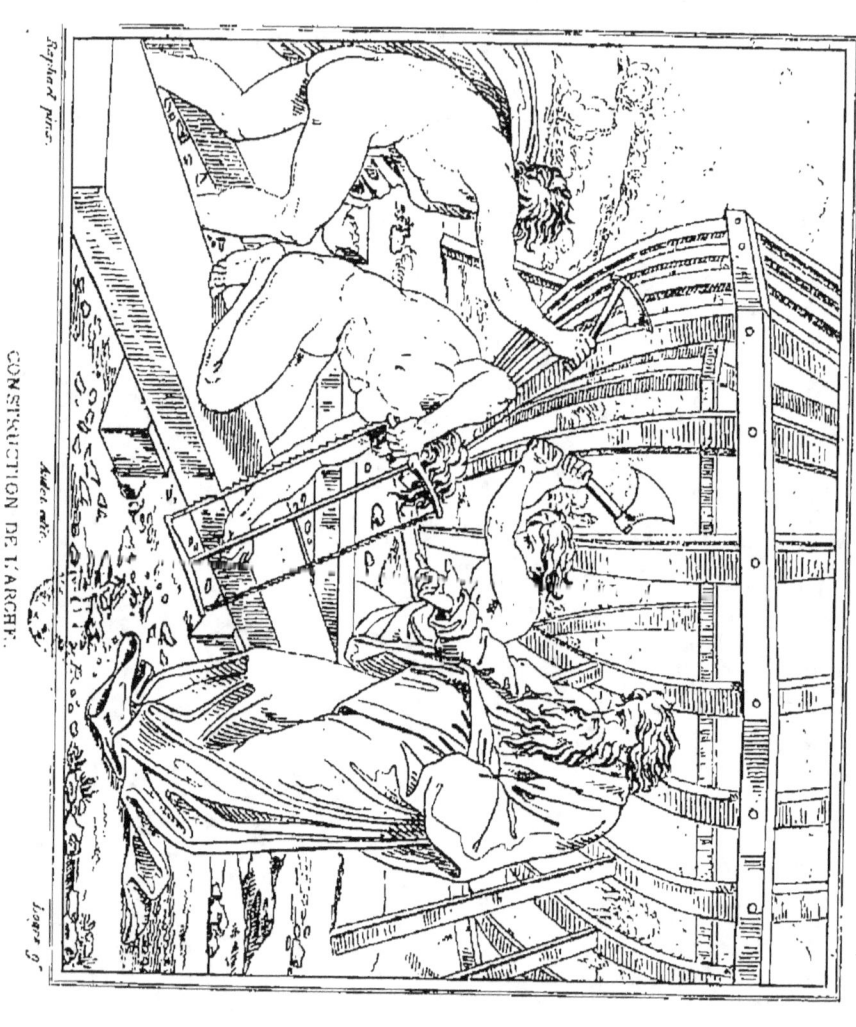

CONSTRUCTION DE L'ARCHE.

IX.

Or la terre était corrompue devant Dieu, et remplie d'iniquité.

Dieu voyant donc cette corruption de la terre (car la vie que tous les hommes y menaient était toute corrompue),

il dit à Noé : J'ai résolu de faire périr tous les hommes. Ils ont rempli toute la terre d'iniquité, et je les exterminerai avec la terre.

Faites-vous une arche de pièces de bois aplanies. Vous y ferez de petites chambres, et vous l'enduirez de bitume dedans et dehors.

Voici la forme que vous lui donnerez : Sa longueur sera de trois cents coudées ; sa largeur de cinquante ; et sa hauteur de trente.

Vous ferez à l'arche une fenêtre. Le comble qui la couvrira sera haut d'une coudée ; et vous mettrez la porte de l'arche au côté : vous ferez un étage tout en bas, un au milieu, et un troisième.

Je vais répandre les eaux du déluge sur la terre pour faire mourir toute chair qui respire, et qui est vivante sous le ciel. Tout ce qui est sur la terre sera consumé.

J'établirai mon alliance avec vous ; et vous entrerez dans l'arche, vous et vos fils, votre femme et les femmes de vos fils avec vous.

Vous ferez entrer aussi dans l'arche deux de chaque espèce de tous les animaux, mâle et femelle, afin qu'ils vivent avec vous.

De chaque espèce des oiseaux vous en prendrez deux ; de chaque espèce des animaux *terrestres* deux ; de chaque espèce de ce qui rampe sur la terre deux. Deux de toute espèce entreront avec vous *dans l'arche*, afin qu'ils puissent vivre.

Vous prendrez aussi avec vous de tout ce qui se peut manger, et vous le porterez dans l'arche, pour servir à votre nourriture, et à celle de tous les animaux.

Noé accomplit donc tout ce que Dieu lui avait commandé.

(Genèse 6.)

IX.

The earth also was corrupt before God, and the earth was filled with violence.

And God looked upon the earth, and, behold, it was corrupt; for all flesh had corrupted his way upon the earth.

And God said unto Noah, The end of all flesh is come before me; for the earth is filled with violence through them; and, behold, I will destroy them with the earth.

Make thee an ark of gopher wood; rooms shalt thou make in the ark, and shalt pitch it within and without with pitch.

And this *is the fashion* which thou shalt make it *of*: The length of the ark *shall be* three hundred cubits, the breadth of it fifty cubits, and the height of it thirty cubits.

A window shalt thou make to the ark, and in a cubit shalt thou finish it above; and the door of the ark shalt thou set in the side thereof; *with* lower, second, and third *stories* shalt thou make it.

And, behold, I, even I, do bring a flood of waters upon the earth, to destroy all flesh, wherein *is* the breath of life, from under heaven; *and* every thing that *is* in the earth shall die.

But with thee will I establish my covenant; and thou shalt come into the ark, thou, and thy sons, and thy wife, and thy sons' wives with thee.

And of every living thing of all flesh, two of every *sort* shalt thou bring into the ark, to keep *them* alive with thee; they shall be male and female.

Of fowls after their kind, and of cattle after their kind, of every creeping thing of the earth after his kind, two of every *sort* shall come unto thee, to keep *them* alive.

And take thou unto thee of all food that is eaten, and thou shalt gather *it* to thee; and it shall be for food for thee, and for them.

Thus did Noah; according to all that God commanded him so did he.

(GENESIS 6.)

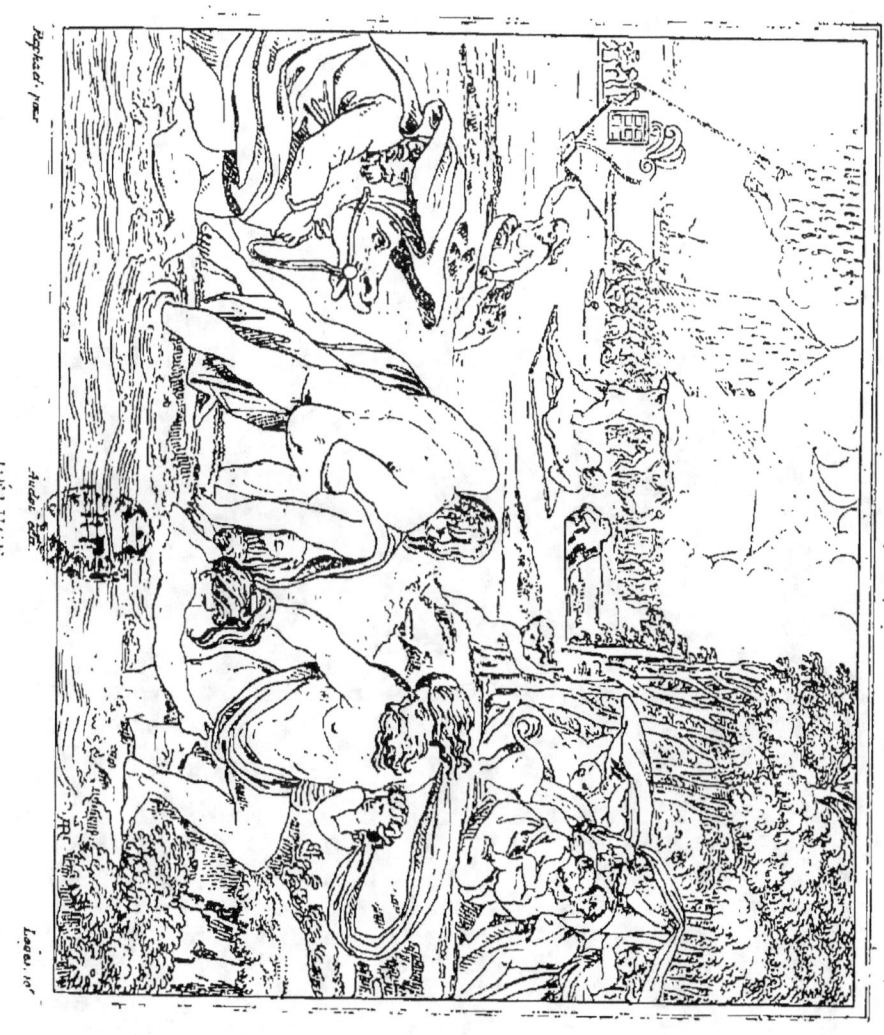

DÉLUGE.

X.

Les eaux du déluge se répandirent sur *toute* la terre.

L'année six cent de la vie de Noé, le dix-septième jour du second mois *de la même année*, toutes les sources du grand abîme *des eaux* furent rompues, et les cataractes du ciel furent ouvertes;

Et la pluie tomba sur la terre pendant quarante jours et quarante nuits.

Aussitôt que ce jour parut, Noé entra dans l'arche avec ses fils Sem, Cham et Japheth, sa femme, et les trois femmes de ses fils.

Tous les animaux *sauvages* selon leur espèce y entrèrent aussi avec eux, tous les animaux *domestiques* selon leur espèce; tout ce qui se meut sur la terre selon son espèce; tout ce qui vole *chacun* selon son espèce, tous les oiseaux, et tout ce qui s'élève dans l'air;

tous ces animaux entrèrent avec Noé dans l'arche deux à deux, *mâle et femelle*, de toute chair vivante et animée.

Ceux qui y entrèrent étaient donc mâles et femelles de toute espèce, selon que Dieu l'avait commandé à Noé; et le Seigneur l'y enferma par dehors.

Le déluge se répandit sur la terre pendant quarante jours; et les eaux s'étant accrues, élevèrent l'arche en haut au-dessus de la terre.

L'eau ayant gagné le sommet des montagnes, s'éleva encore de quinze coudées plus haut.

Toute chair qui se meut sur la terre en fut consumée, tous les oiseaux, tous les animaux, toutes les bêtes, et tout ce qui rampe sur la terre.

Tous les hommes moururent, et généralement tout ce qui a vie et qui respire sur la terre.

Toutes les créatures qui étaient sur la terre, depuis l'homme jusqu'aux bêtes, tant celles qui rampent que celles qui volent dans l'air, tout périt de dessus la terre : il ne demeura que Noé seul, et ceux qui étaient avec lui dans l'arche.

Loges b. (GENÈSE 7.)

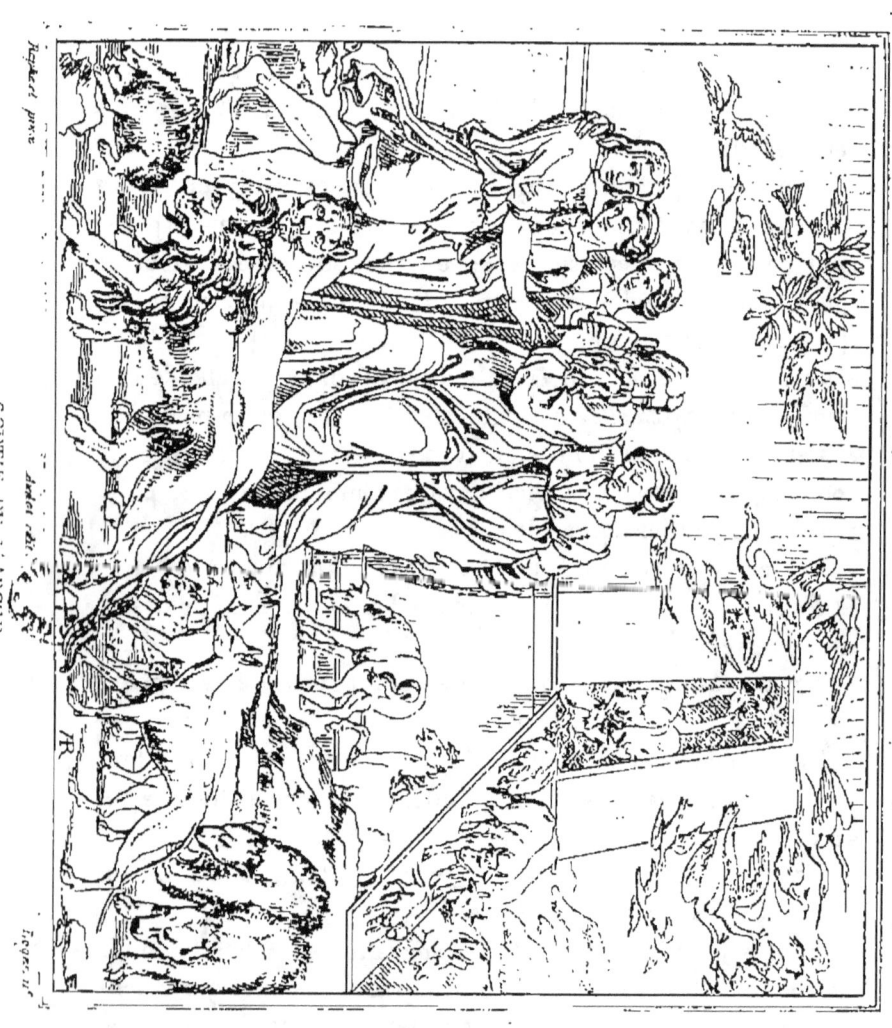

XI.

Mais Dieu s'étant souvenu de Noé, de toutes les bêtes *sauvages*, et de tous les animaux *domestiques* qui étaient avec lui dans l'arche, fit souffler un vent sur la terre, et les eaux commencèrent à diminuer.

Les sources de l'abîme furent fermées, aussi-bien que les cataractes du ciel, et les pluies *qui tombaient* du ciel furent arrêtées.

Les eaux étant agitées de côté et d'autre se retirèrent, et commencèrent à diminuer après cent cinquante jours.

Ainsi l'an *de Noé* six cent un, le premier jour du premier mois, les eaux qui étaient sur la terre se retirèrent *entièrement*. Et Noé ouvrant le toit de l'arche, et regardant de là, il vit que la surface de la terre s'était séchée.

Alors Dieu parla à Noé, et lui dit :

Sortez de l'arche, vous et votre femme, vos fils et les femmes de vos fils.

Faites-en sortir aussi tous les animaux qui y sont avec vous, de toutes sortes d'espèces, tant des oiseaux que des bêtes, et de tout ce qui rampe sur la terre : et entrez sur la terre : croissez-y, et vous y multipliez.

Noé sortit donc *de l'arche* avec ses fils, sa femme, et les femmes de ses fils.

Toutes les bêtes *sauvages* en sortirent aussi, les animaux *domestiques*, et tout ce qui rampe sur la terre, *chacun* selon son espèce.

(Genèse 8.)

XI.

And God remembered Noah, and every living thing, and all the cattle that *was* with him the ark: and God made a wind to pass over the earth, and the waters asswaged.

The fountains also of the deep and the windows of heaven were stopped, and the rain from heaven was restrained.

And the waters returned from off the earth continually: and after the end of the hundred and fifty days the waters were abated.

And it came to pass in the six hundredth and first year, in the first *month*, the first *day* of the month, the waters were dried up from off the earth: and Noah removed the covering of the ark, and looked, and, behold, the face of the ground was dry.

And God spake unto Noah, saying.

Go forth of the ark, thou, and thy wife, and thy sons, and thy sons's wives with thee,

Bring forth with thee every living thing that *is* with thee, of all flesh, *both* of fowl, and of cattle, and of every creeping thing that creepeth upon the earth; that they may breed abundantly in the earth, and be fruitful, and multiply upon the earth.

And Noah went forth, and his sons, and his wife, and his son's wiwes with him:

Every beast, every creeping thing, and every fowl, *and* whatsoever creepeth upon the earth, after their hinds, went forth out of the ark.

(GENESIS 8.)

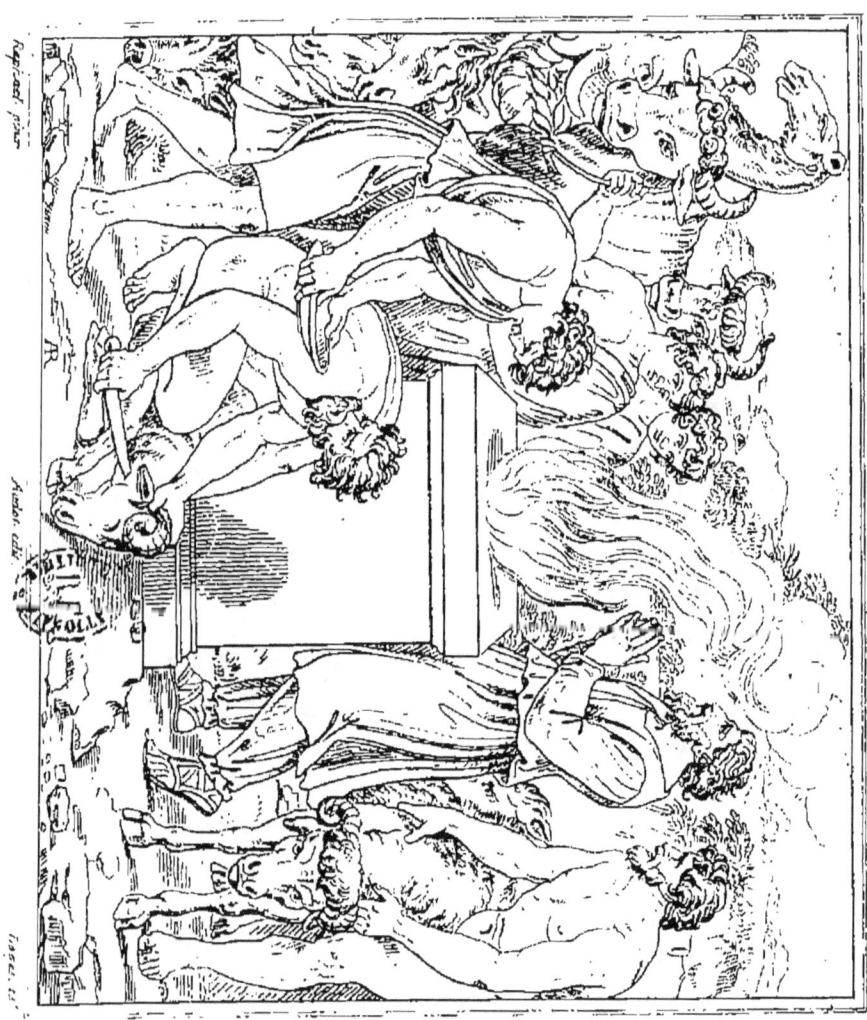

XII.

Or Noé dressa un autel au Seigneur ; et prenant de tous les animaux et de tous les oiseaux purs, il les *lui* offrit en holocauste sur cet autel.

Le Seigneur reçut *ce sacrifice* comme *on reçoit* une odeur très-agréable, et il dit : Je ne répandrai plus ma malédiction sur la terre à cause des hommes, parce que l'esprit de l'homme et toutes les pensées de son cœur sont portées au mal dès sa jeunesse. Je ne frapperai donc plus *de mort*, comme j'ai fait, tout ce qui est vivant et animé.

Tant que la terre durera, la semence et la moisson, le froid et le chaud, l'été et l'hiver, la nuit et le jour ne cesseront point de s'entre-suivre.

(Genèse 8.)

XII.

And Noah builded an altar unto the Lord; and took of every clean beast, and of every clean fowl, and offered burnt offerings on the altar.

And the Lord smelled a sweet savour; and the Lord said in his heart, I will not again curse the ground any more for man's sake; for the imagination of man's heart *is* evil from his youth; neither will I again smite any more every thing living, as I have done.

While the earth remaineth, seedtime and harvest, and cold and heat, and summer and winter, and day and night shall not cease.

(GENESIS 8.)

MELCHISEDECK BÉNIT ABRAHAM.

Raphael pinx.

Genes. 13.

XIII.

Abram ayant su que Lot son frère avait été pris choisit les plus braves de ses serviteurs, au nombre de trois cent dix-huit, et poursuivit ces rois jusqu'à Dan.

Il forma deux corps *de ses gens et* de ses alliés, et venant fondre sur les ennemis durant la nuit il les défit, et les poursuivit jusqu'à Hoba qui est à la gauche de Damas.

Il ramena avec lui tout le butin qu'ils avaient pris, Lot son frère avec ce qui était à lui, les femmes et *tout* le peuple.

Et le roi de Sodome sortit au-devant de lui, lorsqu'il revenait après la défaite de Chodorlahomor, et des autres rois qui étaient avec lui, dans la vallée de Savé appelée aussi la vallée du Roi.

Mais Melchisedech, roi de Salem, offrant du pain et du vin, parce qu'il était prêtre du Dieu très-haut,

bénit Abram, en disant : Qu'Abram soit béni du Dieu très-haut, qui a créé le ciel et la terre :

et que le Dieu très-haut soit béni, lui qui par sa protection vous a mis vos ennemis entre les mains. Alors *Abram* lui donna la dîme de tout *ce qu'il avait pris*.

Or le roi de Sodome dit à Abram : Donnez-moi les personnes, et prenez le reste pour vous.

Abram lui répondit : Je lève la main *et je jure* par le Seigneur le Dieu très-haut, possesseur du ciel et de la terre,

que je ne recevrai rien de ce qui est à vous, depuis le moindre fil jusqu'à un cordon de soulier; afin que vous ne puissiez pas dire que vous avez enrichi Abram.

J'accepte seulement ce que mes gens ont pris pour leur nourriture, et ce qui est dû à ceux qui sont venus avec moi, Aner, Escol et Mambré, qui pourront prendre leur part du butin.

(Genèse 14.)

XIII.

And whem Abram heard that his brother was taken captive, he armed his trained *servants*, born in his own house, three hundred and eighteen, and pursued *them* unto Dan.

And he divided himself against them, he and his servants, by night, and smote them, and pursued them unto Hobah, which *is* on the left hand of Damascus.

And he brought back all the goods, and also brought again his brother Lot, and his goods, and the women also, and the people.

And the king of Sodom went out to meet him after his return from the slaughter of Chedorlaomer, and of the kings that *were* with him, at the valley of Shaveh, which *is* the king's dale;

And Melchizedek king of Salem brought forth bread and wine : and he *was* the priest of the most high God.

And he blessed him, and said, Blessed *be* Abram of the most high God, possessor of heaven and earth :

And blessed be the most high God, which hath delivered thine enemies into thy hand. And he gave him tithes of all.

And the king of Sodom said unto Abram, Give me the persons, and take the goods to thyself.

And Abram said to the king of Sodom, I have lift up mine hand unto the Lord, the most high God, the possessor of heaven and earth.

That I will not *take* from a thread even to a shoelatchet and that I will not take any thing that *is* thine, lest thou shouldest say, I have made Abram rich :

Save only that which the young men have eaten, and the portion of the men which went with me, Aner, Esheol, and Mamre ; let them take their portion.

(Genesis 14.)

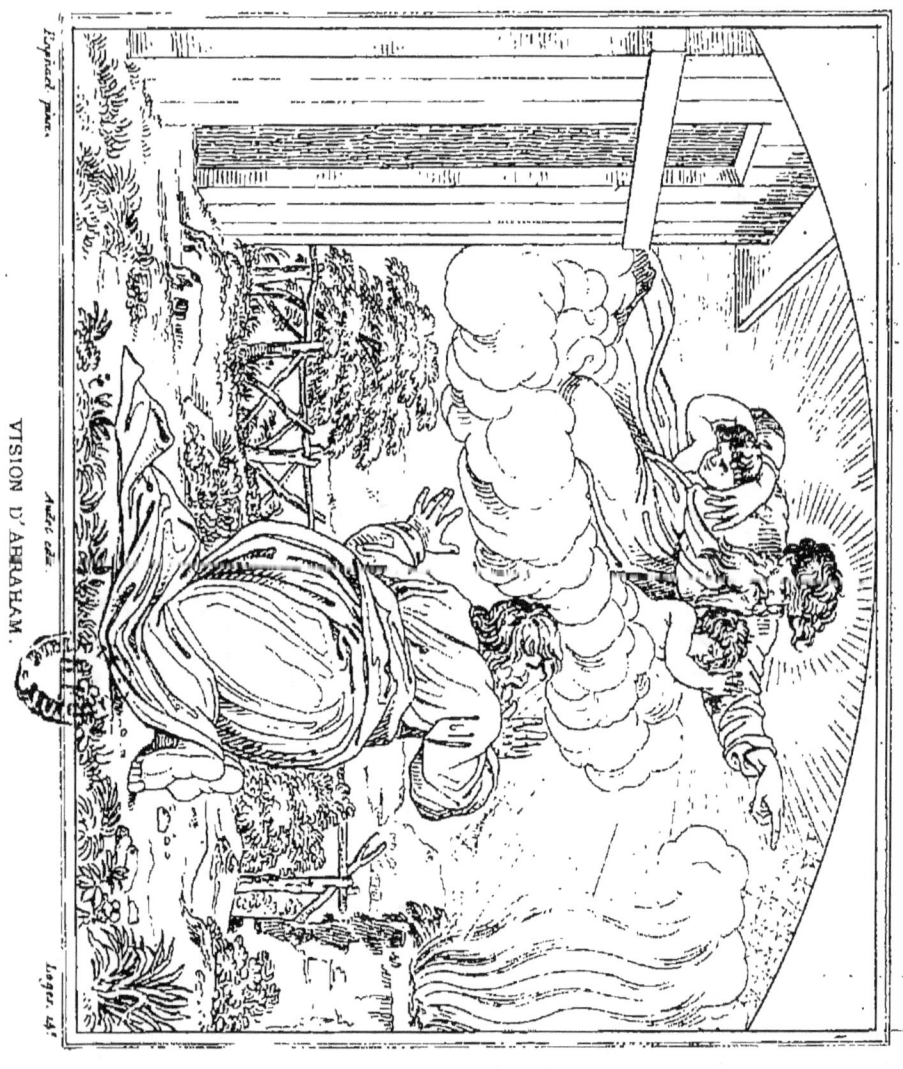

VISION D'ABRAHAM.

XIV.

Après cela le Seigneur parla à Abram dans une vision, et lui dit : Ne craignez point, Abram ; je suis votre protecteur, et votre récompense infiniment grande.

Abram lui répondit : Seigneur *mon* Dieu, que me donnerez-vous? Je mourrai sans enfans : et ce Damascus *est* le fils d'Eliezer intendant de ma maison.

Pour moi, ajouta-t-il, vous ne m'avez point donné d'enfans ; ainsi le fils de mon serviteur sera mon héritier.

Le Seigneur lui répondit aussitôt : Celui-là ne sera point votre héritier ; mais vous aurez pour héritier celui qui naîtra de vous.

Et après l'avoir fait sortir, il lui dit : Levez les yeux au ciel : et comptez les étoiles, si vous le pouvez. C'est ainsi, ajouta-t-il, que se multipliera votre race.

(Genèse 15).

XIV.

After these things the word of the Lord came unto Abram in a vision, saying, Fear not, Abram: I *am* thy shield, *and* thy exceeding great reward.

And Abram said, Lord God, what wilt thou give me, seeing I go childless, and the steward of my house *is* this Eliezer of Damascus?

And Abram said, Behold, to me thou hast given no seed: and, lo, one born in my house is mine heir.

And, behold, the word of the Lord *came* unto him, saying, This shall not be thine heir; but he that shall come forth out of thine own bowels shall be thine heir.

And he brought him forth abroad, and said, Look now toward heaven, and tell the stars; if thou be able to number them: and he said unto him, So shall thy seed be.

(Genesis 15.)

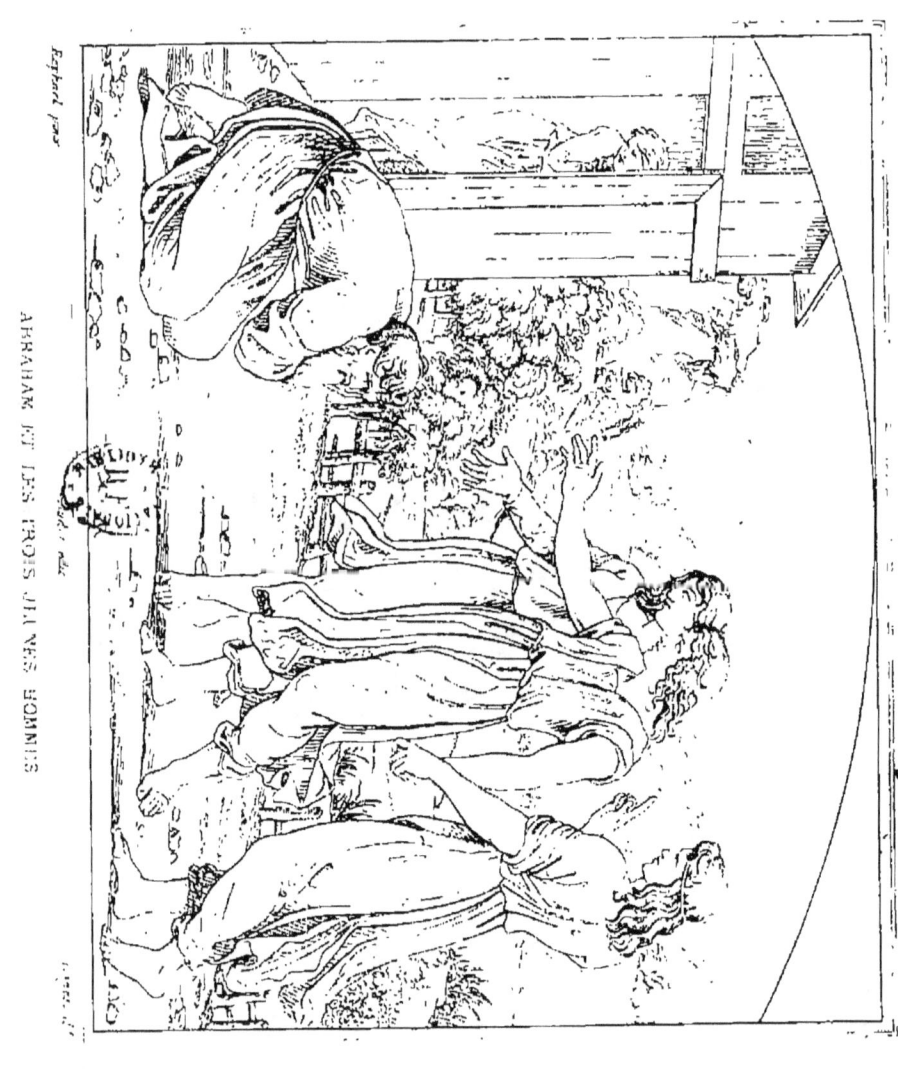

ABRAHAM ET LES TROIS JEUNES HOMMES

XV.

Le Seigneur apparut *un jour* à Abraham en la vallée de Mambré, lorsqu'il était assis à la porte de sa tente dans la plus grande chaleur du jour.

Abraham ayant levé les yeux, trois hommes lui parurent près de lui. Aussitôt qu'il les eut aperçus, il courut de la porte de sa tente au-devant d'eux, et se prosterna en terre.

Et il dit : Seigneur, si j'ai trouvé grâce devant vos yeux, ne passez pas *la maison de* votre serviteur *sans vous y arrêter*.

Je vous apporterai un peu d'eau pour laver vos pieds; et *cependant* vous vous reposerez sous cet arbre.

Abraham entra promptement dans sa tente, et dit à Sara : Pétrissez vite trois mesures de farine, et faites cuire des pains sous la cendre.

Il courut en même temps à son troupeau, et il y prit un veau très-tendre et fort excellent qu'il donna à un serviteur, qui se hâta de le faire cuire.

Ayant pris ensuite du beurre et du lait avec le veau qu'il avait fait cuire, il le servit devant eux, et lui cependant se tenait debout auprès d'eux sous l'arbre *où ils étaient*.

Après qu'ils eurent mangé, ils lui dirent : Où est Sara votre femme ? Il leur répondit : Elle est dans la tente.

L'un d'eux dit à Abraham : Je vous reviendrai voir *dans un an, en ce même temps : je vous trouverai tous deux* en vie, et Sara votre femme aura un fils. Ce que Sara ayant entendu, elle se mit à rire derrière la porte de la tente.

Car ils étaient tous deux vieux et fort avancés en âge, et ce qui arrive d'ordinaire aux femmes avait cessé à Sara.

(GENÈSE 18.)

XV.

And the Lord appeared unto him in the plains of Mamre: and he sat in the tent door in the heat of the day;

And he lift up his eyes and looked, and, lo, three men stood by him: and when he saw *them*, he ran to meet them from the tent door, and bowed himself toward the ground.

And said, My Lord, if now I have found favour in thy sight, pass not away, I pray thee, from thy servant:

Let a little water, I pray you, be fetched, and wash your feet, and rest yourselves under the tree:

And Abraham hastened into the tent unto Sarah, and said, Make ready quickly three measures of fine meal, knead *it*, and make cakes upon the earth.

And Abraham ran unto the herd, and fetcht a calf tender and good, and gave *it* unto a young man; and he hasted to dress it.

And he took butter, and milk, and the calf which he had dressed, and set *it* before them; and he stood by them under the tree, and they did eat.

And they said unto him, Where *is* Sarah thy wife? And he said, Behold, in the tent.

And he said, I will certainly return unto thee according to the time of life; and, lo, Sarah thy wife shall have a son. And Sarah heard *it* in the tent door, which *was* behind him.

Now Abraham and Sarah *were* old *and* well stricken in age; *and* it ceased to be with Sarah after the manner of women.

(Genesis 18.)

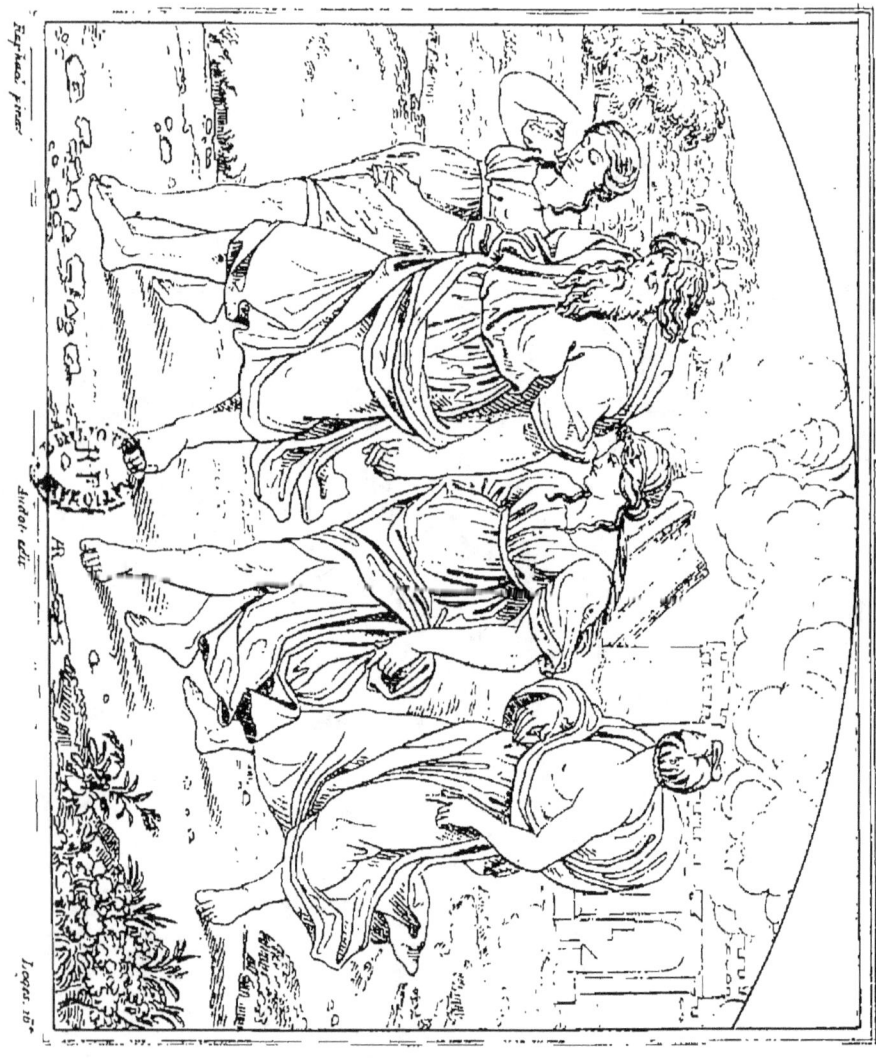

DESTRUCTION DE SODOME.

XVI.

And there came two angels to Sodom at even; and Lot sat in the gat of Sodom: and Lot seeing *them* rose up to meet them; and he bowed himself with his face toward the ground;

And he said, Behold now, my lords, turn in, I pray you, into your servant's house.

But before they lay down, the men of the city, *even* the men of Sodom, compassed the house round, both old and young, all the people from every quarter:

And they called unto Lot, and said unto im, Where *are* the men which came in to thee this night? bring them out unto us, that we may know them.

And Lot went out at the door unto them, and shut the door after him,

Behold now, I have two daughters which have not known man; let me, I pray you, bring them out unto you, and do ye to them as *is* good in your eyes: only unto these men do nothing; for therefore came they under the shadow of my roof.

But the men put forth their hand, and pulled Lot into the house to them, and shut to the door.

And they smote the men that *were* at the door of the house with blindness, both small and great:

And the men said unto Lot, Hast thou here any besides? son in law, and thy sons, and thy daughters, and whatsoever thou hast in the city, bring *them* out of this place:

And when the morning arose, then the angels hastened Lot, saying, Arise, take thy wife, and thy two daughters, which are here; lest thou be consumed in the iniquity of the city.

The sun was risen upon the earth when Lot entered into Zoar.

But his wife looked back from behind him, and she became a pillar of salt.

(GENESIS 19.)

XVI.

Sur le soir deux anges vinrent à Sodome, lorsque Lot était assis à la porte de la ville. Les ayant vus, il se leva, alla au-devant d'eux, et s'abaissa jusqu'en terre.

Puis il leur dit : Venez je vous prie, *mes* seigneurs, dans la maison de votre serviteur, et demeurez-y.

Mais, avant qu'ils se fussent retirés pour se coucher, la maison fut assiégée par les habitans de cette ville; depuis les enfans jusqu'aux vieillards, tout le peuple s'y trouva.

Alors ayant appelé Lot, ils lui dirent : Où sont ces hommes qui sont entrés ce soir chez vous? Faites-les sortir, afin que nous les connaissions.

Lot sortit de sa maison; et ayant fermé la porte derrière lui, il leur dit :

J'ai deux filles qui sont encore vierges, je vous les amènerai : usez-en comme il vous plaira, pourvu que vous ne fassiez point de mal à ces hommes-là, parce qu'ils sont entrés dans ma maison comme dans un lieu de sûreté.

Ces *deux* hommes *qui étaient au dedans*, prirent Lot par la main, et l'ayant fait rentrer dans la maison, ils en fermèrent la porte,

et frappèrent d'aveuglement tous ceux qui étaient au dehors.

Ils dirent ensuite à Lot : Avez-vous ici quelqu'un de vos proches, un gendre, ou des fils, ou des filles? Faites sortir de cette ville tous ceux qui vous appartiennent.

A la pointe du jour les anges pressaient fort Lot de sortir, en lui disant : Levez-vous, et emmenez votre femme, et vos deux filles, de peur que vous ne périssiez aussi vous-même dans la ruine de cette ville.

Le soleil se levait sur la terre au même temps que Lot entra dans Segor.

Alors le Seigneur fit descendre du ciel sur Sodome et sur Gomorrhe une pluie de soufre et de feu.

La femme de Lot regarda derrière elle, et elle fut changée en une statue de sel.

(Genèse 19.)

PROMESSES FAITES A ISAAC.

XVII.

Cependant il arriva une famine en ce pays-là, comme il en était arrivé une au temps d'Abraham; et Isaac s'en alla à Gerara vers Abimelech, roi des Philistins.

Car le Seigneur lui avait apparu, et lui avait dit : N'allez point en Égypte, mais demeurez dans le pays que je vous montrerai.

Passez-y quelque temps comme étranger, et je serai avec vous, et vous bénirai; car je vous donnerai, à vous et à votre race, tous ces pays-ci, pour accomplir le serment que j'ai fait à Abraham votre père.

Je multiplierai vos enfans comme les étoiles du ciel, je donnerai à votre postérité tous ces pays que vous voyez, ET TOUTES LES NATIONS DE LA TERRE SERONT BÉNIES DANS CELUI QUI SORTIRA DE VOUS;

parce qu'Abraham a obéi à ma voix, qu'il a gardé mes préceptes et mes commandemens; et qu'il a observé les cérémonies et les lois que je lui ai données.

Isaac demeura donc à Gerara.

———

(Genèse 26.)

XVII.

And there was a famine in the land, beside the first famine that was in the days of Abraham. And Isaac went unto Abimelech king of the Philistines unto Gerar.

And the Lord appeared unto him, and said, Go not down into Egypt; dwell in the land which I shall tell thee of:

Sojourn in this land, and I wil be with thee, and will bless thee; for unto thee, and unto thy seed, I will give all these countries, and I will perform the oath which I sware unto Abraham thy father;

And I will make thy seed to multiply as the stars of heaven, and will give unto thy seed all these countries; and in thy seed shall all the nations of the earth be blessed;

Because that Abraham obeyed my voice, and kept my charge, my commandments, my statutes, and my laws.

And Isaac dwelt in Gerar:

(Genesis 26.)

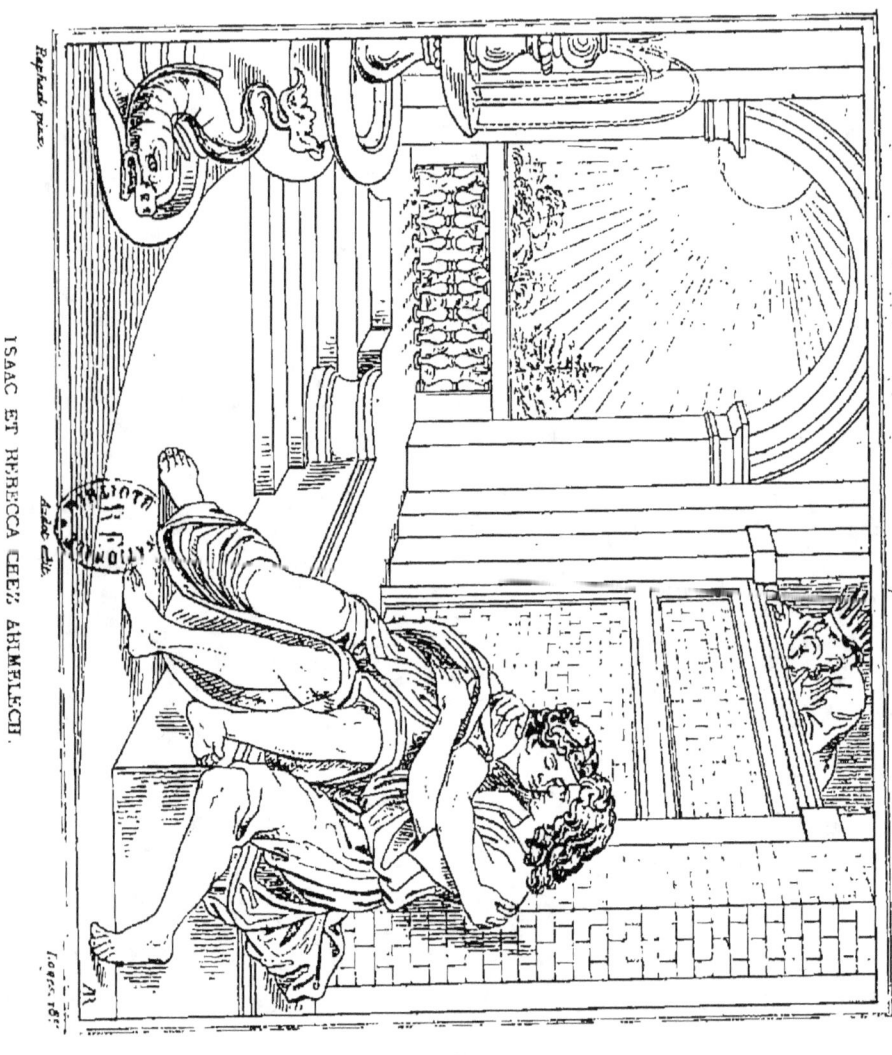

XVIII.

Et les habitans de ce pays-là lui demandant qui était Rebecca, il leur répondit : C'est ma sœur. Car il avait craint de leur avouer qu'elle était sa femme, de peur qu'étant frappés de sa beauté ils ne résolussent de le tuer.

Il se passa ensuite beaucoup de temps, et comme il demeurait toujours dans le même lieu il arriva qu'Abimelech, roi des Philistins, regardant par une fenêtre, vit Isaac qui se jouait avec Rebecca sa femme.

Et l'ayant fait venir, il lui dit : Il est visible que c'est votre femme ; pourquoi avez-vous fait un mensonge, en disant qu'elle était votre sœur ? Il lui répondit : J'ai eu peur qu'on ne me fît mourir à cause d'elle.

Abimelech ajouta : Pourquoi nous avez-vous ainsi imposé ? quelqu'un de nous aurait pu abuser de votre femme, et vous nous auriez fait tomber dans un grand péché. Il fit ensuite cette défense à tout son peuple :

Quiconque touchera la femme de cet homme-là sera puni de mort.

Isaac sema ensuite en ce pays-là, et il recueillit l'année même le centuple ; et le Seigneur le bénit.

Ainsi son bien s'augmenta beaucoup, et tout lui profitant il s'enrichissait de plus en plus, jusqu'à ce qu'il devint extrêmement puissant.

(Genèse 26.)

XVIII.

And the men of the place asked *him* of his wife; and he said, She *is* my sister : for he feared to say, *She is* my wife; lest, *said he*, the men of the place should kill me for Rebekah; because she *was* fair to look upon.

And it came to pass, when he had been there a long time, that Abimelech king of the Philistines looked out at a window, and saw, and, behold, Isaac *was* sporting with Rebekah his wife.

And Abimelech called Isaac, and said, Behold, of a surety she *is* thy wife : and how saidst thou, She *is* my sister? And Isaac said unto him, Because I said, Lest I die for her.

And Abimelech said, What *is* this thou hast done unto us? one of the people might lightly have lien with thy wife, and thou shouldest have brought guiltiness upon us.

And Abimelech charged all *his* people, saying, He that toucheth this man or his wife shall surely be put to death.

Then Isaac sowed in that land, and received in the same year an hundredfold : and the Lord blessed him :

And the man waxed great, and went forward, and grew until he became very great.

(Genesis 26.)

JACOB SURPREND LA BÉNÉDICTION DE SON PÈRE.

XIX.

Jacob s'approcha de son père; et Isaac l'ayant tâté, dit : Pour la voix, c'est la voix de Jacob; mais les mains sont les mains d'Esaü.

Et il ne le reconnut point, parce que ses mains étant couvertes de poil parurent toutes semblables à celles de son aîné. Isaac le bénissant donc,

lui dit : Etes-vous mon fils Esaü? Je le suis, répondit Jacob.

Mon fils, ajouta Isaac, apportez-moi à manger de votre chasse, afin que je vous bénisse. Jacob lui en présenta; et après qu'il en eut mangé, il lui présenta aussi du vin qu'il but.

Isaac lui dit *ensuite* : Approchez-vous de moi, mon fils, et venez me baiser.

Il s'approcha *donc* de lui, et le baisa. Et Isaac aussitôt qu'il eut senti la bonne odeur qui sortait de ses habits, lui dit en le bénissant : L'odeur qui sort de mon fils est semblable à celle d'un champ plein *de fleurs* que le Seigneur a comblé de ses bénédictions.

Que Dieu vous donne une abondance de blé et de vin, de la rosée du ciel, et de la graisse de la terre.

Que les peuples vous soient assujettis, et que les tribus vous adorent. Soyez le seigneur de vos frères; et que les enfans de votre mère s'abaissent *profondément* devant vous. Que celui qui vous maudira soit maudit lui-même, et que celui qui vous bénira soit comblé de bénédictions.

(Genèse 20.)

XIX.

And Jacob went near unto Isaac his father, and he felt him, and said, The voice *is* Jacob's voice, but the hands *are* the hands of Esau.

And he discerned him not, because his hands were hairy, as his brother Esau's hands: so he blessed him.

And he said, *Art* thou my very son Esau? And he said, I *am*.

And he said, Bring *it* near to me, and I will eat of my son's venison, that my soul may bless thee. And he brought *it* near to him, and he did eat: and he brought him wine, and he drank.

And his father Isaac said unto him, Come near now, and kiss me, my son.

And he came near, and kissed him: and he smelled the smell of his raiment, and blessed him, and said, See, the smell of my son *is* as the smell of a field which the Lord hath blessed:

Therefore God give thee of the dew of heaven, and the fatness of the earth, and plenty of corn and wine:

Let people serve the, and nations bow down to thee: be lord over thy brethren, and let thy mother's sons bow down to thee: cursed *be* every on that curseth thee, and blessed *be* he that blesseth thee.

(GENESIS 20.)

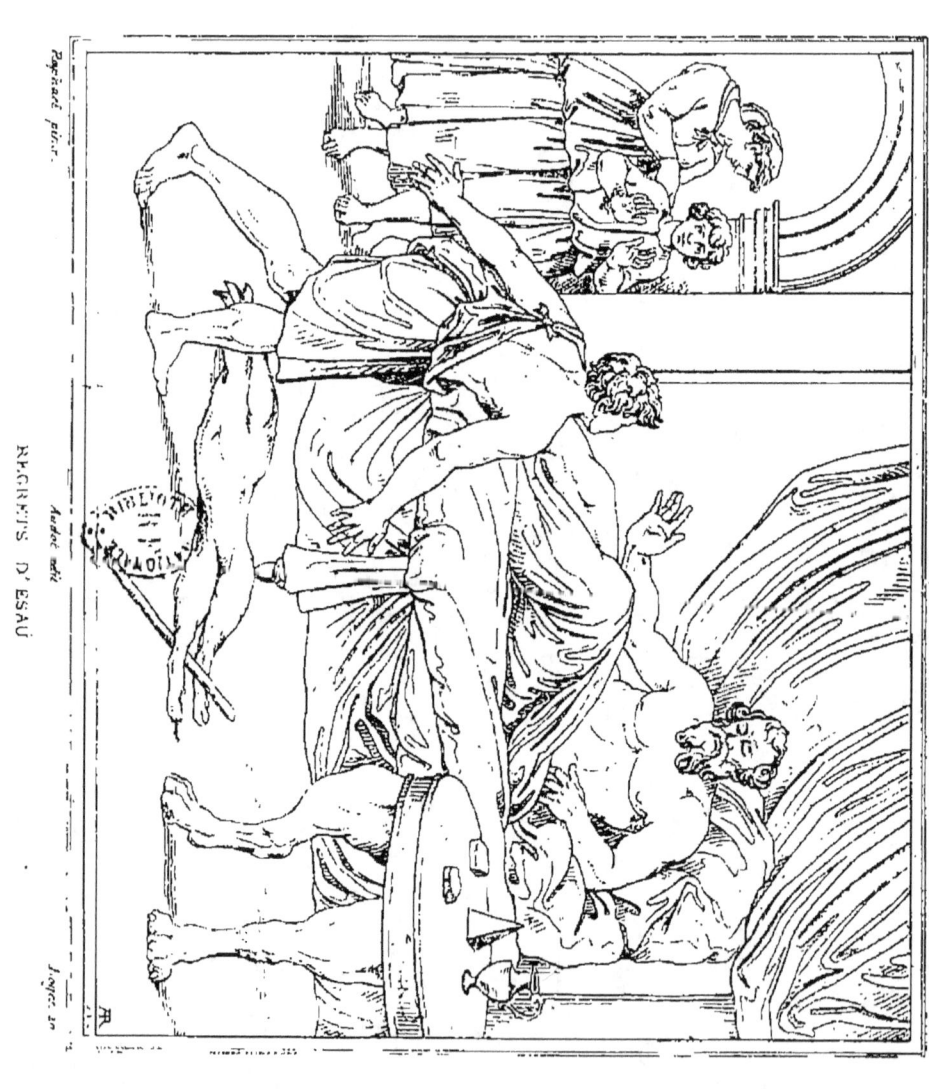

REGRETS D'ESAÜ

XX.

Isaac ne faisait que d'achever ces paroles, et Jacob était *à peine* sorti, lorsqu'Esaü entra,

et que présentant à son père ce qu'il avait apprêté de sa chasse, il lui dit : Levez-vous mon père; et mangez de la chasse de votre fils, afin que vous me donniez votre bénédiction.

Isaac lui dit : Qui êtes-vous donc ? Esaü lui répondit : je suis Esaü votre fils aîné.

Isaac fut frappé d'un profond étonnement, et admirant au delà de tout ce qu'on peut croire *ce qui était arrivé*, il lui dit : Qui est donc celui qui m'a déjà apporté de ce qu'il avait pris à la chasse, et qui m'a fait manger de tout avant que vous vinssiez ? et je lui ai donné ma bénédiction, et il sera béni.

Esaü à ces paroles de son père jeta un cri furieux : et étant dans une *extrême* consternation, il lui dit : Donnez-moi aussi votre bénédiction, mon père.

Isaac lui répondit : Votre frère est venu me surprendre, et il a reçu la bénédiction qui vous était due.

C'est avec raison, dit Esaü, qu'il a été appelé Jacob, *c'est-à-dire, supplanteur;* car voici la seconde fois qu'il m'a supplanté. Il m'a enlevé auparavant mon droit d'aînesse; et présentement il vient encore de me dérober la bénédiction qui m'était due. Mais, mon père, ajouta Esaü, ne m'avez-vous *donc* point réservé aussi une bénédiction.

Isaac lui répondit : Je l'ai établi votre seigneur, et j'ai assujetti à sa domination tous ses frères; je l'ai affermi dans la possession du blé et du vin; et après cela, mon fils, que me reste-t-il que je puisse faire pour vous ?

Esau lui repartit : N'avez-vous donc, mon père, qu'une seule bénédiction ? Je vous conjure de me bénir aussi. Il jeta ensuite de grands cris mêlés de larmes.

Et Isaac en étant touché, lui dit : Votre bénédiction sera dans la graisse de la terre et dans la rosée du ciel *qui vient d'en haut :*

vous vivrez de l'épée, vous servirez votre frère, et le temps viendra que vous secouerez son joug, et que vous vous en délivrerez.

(GENÈSE 27.)

XX.

And it came to pass, as soon as Isaac had made an end of blessing Jacob, and Jacob was yet scarce gone out from the presence of Isaac his father, that Esau his brother came in from his hunting.

And he also had made savoury meat, and brought it unto his father, and said unto his father, Let my father arise, and eat of his son's venison, that thy soul may bless me.

And Isaac his father said unto him, Who *art* thou? And he said, I *am* thy son, thy first born Esau.

And Isaac trembled very exceedingly, and said, Who? where *is* he that hath taken venison, and brought *it* me, and I have eaten of all before thou camest and have blessed him? yea, *and* he shall be blessed.

And when Esau heard the words of his father, he cried with a great and exceeding bitter cry, and said unto his father, Bless me, *even* me also, O my father.

And he said, Thy brother came with subtilty, and hath taken away thy blesssing. And he said, Is not he rightly named Jacob? for he hath supplanted me these two times: he took away my birthright; and, behold, now he hath taken away my blessing. And he said, Hast thou not reserved a blessing for me?

And Isaac answered and said unto Esau, Behold, I have made him thy lord, and all his brethren have I given to him for servants; and with corn and wine have I sustained him: and what shall I do now unto thee, my son?

And Esau said unto his father, Hast thou but one blessing my father? bless me, *even* me also, O my father. And Esau lifted up his voice, and wept.

And Isaac his father answered and said unto him, Behold, thy dwelling shall be the fatness of the earth, and of the dew of heaven from above;

And by thy sword shalt thou live, and shalt serve thy brother; and it shalt come to pass when thou shalt have the dominion, that thou shalt break is yoke from of thy neck.

(GENESIS 27.)

ÉCHELLE DE JACOB.

XXI.

Jacob étant donc sorti de Bersabée allait à Haran;

et étant venu en un certain lieu, comme il voulait s'y reposer après le coucher du soleil, il prit une des pierres qui étaient là, et la mit sous sa tête, et s'endormit dans ce même lieu.

Alors il vit en songe une échelle, dont le pied était appuyé sur la terre, et le haut touchait au ciel; et des anges de Dieu montaient et descendaient le long de l'échelle.

Il vit aussi le seigneur appuyé sur le haut de l'échelle, qui lui dit : Je suis le Seigneur, le Dieu d'Abram votre père et le Dieu d'Isaac. Je vous donnerai et à votre race la terre où vous dormez.

Votre postérité sera *nombreuse* comme la poussière de la terre : vous vous étendrez à l'orient et à l'occident, au septentrion et au midi; ET TOUTES LES NATIONS DE LA TERRE SERONT BÉNIES EN VOUS, et dans celui qui sortira de vous.

Je serai votre protecteur partout où vous irez, je vous ramènerai dans ce pays, et je ne vous quitterai point que je n'aie accompli tout ce que je *vous* ai dit.

Jacob s'étant éveillé après son sommeil, dit ces paroles : Le Seigneur est vraiment en ce lieu-ci, et je ne le savais pas.

Et dans la frayeur dont il se trouva saisi, il ajouta : Que ce lieu est terrible ! C'est véritablement la maison de Dieu et la porte du ciel.

(GENÈSE 28.)

XXI.

And Jacob went out from Beer-sheba, and went toward Haran.

And he lighted upon a certain place, and tarried there all night, because the sun was set; and he took of the stones of that place, and put *them for* his pillows, and lay down in that place to sleep.

And he dreamed, and behold a ladder set up on the earth, and the top of it reached to heaven: and behold the angels of God ascending and descending on it.

And, behold, the Lord stood above it, and said, I *am* the Lord God of Abraham thy father, and the God of Isaac: the land whereon thou liest, to thee will I give it, and to thy seed;

And thy seed shall be as the dust of the earth, and thou shalt spread abroad to the west, and to the east, and to the north, and to the south: and in thee and in thy seed shall all the families of the earth be blessed.

And, behold, I *am* with thee, and will keep thee in all *places* whither thou goest, and will bring thee again into this land; for I will not leave thee, until I have done *that* which I have spoken to thee of.

And Jacob awaked out of his sleep, and said, Surely the Lord is in this place; and I knew *it* not.

And he was afraid, and said, How dreadful *is* this place! this *is* none other but the house of God, and this *is* the gate of heaven.

(Genesis 28.)

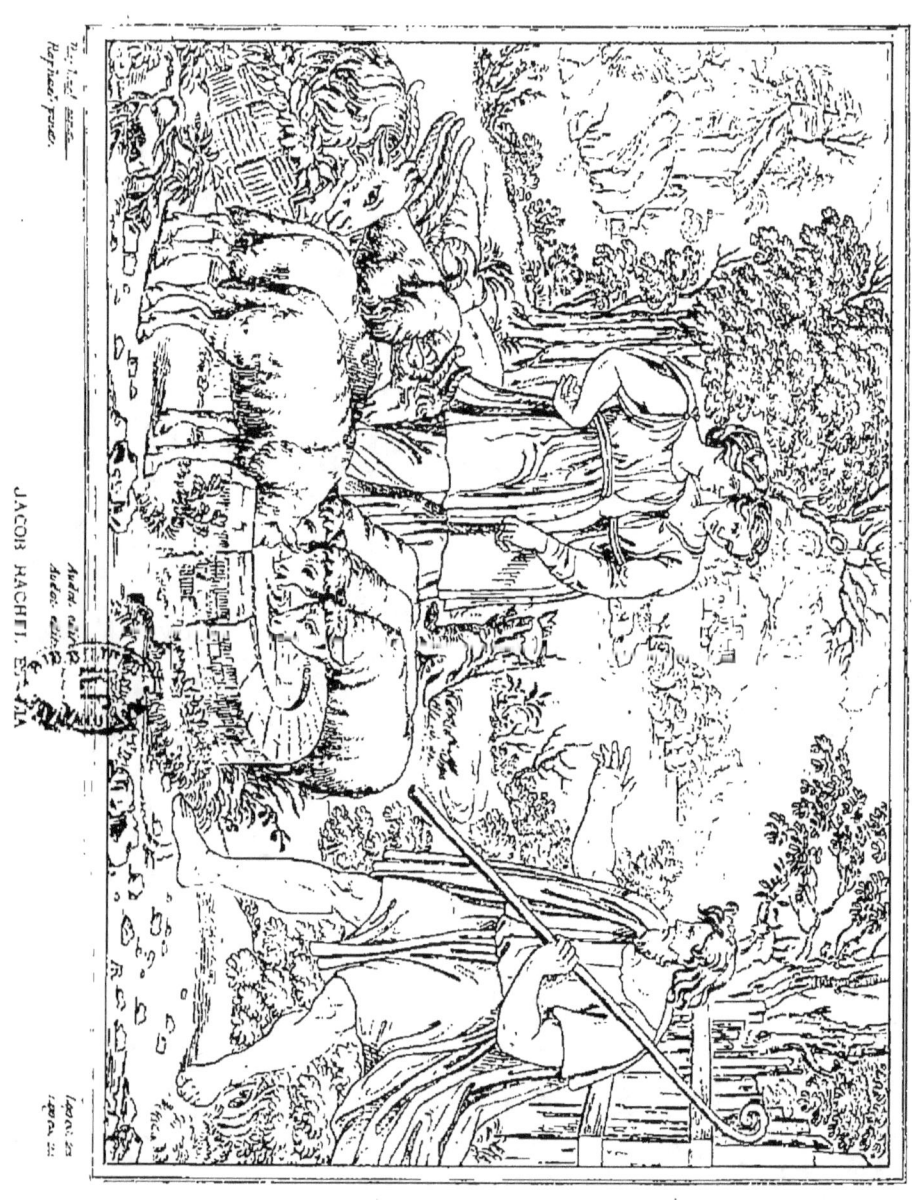

XXII.

Or Laban avait deux filles, dont l'aînée s'appelait Lia, et la plus jeune Rachel.

Mais Lia avait les yeux chassieux; au lieu que Rachel était belle et très-agréable.

Jacob ayant donc conçu de l'affection pour elle, dit à Laban: Je vous servirai sept ans pour Rachel votre seconde fille.

Laban lui répondit: Il vaut mieux que je vous la donne qu'à un autre; demeurez avec moi.

Jacob le servit donc sept ans pour Rachel: et ce temps ne lui paraissait que peu de jours, tant l'affection qu'il avait pour elle était grande.

Après cela il dit à Laban: Donnez-moi ma femme, puisque le temps auquel je dois l'épouser est accompli.

Alors Laban fit les noces, ayant invité au festin ses amis qui étaient en fort grand nombre.

Et le soir il fit entrer Lia sa fille dans la chambre de Jacob,

et lui donna une servante *pour la servir*, qui s'appelait Zelpha. Jacob l'ayant prise pour sa femme, reconnut le matin que c'était Lia;

et il dit à son beau-père: D'où vient que vous m'avez traité de cette sorte? ne vous ai-je pas servi pour Rachel? pourquoi m'avez-vous trompé?

Laban répondit: Ce n'est pas la coutume de ce pays-ci de marier les filles les plus jeunes avant les *aînées*.

Passez la semaine avec celle-ci; et je vous donnerai l'autre ensuite, pour le temps de sept années que vous me servirez de nouveau.

Jacob consentit à ce qu'il voulait: et au bout de sept jours il épousa Rachel,

à qui son père avait donné une servante nommée Bala.

Jacob ayant eu enfin celle qu'il avait souhaité d'épouser, il préféra la seconde à l'aînée dans l'affection qu'il lui portait, et servit encore Laban pour elle sept ans.

(Genèse 29.)

XXII.

And Laban had two daughters : the name of the elder *was* Leah, and the name of the younger *was* Rachel.

Leah *was* tender eyed; but Rachel was beautiful and well favoured.

And Jacob loved Rachel; and said, I will save thee seven years for Rachel thy younger daughter.

And Laban said, *It is* better that I give her to thee, than that I should give her to another man : abide with me.

And Jacob served seven years for Rachel ; and they seemed unto him *but* a few days, for the love he had to her.

And Jacob said unto Laban, Give *me* my wife, for my days are fulfilled, that I may go in unto her.

And Laban gathered together all the men of the place, and made a feast.

And it came to pass in the evening, that he took Leah his daughter, and brought her to him ; and he went in unto her.

And Laban gave unto his daughter Leah Zilpah his maid *for* an handmaid.

And it came to pass, that in the morning, behold, it *was* Leah : and he said to Laban, What *is* this thou hast done unto me? did not I serve with thee for Rachel? wherefore then hast thou beguiled me ?

And Laban said, It must not be so done in our country, to give the younger before the firstborn.

Fulfil her week, and we will give thee this also for the service which thou shalt serve with me yet seven other years.

And Jacob did so, and fulfilled her week : and he gave him Rachel his daughter to wife also.

And Laban gave to Rachel his daughter Bilhah his handmaid to be her maid.

And he went in also unto Rachel, and he loved also Rachel more than Leah, and served with him yet seven other years.

(Genesis 29.)

Raphael pinx. Ancien test. Genès. 13

REPROCHES DE JACOB A LABAN.

XXIII.

Mais le Seigneur voyant que Jacob avait du mépris pour Lia, la rendit féconde, pendant que sa sœur demeurait stérile.

Elle conçut donc ; et enfanta un fils qu'elle nomma Ruben, *c'est-à-dire fils de la vision*, en disant : Le Seigneur a vu mon humiliation ; mon mari m'aimera maintenant.

Rachel, voyant qu'elle était stérile, porta envie à sa sœur, et elle dit à son mari : Donnez-moi des enfans, ou je mourrai.

Jacob lui répondit en colère : Suis-je moi comme Dieu ? et n'est-ce pas lui qui empêche que votre sein ne porte son fruit ?

Rachel ajouta : J'ai Bala ma servante ; allez à elle, afin que je reçoive entre mes bras ce qu'elle enfantera, et que j'aie des enfans d'elle.

Elle lui donna donc Bala pour femme.

Jacob l'ayant prise, elle conçut, et elle accoucha d'un fils.

Lia voyant qu'elle avait cessé d'avoir des enfans, donna à son mari Zelpha sa servante,

qui conçut et accoucha d'un fils.

Or Ruben étant sorti à la campagne, lorsque l'on sciait le froment, trouva des mandragores qu'il apporta à Lia, sa mère, à laquelle Rachel dit : Donnez-moi des mandragores de votre fils.

Mais elle lui répondit : N'est-ce pas assez que vous m'ayez enlevé mon mari, sans vouloir encore avoir les mandragores de mon fils ? Rachel ajouta : Je consens à ce qu'il dorme avec vous cette nuit, pourvu que vous me donniez des mandragores de votre fils.

Lors donc que Jacob sur le soir revenait des champs, Lia alla au-devant de lui, et lui dit : Vous viendrez avec moi, parce que j'ai acheté cette grâce, en donnant *à ma sœur* les mandragores de mon fils. Ainsi Jacob dormit avec elle cette nuit-là.

Et Dieu exauça ses prières : elle conçut, et elle accoucha d'un cinquième fils.

Le Seigneur se souvint aussi de Rachel ; il l'exauça, et lui ôta sa stérilité.

(Genèse 29.—30.)

XXIII.

And when the Lord saw that Leah *was* hated, he opened her womb: but Rachel *was* barren.

And Leah conceived, and bare a son, and she called his name Reuben: for she said, Surely the Lord hath looked upon my affliction; now therefore my husband will love me.

And she conceived again, and bare a son; and said, Because the Lord hath heard that I *was* hated, he hath therefore given me this *son* also: and she called his name Simeon.

And when Rachel saw that she bare Jacob no children, Rachel envied her sister; and said unto Jacob, Give me children, or else I die.

And Jacob's anger was kindled against Rachel: and he said, *Am* I in God's stead, who hath withheld from thee the fruit of the womb?

And she said, Behold my maid Bilhah, go in unto her; and she shall bear upon my knees, that I may also have children by her. And she gave him Bilhah her handmaid to wife: and Jacob went in unto her.

And Bilhah conceived, and bare Jacob a son.

When Leah saw that she had left bearing, she took Zilpah her maid, and gave her Jacob to wife. And Zilpah Leah's maid bare Jacob a son.

And Reuben went in the days of wheat harvest, and found mandrakes in the field, and brought them unto his mother Leah. Then Rachel said to Leah, Give me, I pray thee, of thy son's mandrakes.

And she said unto her, *Is it* a small matter that thou hast taken my husband? and wouldest thou take away my son's mandrakes also? and Rachel said, Therefore he shall lie with thee to nigth for thy son's mandrakes.

And Jacob came out of the field in the evening, and Leah went out to meet him, and said, Thou must come in unto me; for surely I have hired thee with my son's mandrakes. And he lay with her that night.

And God hearkened unto Leah, and she conceived, and bare Jacob the fifth son.

And God remembered Rachel, and God hearkened to her, and opened her womb.

(Genesis 29.—.30)

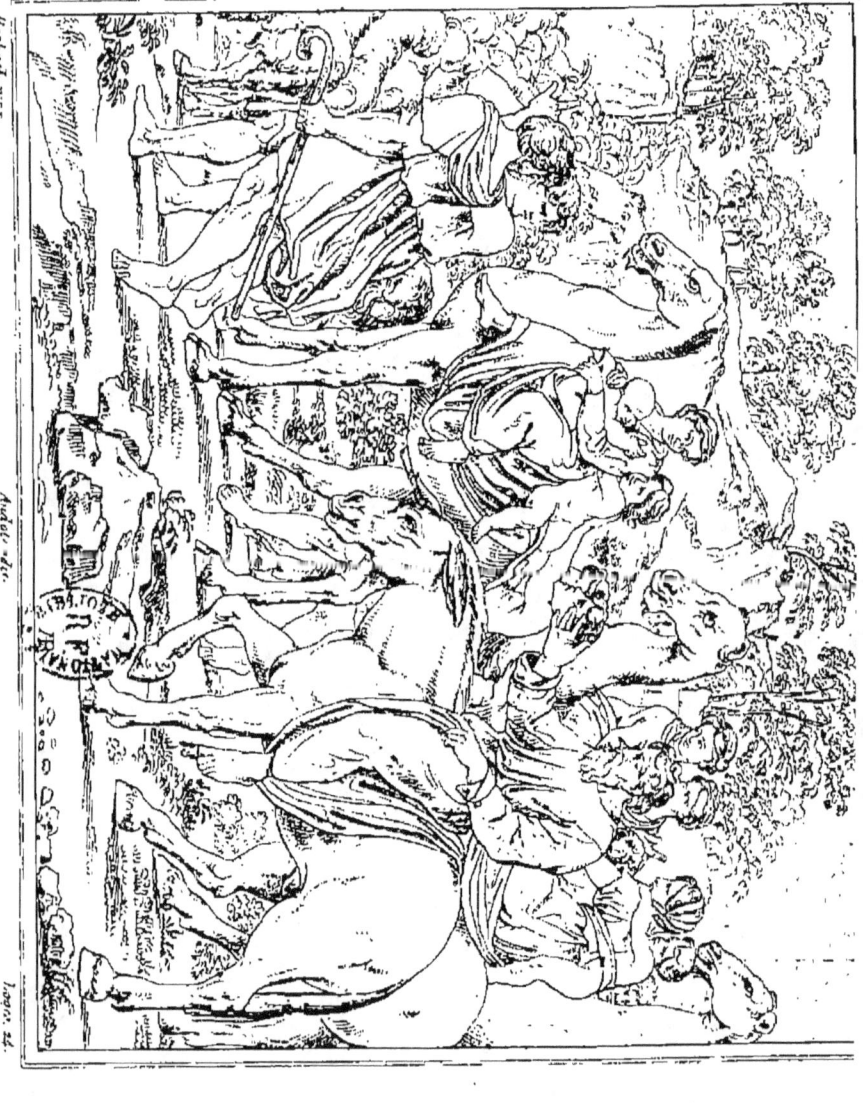

JACOB RETOURNE CHEZ SON PÈRE

XXIV.

Jacob fit donc monter aussitôt ses femmes et ses enfans sur des chameaux.

Et emmenant avec lui tout ce qu'il avait, ses troupeaux, et généralement tout ce qu'il avait acquis en Mésopotamie, il se mit en chemin pour s'en aller retrouver Isaac son père au pays de Chanaan.

(Genèse 31.)

XXIV.

Then Jacob rose up, and set his sons and his wives upon camels;

And he carried away all his cattle, and all his goods which he had gotten; the cattle of getting, which he had gotten in Padan-aram, for to go to Isaac his father in the land of Canaan.

(Genesis 31.)

SONGE DE JOSEPH

XXV.

Jacob demeura dans le pays de Chanaan, où son père avait été comme étranger.

Et voici ce qui regarde sa famille. Joseph âgé de seize ans, et n'étant encore qu'enfant, conduisait le troupeau *de son père* avec ses frères, et il était avec les enfans de Bala et de Zelpha, femmes de son père. Il accusa alors ses frères devant son père d'un crime énorme.

Israël aimait Joseph plus que tous ses autres enfans, parce qu'il l'avait eu étant déjà vieux, et il lui avait fait faire une robe de plusieurs couleurs.

Ses frères, voyant donc que leur père l'aimait plus que tous ses autres enfans, le haïssaient, et ne pouvaient lui parler avec douceur.

Il arriva aussi que Joseph rapporta à ses frères un songe qu'il avait eu, qui fut *encore* la semence d'une plus grande haine.

Car il leur dit : Écoutez le songe que j'ai eu.

Il me semblait que je liais avec vous des gerbes dans les champs; que ma gerbe se leva et se tint debout, et que les vôtres étant autour de la mienne, l'adoraient.

Ses frères lui répondirent : Est-que vous serez notre roi? et que nous serons soumis à votre puissance? Ces songes et ces entretiens allumèrent donc encore davantage l'envie et la haine qu'ils avaient contre lui.

Il eut encore un autre songe qu'il raconta à ses frères en leur disant : J'ai cru voir en songe que le soleil et la lune, et onze étoiles m'adoraient.

Lorsqu'il eut rapporté ce songe à son père et à ses frères, son père lui en fit réprimande, et lui dit : Que voudrait dire ce songe que vous avez eu? Est-ce que votre mère, vos frères et moi nous vous adorerons sur la terre?

Ainsi ses frères étaient transportés d'envie contre lui : mais le père considérait tout ceci *avec attention et* dans le silence.

(Genèse 37.)

XXV.

And Jacob dwelt in the land wherein his father was a stranger, in the land of Canaan.

These *are* the generations of Jacob. Joseph, *being* seventeen years old, was feeding the flock with his brethren; and the lad *was* with the sons of Bilhah, and with the sons of Zilpah, his father's wives: and Joseph brought unto his father their evil report.

Now Israel loved Joseph more than all his children, because he *was* the son of his old age: and he made him a coat of *many* colours.

And when his brethren saw that their father loved him more than all his brethren, they hated him, and could not speak peaceably unto him.

And Joseph dreamed a dream, and he told *it* his brethren: and they hated him yet the more.

And he said unto them, Hear, I pray you, this dream which I have dreamed:

For, behold, we *were* binding sheaves in the field, and, lo, my sheaf arose, and also stood upright; and, behold, your sheaves stood round about, and made obeisance to my sheaf.

And his brethren said to him, Shalt thou indeed reign over us? or shalt thou indeed have dominion over us? And they hated him yet the more for his dreams, and for his words.

And he dreamed yet another dream, and told it his brethren, and said, Behold, I have dreamed a dream more; and, behold, the sun and the moon and the eleven stars made obeisance to me.

And he told *it* to his father, and to his brethren: and his father rebuked him, and said unto him, What *is* this dream that thou hast dreamed? Shall I and thy mother and thy brethren indeed come to bow down ourselves to thee to the earth?

And his brethren envied him; but his father observed the saying.

(Genesis 37.)

JOSEPH EST VENDU PAR SES FRÈRES.

XXVI.

Il arriva alors que les frères de Joseph s'arrêtèrent à Sichem, où ils faisaient paître les troupeaux de leur père.

Et Israël dit à Joseph : Vos frères font paître nos brebis dans le pays de Sichem. Venez *donc* et je vous enverrai vers eux.

Joseph alla donc après ses frères, et il les trouva dans *la plaine* de Dothaïn.

Lorsqu'ils l'eurent aperçu de loin, avant qu'il se fût approché d'eux ils résolurent de le tuer : et ils se disaient l'un à l'autre : Voici notre songeur qui vient.

Allons, tuons-le, et le jetons dans cette vieille citerne : nous dirons qu'une bête sauvage l'a dévoré ; et après cela on verra à quoi ses songes lui auront servi.

Ruben, les ayant entendu parlé ainsi, tâchait de le tirer d'entre leurs mains, et il *leur* disait : Ne le tuez point, et ne répandez point son sang ; mais jetez-le dans cette citerne qui est dans le désert, et conservez vos mains pures. Il disait ceci dans le dessein de le tirer d'entre leurs mains, et de le rendre à son père.

Aussitôt donc que *Joseph* fut arrivé près de ses frères, ils lui ôtèrent sa robe, et ils le jetèrent dans cette vieille citerne qui était sans eau.

S'étant ensuite assis pour manger, ils virent des Ismaélites qui passaient, et qui venant de Galaad portaient sur leurs chameaux des parfums, de la résine et de la myrrhe, et s'en allaient en Égypte.

Alors Judas dit à ses frères : Que nous servira d'avoir tué notre frère, et d'avoir caché sa mort ? Il vaut mieux le vendre à ces Ismaélites, et ne point souiller nos mains *de son sang* ; car il est notre frère et notre chair. Ses frères consentirent à ce qu'il disait.

L'ayant donc tiré de la citerne, et, voyant ces marchands madianites qui passaient, ils le vendirent vingt pièces d'argent aux Ismaélites, qui le menèrent en Égypte.

(Genèse 37.)

XXVI.

And his brethren went to feed their fater's flock in Shechem.

And Israel said unto Joseph, Do not thy brethren feed *the flock* in Shechem? come, and I will send the unto them. And he said to him; Here *am I*.

Joseph went after his brethren, and found them in Dothan.

And when they saw him afar off, even before he came near unto them, they conspired against him to slay him. And they said one to another, Behold, this dreamer cometh.

Come now therefore, and let us slay him, and cast him into some pit, and we will say, Some evil beast hath devoured him : and we shall see what will become of his dreams.

And Reuben heard *it*, and he delivered him out of their hands; and said, Let us not kill him. And Reuben said unto them, Shed no blood, *but* cast him into this pit that *is* in the wilderness, and lay no hand upon him; that he might rid him out of their hands, to deliver him to his father again.

And it came to pass, when Joseph was come unto his brethren, that they stript Joseph out of his coat, *his* coat of many colour that *was* on him. And they took him, and cast him into a pit : and the pit *was* empty, *there was* no water in it.

And they sat down to eat bread : and they lifted up their eyes and looked, and, behold, a company of Ishmeelites came from Gilead with their camels bearing spiceri and balm and myrrh, going to carry *it* down to Egypt.

And Judah said unto his brethren, What profit *is it* if we slay our brother, and conceal his blood? Come, and let us sell him to the Ishmeelites, and let not our hand be upon his; for he *is* our brother *and* our flesh. And his brethren were content.

Then there passed by Medianites merchantmen; and they drew and lifted up Joseph out of the pit, and sold Joseph to the Ishmeelites for twenty *piece* of silver : and they brought Joseph into Egypt.

(Genesis 37.)

JOSEPH ET LA FEMME DE PUTIPHAR

XXVII.

Joseph ayant donc été mené en Égypte, Putiphar, Égyptien, eunuque de Pharaon, et général de ses troupes, l'acheta des Ismaélites qui l'y avait amené.

Le Seigneur était avec lui, et tout lui réussissait heureusement. Il demeurait dans la maison de son maître.

Joseph, ayant donc trouvé grâce devant son maître, se donna tout entier à son service; et ayant reçu de lui l'autorité sur toute sa maison, il la gouvernait et prenait soin de tout ce qui lui avait été mis entre les mains.

Or Joseph était beau de visage, et très-agréable.

Long-temps après sa maîtresse jeta les yeux sur lui, et lui dit : Dormez avec moi.

Mais Joseph, ayant horreur de consentir à une action si criminelle, lui dit : Vous voyez que mon maître m'a confié toutes choses, qu'il ne sait même pas ce qu'il a dans sa maison: qu'il n'y a rien qui ne soit en mon pouvoir, et que m'ayant mis tout entre les mains, il ne s'est réservé que vous seule qui êtes sa femme : comment donc pourrais-je commettre un si grand crime, et pécher contre mon Dieu.

Cette femme continua durant plusieurs jours à solliciter Joseph par de semblables paroles, et lui à résister à son infâme désir.

Or il arriva un jour que Joseph étant entré dans la maison, et y faisant quelque chose sans que personne fût présent,

Sa maîtresse le prit par son manteau, et lui dit *encore* : Dormez avec moi. Alors Joseph, lui laissant le manteau, s'enfuit, et sortit hors du logis.

———

(GENÈSE 39.)

XXVII.

And Joseph was brought down to Egypt; and Potiphar; an officier of Pharaoh, captain of the guard, an Egyptian, bought him of the hands of the Ishmeelites, which had brought him down thither.

And the Lord was with Joseph, and he was a prosperous man; and he was in the house of his master the Egyptian.

And Joseph was *a* goodly *person*, and well favoured.

And it came to pass after these things, that his master's wife cast her eyes upon Joseph; and she said, Lie with me.

But he refused, and said unto his master's wife, Behold, my master wotteth not waht *is* with me in the house, and he hath committed all that he hath to my hand;

There is none greater in this house than I; neither hath he kept back any thing from me but thee, because thou *art* his wife : how then can I do this great wickedness, and sin against God ?

And it came to pass, as she spake to Joseph day by day, that he hearkened not unto her, to lie by her; *or* to be with her.

And it came to pass about this time, that *Joseph* went into the house to do his business, and *there was* none of the men of the house there within.

And she caught him by his garment, saying, Lie with me : and he left his garment in her hand, and fled, and got him out.

(Genesis 39.)

JOSEPH EXPLIQUE LE SONGE DE PHARAON.

XXVIII.

Pharaon lui raconta ce qu'il avait vu. Il me semblait, *dit-il*, que j'étais sur le bord du fleuve,

d'où sortaient sept vaches fort belles et extrêmement grasses, qui paissaient l'herbe dans des marécages ;

et qu'ensuite il en sortit sept autres si défigurées et si prodigieusement maigres, que je n'en ai jamais vu de telles en Égypte.

Ces dernières dévorèrent et consumèrent les premières,

sans qu'elles parussent en aucune sorte en être rassasiées ; mais *au contraire* elles demeurèrent aussi maigres et aussi affreuses qu'elles étaient auparavant. M'étant éveillé *après ce songe*, je me rendormis,

et j'en eus un second. Je vis sept épis pleins de grains et très-beaux, qui sortaient d'une même tige.

Il en parut en même temps sept autres fort maigres, qu'un vent brûlant avait desséchés,

et ces derniers dévorèrent les premiers qui étaient si beaux. J'ai dit mon songe à tous les devins, et je n'en trouve point qui me l'explique.

Joseph répondit : Les deux songes du roi signifient la même chose : Dieu a montré à Pharaon ce qu'il fera dans la suite.

Les sept vaches si belles, et les sept épis si pleins de grain, que *le roi* a vus en songe, marquent la même chose, et signifient sept années d'abondance.

Les sept vaches maigres et défaites, qui sont sorties du fleuve après ces premières, et les sept épis maigres et frappés d'un vent brûlant marquent sept années d'une famine qui doit arriver.

Et ceci s'accomplira de cette sorte.

Il viendra premièrement sept années d'une fertilité extraordinaire dans toute l'Égypte,

qui seront suivies de sept autres d'une si grande stérilité, qu'elle fera oublier toute l'abondance qui l'aura précédée (car la famine consumera toute la terre).

Loges d. (Genèse 41.)

XXVIII.

And Pharaoh said unto Joseph, In my dream, behold, I stood upon the bank of the river:

And, behold, there came up out of the river seven kine, fatfleshed and well favoured; and they fed in a meadow.

And, behold, seven other kine came up after them, poor and very ill favoured and leanfleshed, such as I never saw in all the land of Egypt for badness:

And the lean and the ill favoured kine did eat up the first seven fat kine:

And when they had eaten them up, it could not be known that they had eaten them; but they *were* still ill favoured, as at the beginning. So I awoke.

And I saw in my dream, and, behold, seven ears came up in one stalk, full and good:

And, behold, seven ears, withered thin, *and* blasted with the east wind, sprung up after them:

And the thin ears devoured the seven good ears: And I told *this* unto the magicians; but *there was* none that could declare *it* to me.

And Joseph said unto Pharaoh, The dream of Pharaoh *is* one: God hath shewed Pharaoh what he *is* about to do.

The seven good kine *are* seven years; and the seven good ears *are* seven years: the dream *is* one.

And the seven thin and ill favoured kine that came up after them *are* seven years; and the seven empty ears blasted with the east wind shall be seven years of famine.

This *is* the thing which I have spoken unto Pharaoh: What God *is* about to do he sheweth unto Pharaoh.

Behold, there come seven years of great plenty throughout all the land of Egypt:

And there shall arise after them seven years of famine; and all the plenty shall be forgotten in the land of Egypt; and the famine shall consume the land.

(GENESIS 41.)

Raphaël p. MOÏSE TROUVÉ SUR LES EAUX. *Lorget, sc.*

XXIX.

Alors Pharaon fit ce commandement à tout son peuple : Jetez dans le fleuve tous les enfans mâles qui naîtront *parmi les Hébreux*, et ne réservez que les filles.

Quelque temps après un homme de la maison de Lévi ayant épousé une femme de sa tribu,

sa femme conçut et enfanta un fils; et voyant qu'il était beau, elle le cacha pendant trois mois.

Mais comme elle vit qu'elle ne pouvait plus tenir la chose secrète, elle prit un panier de jonc; et l'ayant enduit de bitume et de poix, elle mit dedans le petit enfant, l'exposa parmi des roseaux sur le bord du fleuve,

et fit tenir sa sœur loin de là, pour voir ce qui en arriverait.

En ce même temps la fille de Pharaon vint au fleuve pour se baigner, accompagnée de ses filles, qui marchaient le long du bord de l'eau. Et ayant aperçu ce panier parmi les roseaux, elle envoya une de ses filles qui le lui apporta.

Elle l'ouvrit; et trouvant dedans ce petit enfant qui criait, elle fut touchée de compassion, et elle dit : C'est un des enfans des Hébreux.

La sœur de l'enfant *s'étant approchée*, lui dit : Vous plaît-il que j'aille quérir une femme des Hébreux qui puisse nourrir ce petit enfant ?

Elle lui répondit: Allez. La fille s'en alla donc, et fit venir sa mère.

La fille de Pharaon lui dit : Prenez cet enfant et me le nourrissez, et je vous en récompenserai. La mère prit l'enfant et le nourrit; et lorsqu'il fut assez fort, elle le donna à la fille de Pharaon,

qui l'adopta pour son fils, et le nomma Moïse, *c'est-à-dire, tiré de l'eau*, parce que, disait-elle, je l'ai tiré de l'eau.

(Exode 1-2.)

XXIX.

And Pharaoh charged all his people, saying, Every son that his born ye shall cast into the river, and every daughter ye shall save alive.

And there went a man of the house of Levi, and took *to wife* a daughter of Levi.

And the woman conceived, and bare a son: and when she saw him that he *was a* goodly *child*, she hid him three months.

And when she could not longer hide him, she took for him an ark of bulrushes, and daubed it with slime and with pitch, and put the child therein; and she laid *it* in the flags by the river's brink,

And his sister stood afar off, to wit what would be done to him.

And the daughter of Pharaoh came down to wash *herself* at the river; and her maidens walked along by the river's side; and when she saw the ark among the flags, she sent her maid to fetch it.

And when she had opened *it*, she saw the child: and, behold, the babe wept. And she had compassion on him, and said, This *is one* of the Hebrews' children.

Then said his sister to Pharaoh's daughter, Shall I go and call to thee a nurse of the Hebrew women, that she may nurse the child for thee?

And Pharaoh's daughter said to her, Go. And the maid went and called the child's mother.

And Pharaoh's daughter said unto her, Take this child away, and nurse it for me, and I will give *thee* thy wages. And the woman took the child, and nursed it.

And the child grew, and she brought him unto Pharaoh's daughter, and he became her son. And she called his name Moses: and she said, Because I drew him out of the water.

(Exodus 1-2.)

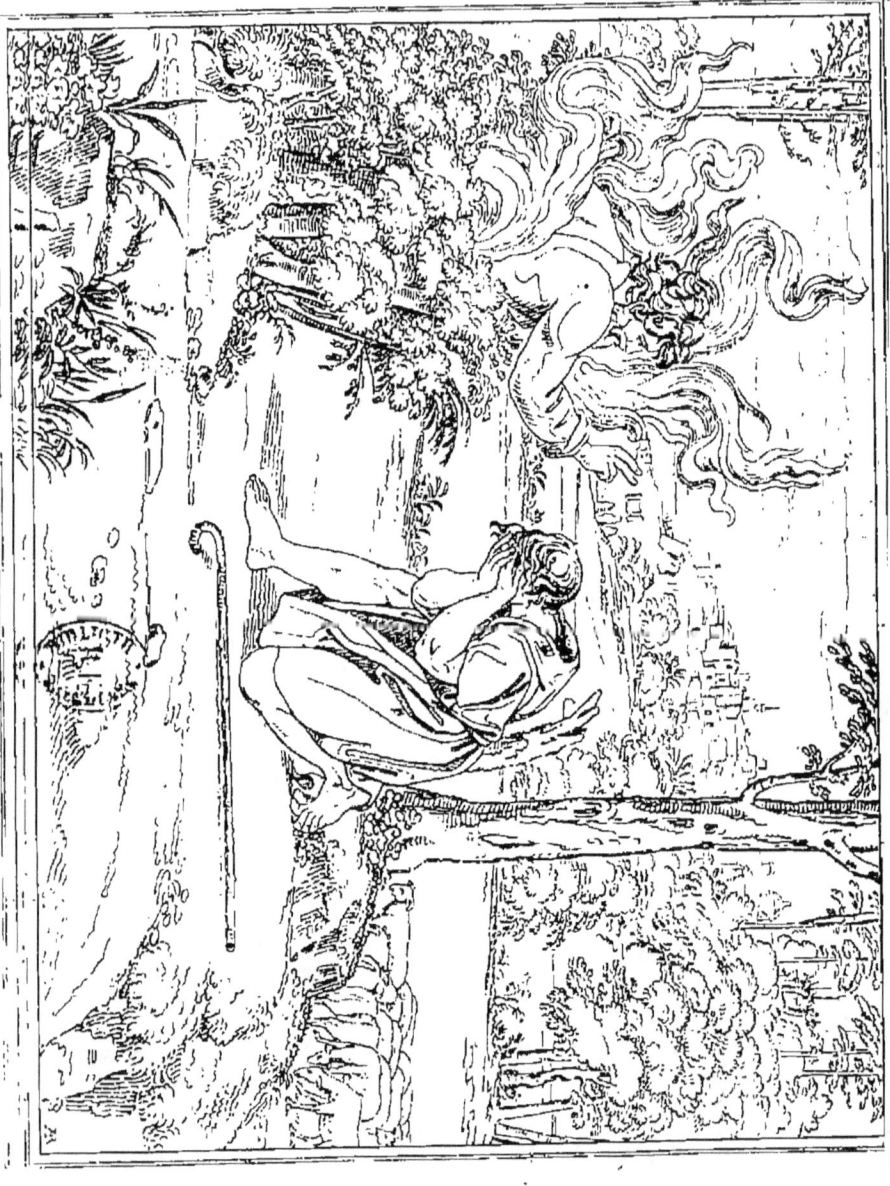

XXX.

Cependant Moïse conduisait les brebis de Jéthro son beau-père, prêtre de Madian : et ayant mené son troupeau au fond du désert, il vint à la montagne de Dieu, *nommée* Horeb.

Alors le Seigneur lui apparut dans une flamme de feu qui sortait du milieu d'un buisson ; et il voyait brûler le buisson sans qu'il se consumât.

Moïse dit donc : Il faut que j'aille reconnaître quelle est cette merveille que je vois, et pourquoi ce buisson ne se consume point.

Mais le Seigneur le voyant venir pour considérer ce qu'il voyait, l'appela du milieu du buisson, et lui dit : Moïse, Moïse. Il lui répondit : Me voici.

Et Dieu ajouta : N'approchez pas d'ici : ôtez les souliers de vos pieds, parce que le lieu où vous êtes est une terre sainte.

Il dit encore : Je suis le Dieu de votre père, le Dieu d'Abraham, le Dieu d'Isaac, et le Dieu de Jacob. Moïse se cacha le visage, parce qu'il n'osait regarder Dieu.

Le Seigneur lui dit : J'ai vu l'affliction de mon peuple qui est en Égypte : J'ai entendu le cri qu'il jette à cause de la dureté de ceux qui ont l'intendance des travaux.

Et sachant quelle est sa douleur, je suis descendu pour le délivrer des mains des Égyptiens, et pour le faire passer de cette terre en une terre bonne et spacieuse, en une terre où coulent des ruisseaux de lait et de miel, au pays des Chananéens, des Héthéens, des Amorrhéens, des Pherezéens, *des Girgeséens*, des Hevéens et des Jébuséens.

(Exode 3.)

XXX.

Now Moses kept the flock of Jetrho his father in law, the priest of Midian: and he laid the flock to the backside of the desert, and came to the mountain of God, *even* to Horeb.

And the angel of the Lord appeared unto him in a flame of fire out of the midst of a bush: and he looked, and, behold, the bush burned with fire, and the bush *was* not consumed.

And Moses said, I will now turn aside, and see this great sight; why the bush is not burnt.

And when the Lord saw that he turned aside to see, God called unto him out of the midst of the bush, and said, Moses, Moses. And he said, Here *am* I.

And he said, Draw not nigh hither: put off thy shoes from off thy feet, for the place whereon thou standest *is* holy ground.

Moreover he said, I *am* the God of thy father, the God of Abraham, the God of Isaac, and the God of Jacob. And Moses hid his face; for he was afraid to look upon God.

And the Lord said, I have surely seen the affliction of my people which *are* in Egypt, and have heard their cry by reason of their taskmasters; for I know their sorrows;

And I am come down to deliver them out of the hand of the Egyptians, and to bring them up out of that land unto a good land and a large, unto a land flowing with milk and honey; unto the place of the Canaanites, and the Hittites, and the Amorites, and the Perizzites, and the Hivites, and the Jebusites.

(Exodus 3.)

PASSAGE DE LA MER ROUGE.

XXXI.

Le Seigneur endurcit le cœur de Pharaon, roi d'Égypte, et il se mit à poursuivre les enfans d'Israël. Mais ils étaient sortis sous la conduite d'une main puissante.

Moïse ayant étendu sa main sur la mer, le Seigneur l'entr'ouvrit, en faisant souffler un vent violent et brûlant pendant toute la nuit; et il en dessécha le fond, et l'eau fut divisée en deux.

Les enfans d'Israël marchèrent à sec au milieu de la mer, ayant l'eau à droite et à gauche, qui leur servait comme d'un mur.

Et les Égyptiens, marchant après eux, se mirent à les poursuivre au milieu de la mer avec toute la cavalerie de Pharaon, ses chariots et ses chevaux.

Mais, lorsque la veille du matin fut venue, le Seigneur, ayant regardé le camp des Égyptiens au travers de la colonne de feu et de la nuée, fit périr toute leur armée;

il renversa les roues des chariots, et ils furent entraînés dans le fond de la mer. Alors les Égyptiens s'entre-dirent : Fuyons les Israélites, parce que le Seigneur combat pour eux contre nous.

En même temps le Seigneur dit à Moïse : Étendez votre main sur la mer, afin que les eaux retournent sur les Égyptiens, sur leurs chariots et sur leur cavalerie.

Moïse étendit donc la main sur la mer; et dès la pointe du jour elle retourna au même lieu où elle était auparavant. Ainsi lorsque les Égyptiens s'enfuyaient les eaux vinrent au-devant d'eux, et le Seigneur les enveloppa au milieu des flots.

(Exode 14.)

XXXI.

And Moses stretched out his hand over the sea; and the Lord caused the sea to go *back* by a strong east wind all that night, and made the sea dry *land*, and the waters were divided.

And the children of Israel went into the midst of the sea upon the dry *ground*: and the waters *were* a wall unto them on their right hand, and on their left.

And the Egyptians pursued, and went in after them to the midst of the sea, *even* all Pharaoh's horses, his chariots, and his horsemen.

And it came to pass, that in the morning watch the Lord looked unto the host of the Egyptians trough the pillar of fire and of the cloud, and troubled the host of the Egyptians.

And took off their chariots wheels, that they drave them heavily: so that the Egyptians said, let us flee from the face of Israel; for the Lord fighteth for them against the Egyptians.

And the Lord said unto Moses, Stretch out thine hand over the sea, that the waters may come again upon the Egyptians, upon their chariots, and upon their horsemen.

And Moses stretched forth his hand over the sea, and the sea returned to his strength when the morning appeared; and the Egyptians fled against it; and the Lord overthrew the Egyptians in the midst of the sea.

(Exodus 14.)

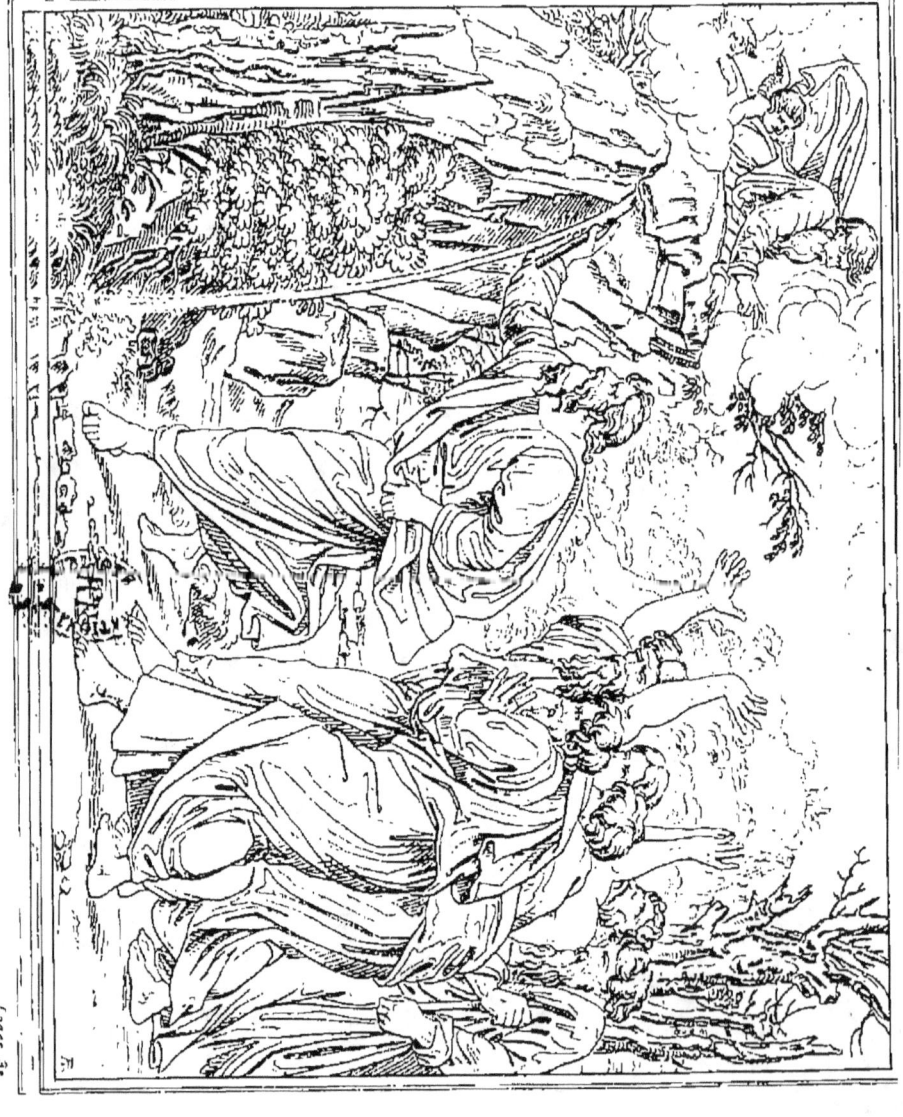

XXXII.

Au premier mois *de la quarantième année*, toute la multitude des enfans d'Israël vint au désert de Sin: et le peuple demeura à Cadès.

Et comme le peuple manquait d'eau, ils s'assemblèrent contre Moïse et Aaron ;

et ayant excité une sédition, ils leur dirent : Plut à Dieu que nous fussions péris avec nos frères devant le Seigneur !

Pourquoi nous avez-vous fait sortir de l'Égypte, et nous avez-vous amenés en ce lieu malheureux, où l'on ne peut semer ; où ni les figuiers, ni les vignes, ni les grenadiers ne peuvent venir, et où l'on ne trouve pas même d'eau pour boire ?

Moïse et Aaron ayant quitté le peuple, entrèrent dans le tabernacle de l'alliance, et s'étant jetés le visage contre terre ils crièrent au Seigneur, et lui dirent : Seigneur Dieu écoutez le cri de ce peuple, et ouvrez-leur votre trésor, *donnez-leur* une fontaine d'eau vive, afin qu'étant désaltérés ils cessent de murmurer. Alors la gloire du Seigneur parut au-dessus d'eux.

Et le Seigneur parla à Moïse, et lui dit :

Prenez *votre* verge, et assemblez le peuple, vous et votre frère Aaron ; parlez à la pierre devant eux, et elle vous donnera des eaux. Et lorsque vous aurez fait sortir l'eau de la pierre, tout le peuple boira, et *toutes* ses bêtes.

Moïse prit donc *sa* verge qui était devant le Seigneur, selon qu'il le lui avait ordonné,

et ayant assemblé le peuple devant la pierre, il leur dit : Écoutez, rebelles et incrédules. Pourrons-nous vous faire sortir de l'eau de cette pierre ?

Moïse leva ensuite la main, et ayant frappé deux fois la pierre avec *sa* verge, il en sortit une grande abondance d'eau ; en sorte que le peuple eut à boire, et *toutes* les bêtes aussi.

(NOMBRES 20)

XXXII.

Then came the children of Israel, *even* the whole congregation, into the desert of Zin in the first month: and the people abode in Kadesh.

And there was no water for the congregation: and they gathered themselves together against Moses and against Aaron.

And the people chode with Moses, and spake, saying, Would God that we had died when our brethren died before the Lord!

And wherefore have ye made us to come up out Egypt, to bring us in unto this evil place? it *is* no place of seed, or of figs, or of vines, or of pomegranates; neither *is* there any water to drink.

And Moses and Aaron went from the presence of the assembly unto the door of the tabernacle of the congregation, and they fell upon their faces: and the glory of the Lord appeared unto them.

And the Lord spake unto Moses, saying,

Take the rod, and gather thou the assembly together; thou, and Aaron thy brother, and speak ye unto the rock before their eyes; and it shall give forth his water, and thou shalt bring forth to them water out of the rock: so thou shalt give the congregation and their beasts drink.

And Moses took the rod from before the Lord, as he commanded him.

And Moses and Aaron gathered the congregation together before the rock, and he said unto them, Hear now, ye rebels; must we fetch you water out of this rock?

And Moses lifted up his hand, and with his rod he smote the rock twice: and the water came out abundantly, and the congregation drank, and their beasts *also*.

(Numbers 20.)

XXXIII.

And the Lord spake unto Moses, saying:

Speak thou also unto the children of Israel, saying, Verily my sabbaths ye shall keep: for it *is* a sign between me and you throughout your generations; that *ye* may know that I am the Lord that doth sanctify you.

Ye shall keep the sabbath therefore; for it *is* holy unto you: every one that defileth it shall surely be put to death: for whosoever doeth *any* work therein, that soul shall be cut off from among his people.

Six days may work be done; but in the seventh *is* the sabbath of rest, holy to the Lord: whosoever doeth *any* work in the sabbath day, he shall surely be put to death.

Wherefore the children of Israel shall keep the sabbath, to observe the sabbath throughout their generations, *for* a perpetual covenant.

It *is* a sign between me and the children of Israel for ever: for *in* six days the Lord made heaven and earth, and on the seventh day he rested, and was refreshed.

And he gave unto Moses, when he had made an end of communing with him upon mount Sinai, two tables of testimony, tables of stone, written with the finger of God.

(Exodus 31.)

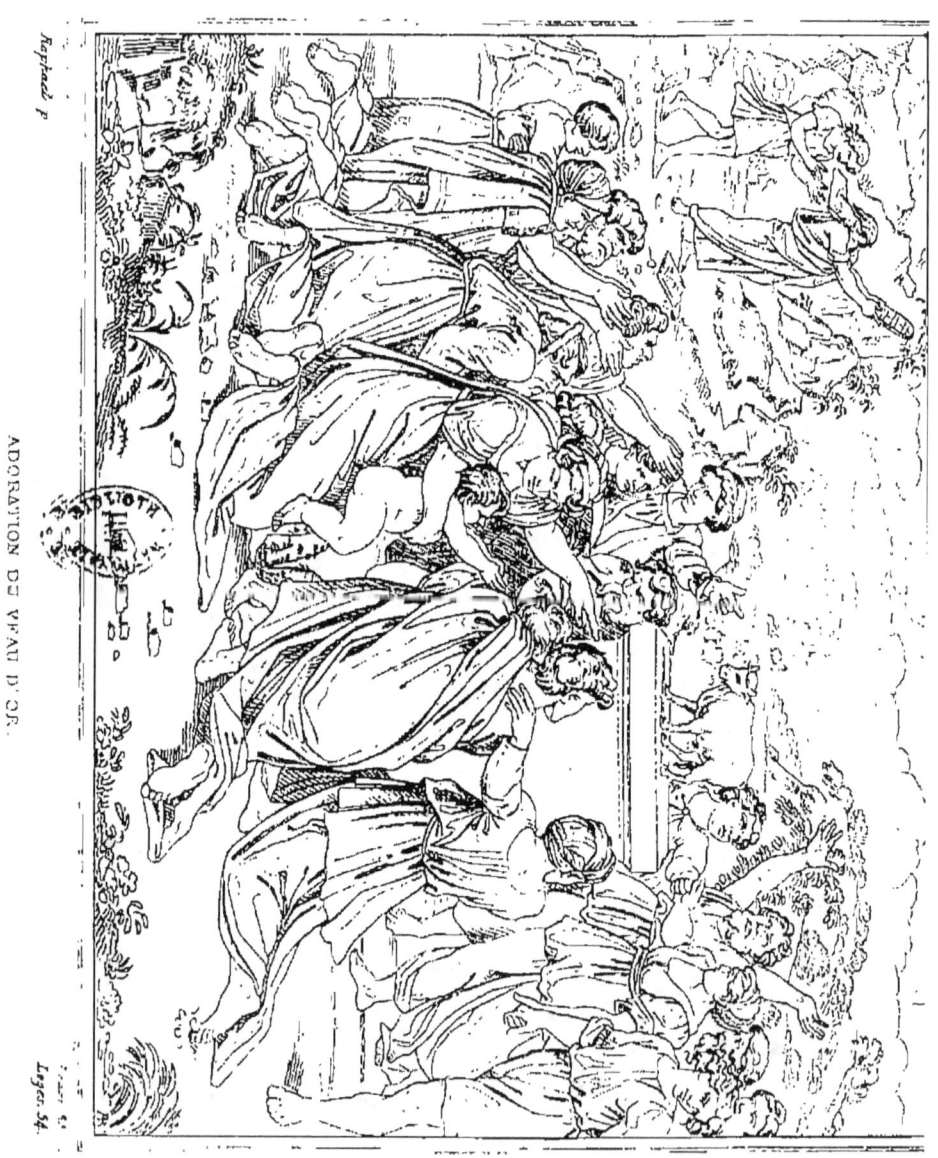

ADORATION DU VEAU D'OR.

XXXIV.

Mais le peuple, voyant que Moïse différait long-temps à descendre de la montagne, s'assembla *en s'élevant* contre Aaron, et lui dit : Venez, faites-nous des dieux qui marchent devant nous : car pour ce qui est de Moïse, cet homme qui nous a tirés de l'Égypte, nous ne savons ce qui lui est arrivé.

Aaron leur répondit : Otez les pendans d'oreilles de vos femmes, de vos fils et de vos filles, et apportez-les-moi.

Le peuple fit ce que Aaron lui avait commandé, et lui apporta les pendans d'oreilles.

Aaron les ayant pris les jeta en fonte, et il en forma un veau. Alors les Israélites dirent : Voici vos dieux, ô Israël, qui vous ont tiré de l'Égypte.

Ce qu'Aaron ayant vu, il dressa un autel devant le veau, et il fit crier par un héraut : Demain sera la fête solennelle du Seigneur.

S'étant levés du matin, ils offrirent des holocaustes et des hosties pacifiques. Tout le peuple s'assit pour manger et pour boire, et ils se levèrent ensuite pour jouer.

Et Moïse s'étant approché du camp, il vit le veau et les danses. Alors il entra dans une grande colère : il jeta les tables qu'il tenait à la main, et les brisa au pied de la montagne.

Moïse voyant donc que le peuple était demeuré tout nu (car Aaron l'avait dépouillé par cette abomination honteuse et l'avait mis tout nu au milieu de ses ennemis),

se tint à la porte du camp, et dit : Si quelqu'un est au Seigneur, qu'il se joigne à moi. Et les enfans de Lévi s'étant tous assemblés autour de lui,

il leur dit : Voici ce que dit le Seigneur le Dieu d'Israël : Que chaque homme mette son épée à son côté. Passez et repassez au travers du camp d'une porte à l'autre, et que chacun tue son frère, son ami, et celui qui lui est plus proche.

Les enfans de Lévi firent ce que Moïse avait ordonné ; et il y eut environ vingt-trois mille hommes tués ce jour-là.

(EXODE 32.)

XXXIV.

And when the people saw that Moses delayed to come down out of the mount, the people gathered themselves together unto Aaron, and said unto him, Up, make us gods, which shall go before us; for *as for* this Moses, the man that brought us up out of the land of Egypt, we wot not what is become of him.

And Aaron said unto them, Break off the golden earrings, which *are* in the ears of your wives, of your sons, and of your daughters, and bring *them* unto me.

And all the people brake off the golden earrings which *where* in their ears, and brought *them* unto Aaron.

And he received *them* at their hand, and fashioned it with a graving tool, after he had made it a molten calf: and they said, These *be* thy gods, O Israel, which brought thee up out of the land of Egypt.

And when Aaron saw *it,* he built an altar before it; and Aaron made proclamation, and said, To morrow *is* a feast to the Lord.

And they rose up early on the morrow, and offered burnt offerings, and brought peace offerings; and the people sat down to eat and to drink, and rose up to play.

And Moses came to pass, as soon as he came nigh unto the camp, that he saw the calf, and the dancing: and Moses' anger waxed hot, and he cast the tables out of his hands, and brake them beneath the mount.

And when Moses saw that the people *were* naked; (for Aaron had made them naked unto *their* shame among their enemies:)

Then Moses stood in the gate of the camp, and said, Who *is* on the Lord's side? *let him come* unto me. And all the sons of Levi gathered themselves together unto him.

And he said unto them, Thus saith the Lord God of Israel, Put every man his sword by his side, *and* go in and out from gate to gate throughout the camp, and slay every man his brother, and every man his companion, and every man his neighbour.

And the children of Levi did according to the word of Moses: and there fell of the people that day about three thousand men.

(Exodus 32).

Raphaël p.

COLONNE DE NUÉE.

Loges 35.

XXXV.

Le Seigneur dit à Moïse : Dites aux enfans d'Israël : Vous êtes un peuple d'une tête dure. Si je viens une fois au milieu de vous, je vous exterminerai. Quittez donc présentement tous vos ornemens, afin que je sache de quelle manière j'en userai avec vous.

Les enfans d'Israël quittèrent donc leurs ornemens au pied de la montagne d'Horeb.

Moïse aussi prenant le tabernacle, le dressa bien loin hors du camp, et l'appela le tabernacle de l'alliance. Et tous ceux du peuple qui avaient quelque difficulté, sortaient hors du camp pour aller au tabernacle de l'alliance.

Lorsque Moïse sortait pour aller au tabernacle, tout le peuple se levait, et chacun se tenait à l'entrée de sa tente, et regardait Moïse par derrière, jusqu'à ce qu'il fût entré dans le tabernacle.

Quand Moïse était entré dans le tabernacle de l'alliance, la colonne de nuée descendait et se tenait à la porte, et *le Seigneur* parlait avec Moïse.

Tous les enfans d'Israël, voyant que la colonne de nuée se tenait à l'entrée du tabernacle, se tenaient aussi eux-mêmes à l'entrée de leurs tentes, et y adoraient *le Seigneur*.

(Exode 33)

XXXV.

The Lord said unto Moses, Say unto the children o srael, Ye *are* a stiffnecked people: I will come up into the midst of the iu a moment, and consume thee: therefore now put off thy ornaments from thee, that I may know what to do unto thee.

And the children of Israel stripped themselves of their ornaments by the mount Horeb.

And Moses took the tabernacle, and pitched it without the camp, afar off from the camp, and called it the Tabernacle of the congregation. And it came to pass, *that* every one which sought the Lord went out unto the tabernacle of the congregation, which *was* without the camp.

And it came to pass, when Moses went out unto the tabernacle, *that* all the people rose up, and stood every man *at* his tent door, and looked after Moses until he was gone into the tabernacle.

And it came to pass, as Moses entered into the tabernacle, the cloudy pillar descended, and stood *at* the door of the tabernacle, and the Lord talked with Moses.

And all the people saw the cloudy pillar stand *at* the tabernacle door: and all the people rose up and worshipped, every man *in* is tent door.

(Exoius 33.)

Raphael P.

MOISE APPORTE LES NOUVELLES TABLES DE LA LOI

Pages 56

XXXVI.

Le Seigneur dit ensuite à *Moïse* : Faites-vous deux tables de pierre qui soient comme les premières, et j'y écrirai les paroles qui étaient sur les tables que vous avez rompues.

Soyez prêt dès le matin pour monter aussitôt sur la montagne de Sinaï, et vous demeurerez avec moi sur le haut de la montagne.

Que personne ne monte avec vous, et que nul ne paraisse sur toute la montagne, que les bœufs mêmes et les brebis ne paissent point vis-à-vis.

Moïse tailla donc deux tables de pierre, telles qu'étaient les premières, et se levant avant le jour, il monta sur la montagne de Sinaï, portant avec lui les tables, selon que le Seigneur le lui avait ordonné.

Alors le Seigneur étant descendu au milieu de la nuée, Moïse demeura avec lui, et il invoqua le nom du Seigneur.

Moïse demeura donc quarante jours et quarante nuits avec le Seigneur sur la montagne. Il ne mangea point de pain, et il ne but point d'eau *pendant tout ce temps ;* et *le Seigneur* écrivit sur les tables les dix paroles de l'alliance.

Après cela Moïse descendit de la montagne de Sinaï, portant les deux tables du témoignage ; et il ne savait pas que de l'entretien qu'il avait eu avec le Seigneur, il était resté des rayons *de lumière* sur son visage.

(Exode 34.)

XXXVI.

And the Lord said unto Moses, Hew thee two tables of stone like unto the first: and I will write upon *these* tables the words that were in the first tables, which thou brakest.

And be ready in the morning, and come up in the morning unto mount Sinai, and present thyself there to me in the top of the mount.

And no man shall come up with thee, neither let any man be seen throughout all the mount; neither let the flocks nor herds feed before that mount.

And he hewed two tables of stone like unto the first; and Moses rose up early in the morning, and went up unto mount Sinai, as the Lord had commanded him, and took in his hand the two tables of stone.

And the Lord descended in the cloud, and stood with him there, and proclaimed the name of the Lord.

And he was there with the Lord forty days and forty nights; he did neither eat bread, nor drink water. And he wrote upon the tables the words of the covenant, the ten commandments.

And it came to pass, when Moses came down from mount Sinai with the two tables of testimony in Moses' hand, when he came down from the mount, that Moses wist not that the skin of his face shone while he talked with him.

(Exodus 34.)

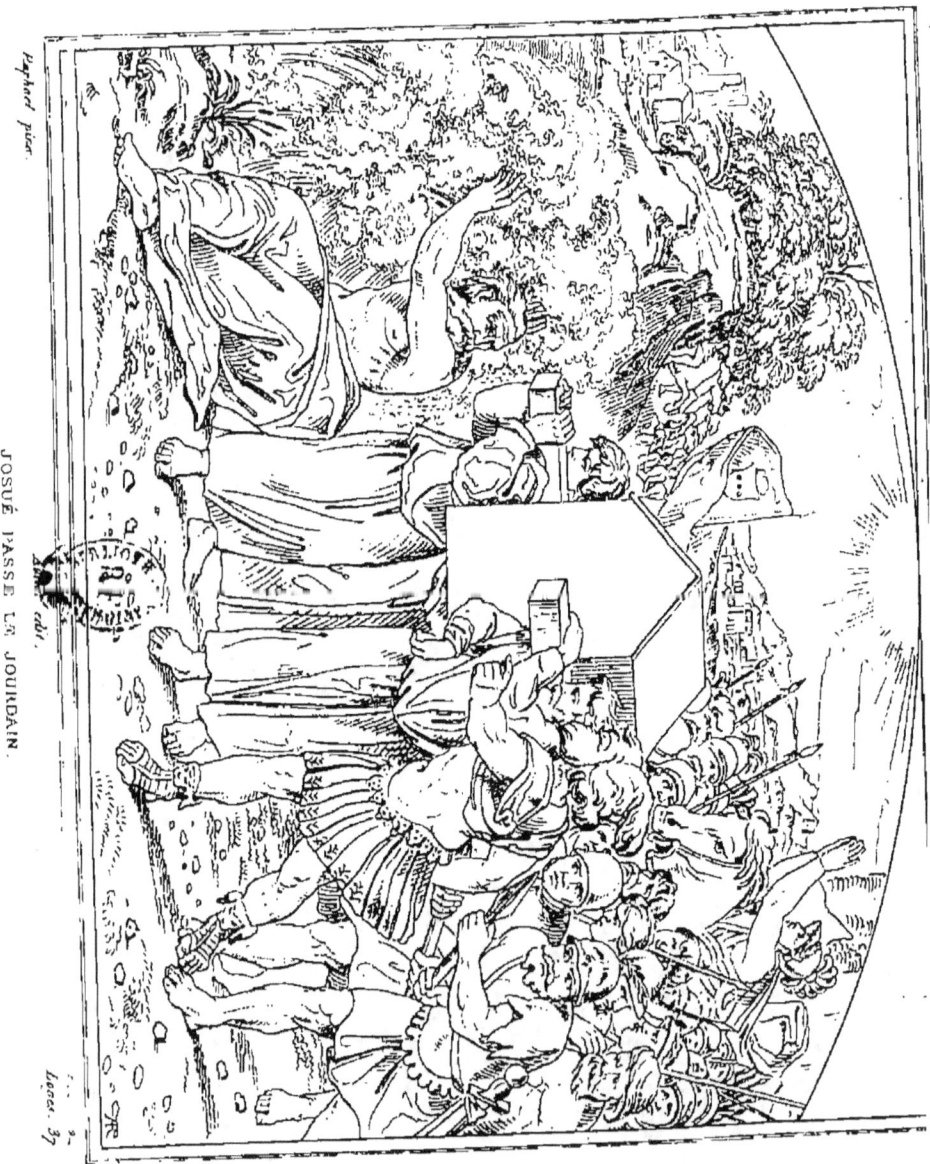

JOSUÉ PASSE LE JOURDAIN.

XXXVII.

Alors Josué dit aux enfans d'Israël : Approchez-vous, et écoutez la parole du seigneur votre Dieu.

Puis il ajouta : Vous reconnaîtrez à ceci que le Seigneur, le Dieu vivant, est au milieu de vous, et qu'il exterminera à vos yeux les Chananéens, les Héthéens, les Hévéens, les Phérezéens, les Gergeséens, les Jebuséens et les Amorrhéens.

L'arche de l'alliance du Seigneur de toute la terre marchera devant vous au travers du Jourdain.

Tenez prêts douze hommes des douze tribus d'Israël, un de chaque tribu.

Et lorsque les prêtres qui portent l'arche du Seigneur, le Dieu de toute la terre, auront mis les pieds dans les eaux du Jourdain, les eaux d'en bas s'écouleront et laisseront le fleuve à sec; mais celles qui viennent d'en haut s'arrêteront *et demeureront* suspendues.

Le peuple sortit donc de ses tentes pour passer le Jourdain; et les prêtres qui portaient l'arche de l'alliance marchaient devant lui.

Et aussitôt que ces prêtres furent entrés dans le Jourdain ; et que l'eau commença à mouiller leurs pieds (c'était au temps de la moisson, où le Jourdain regorgeait par-dessus ses bords),

les eaux qui venaient d'en haut s'arrêtèrent en un même lieu, et s'élevant comme une montagne elles paraissaient de bien loin, depuis la ville qui s'appelle Adom jusqu'au lieu appelé Sarthan : mais les eaux d'en bas s'écoulèrent dans la mer du désert, qui est appelée maintenant *la mer* Morte, jusqu'à ce qu'il n'en restât point du tout.

Cependant le peuple marchait vis-à-vis de Jéricho; et les prêtres qui portaient l'arche de l'alliance du Seigneur, se tenaient *toujours* au même état sur la terre sèche au milieu du Jourdain, et tout le peuple passait au travers du canal qui était à sec.

Loges. (Josué 3.)

XXXVII.

And Joshua said unto the children of Israel, Come hither, and hear the words of the Lord your God.

And Joshua said, Hereby ye shall know that the living God *is* among you, and *that* he will without fail drive out from before you the Canaanites, and the Hittites, and the Hivites, and the Perizzites, and the Girgashites, and the Amorites, and the Jebusites.

Behold, the ark of the covenant of the Lord of all the earth passeth over before you into Jordan.

Now therefore take you twelve men out of the tribes of Israel, out of every tribe a man.

And it shall come to pass, as soon as the soles of the feet of the priests that bear the ark of the Lord, the Lord of all the earth, shall rest in the waters of Jordan, *that* the waters of Jordan shall be cut off *from* the waters that come down from above, and they shall stand upon an heap.

And it came to pass, when the people removed from their tents, to pass over Jordan, and the priests bearing the ark of the covenant before the people.

And as they that bare the ark were come unto Jordan, and the feet of the priests that bare the ark were dipped in the brim of the water, (for Jordan overfloweth all his banks all the time of harvest.)

That the waters which came down from above stood *and* rose up upon an heap very far from the city Adam, that *is* beside Zaretan : and those that came down toward the sea of the plain, *even* the salt sea, failed, *and* were cut off : and the people passed over right against Jericho.

And the priests that bare the ark of the covenant of the Lord stood firm on dry ground in the midst of Jordan, and all the Israelites passed over on dry ground, until all the people were passed clean over Jordan.

(Joshua 3.)

DESTRUCCION DE JÉRICO.

XXXVIII.

Cependant Jéricho était fermée et bien munie dans la crainte où l'on y était des enfans d'Israël; et nul n'osait y entrer, ni en sortir.

Alors le Seigneur dit à Josué : Je vous ai livré entre les mains Jéricho et son roi, et tous les vaillans hommes qui y sont.

Faites le tour de la ville, tous tant que vous êtes gens de guerre, une fois par jour. Vous ferez la même chose pendant six jours :

mais qu'au septième jour les prêtres prennent les sept trompettes dont on doit se servir dans l'année du jubilé, et qu'ils marchent devant l'arche de l'alliance.

Toute l'armée marcha devant l'arche, et le reste du peuple la suivit; et le bruit des trompettes retentit de toutes parts.

Et pendant que les prêtres sonnaient de la trompette, le septième jour, Josué dit à tout Israël : Jetez un grand cri; car le Seigneur vous a livré Jéricho.

Tout le peuple ayant donc jeté un grand cri, et les trompettes sonnant, la voix et le son n'eurent pas plus tôt frappé les oreilles de la multitude, que les murailles tombèrent, et que chacun monta par l'endroit qui était vis-à-vis de lui. Ils prirent ainsi la ville,

et ils tuèrent tout ce qui s'y rencontra, depuis les hommes jusqu'aux femmes, et depuis les enfans jusqu'aux vieillards. Ils firent passer au fil de l'épée les bœufs, les brebis et les ânes.

Mais Josué sauva Rahab courtisane, et la maison de son père avec tout ce qu'elle avait; et ils demeurèrent au milieu du peuple d'Israël, comme ils y sont encore aujourd'hui; parce qu'elle avait caché les deux hommes qu'il avait envoyés pour reconnaître Jéricho. Alors Josué fit cette imprécation :

Maudit soit devant le Seigneur l'homme qui relèvera et rebâtira la ville de Jéricho.

(Josué 6.)

XXXVIII.

Now Jericho was straitly shut up because of the children of Israel: none went out, and none came in.

And the Lord said unto Joshua, See, I have given into thine hand Jericho, and the king thereof, *and* the mighty men of valour.

And ye shall compass the city, all *ye* men of war, *and* go round about the city once. Thus shalt thou do six days.

And seven priests shall bear before the ark seven trumpets of rams' horns.

And the armed men went before the priests that blew with the trumpets, and the rereward came after the ark, *the priests* going on, and blowing with the trumpets.

And it came to pass at the seventh time, when the priests blew with the trumpets, Joshua said unto the people, Shout; for the Lord hath given you the city,

So the people shouted when *the priests* blew with the trumpets: and it came to pass, when the people heard the sound of the trumpet, and the people shouted with a great shout, that the wall fell down flat, so that the people went up into the city, every man straight before him, and they took the city.

And they utterly destroyed all that *was* in the city, both man and woman, young and old, and ox, and sheep, and ass, with the edge of the sword.

And Joshua saved Rahab the harlot alive, and her father's houshold, and all that she had; and she dwelleth in Israel *even* unto this day; because she hid the messengers, which Joshua sent to spy out Jericho.

And Joshua adjured *them* at that time, saying, Cursed *be* the man before the Lord, that riseth up and buildeth this city Jericho.

———

(Joshua 6.)

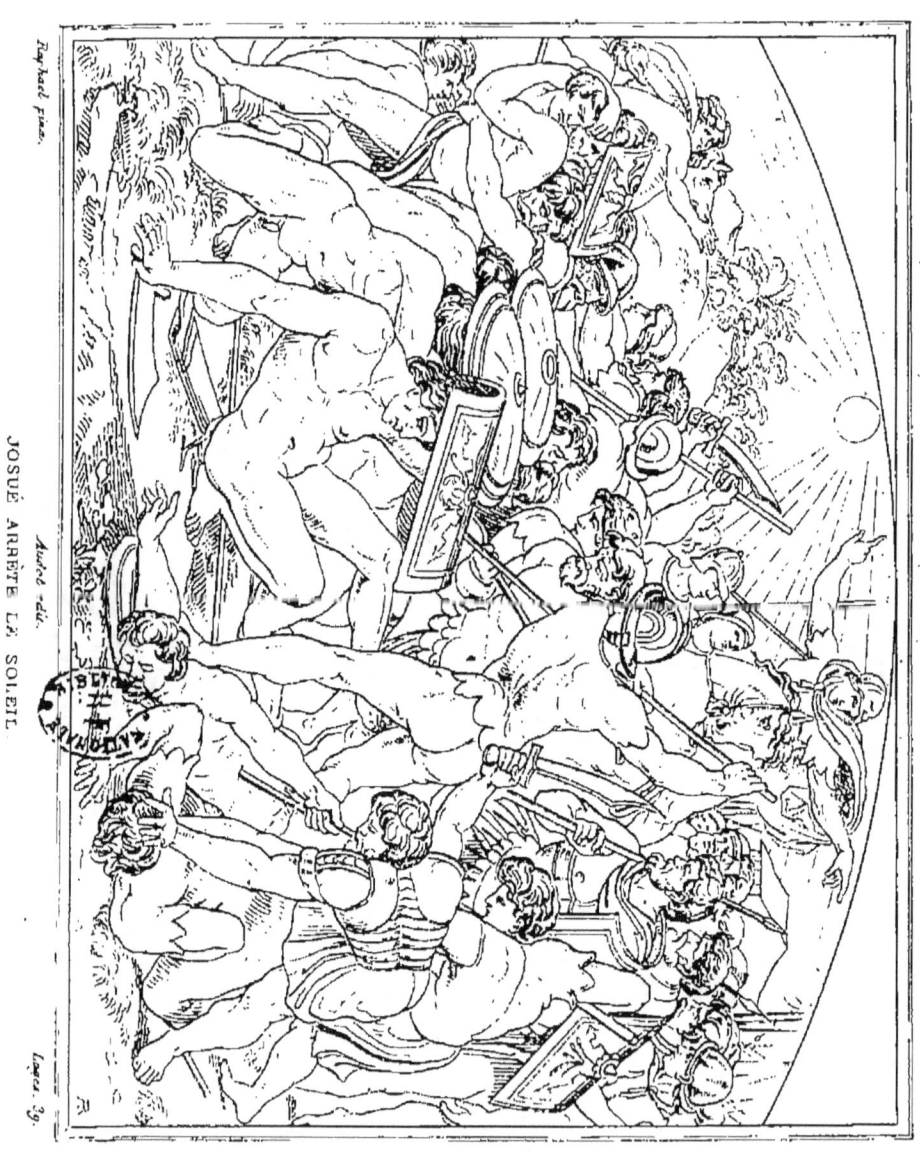

JOSUÉ ARRÊTE LE SOLEIL.

XXXIX.

Or les habitans de Gabaon, voyant leur ville assiégée, envoyèrent à Josué, qui était alors dans le camp près de Galgala, et lui dirent : Ne refusez pas votre secours à vos serviteurs ; venez vite, et délivrez nous par l'assistance que vous nous donnerez : car tous les rois des Amorrhéens qui habitent dans les montagnes se sont unis contre nous.

Josué partit donc de Galgala, et avec lui tous les gens de guerre de son armée, qui étaient très-vaillans.

Et le Seigneur dit à Josué : Ne les craignez point ; car je les ai livrés entre vos mains, et nul d'eux ne pourra vous résister.

Josué étant donc venu, toute la nuit de Galgala, se jeta tout d'un coup sur eux :

Et le Seigneur les épouvanta et les mit tous en désordre à la vue d'Israël ; et *Israël* en fit un grand carnage près de Gabaon. Il les poursuivit par le chemin qui monte vers Beth-horon, et les tailla en pièce jusqu'à Azeca et Maceda.

Et lorsqu'ils fuyaient devant les enfans d'Israël, et qu'ils étaient dans la descente de Beth-horon, le Seigneur fit tomber du ciel de grosses pierres sur eux jusqu'à Azeca ; et cette grêle de pierres, qui tomba sur eux, en tua beaucoup plus que les enfans d'Israël n'en avaient passé au fil de l'épée.

Alors Josué parla au Seigneur, en ce jour auquel il avait livré les Amorrhéens entre les mains des enfans d'Israël, et il dit en leur présence : Soleil, arrête-toi sur Gabaon ; lune, n'avance point sur la vallée d'Aïalon.

Et le soleil et la lune s'arrêtèrent jusqu'à ce que le peuple se fût vengé de ses ennemis. N'est-ce pas ce qui est écrit au livre des Justes ? Le soleil s'arrêta donc au milieu du ciel, et ne se hâta point de se coucher durant l'espace d'un jour.

Et toute l'armée revint sans aucune perte et en même nombre vers Josué à Maceda, où le camp *de ce corps d'armée* était alors ; et nul n'osa seulement ouvrir la bouche contre les enfans d'Israël.

(Josué 10.)

XXXIX.

And the men of Gibeon sent unto Joshua to the camp to Gilgal, saying, Slack not thy hand from thy servants; come up to us quickly, and save us, and help us: for all the kings of the Amorites that dwell in the mountains are gathered together against us.

So Joshua ascended from Gilgal, he, and all the people of war with him, and all the mighty men of valour.

And the Lord said unto Joshua, Fear them not: for I have delivered them into thine hand, there shall not a man of them stand before thee.

Joshua therefore came unto them suddenly, *and* went up from Gilgal all night.

And the Lord discomfited them before Israel, and slew them with a great slaughter at Gibeon, and chased them along the way that goeth up to Beth-horon, and smote them to Azekah, and unto Makkedah.

And it came to pass, as they fled from before Israel, *and* were in the going down to Beth-horon, that the Lord cast down great stones from heaven upon them unto Azekah, and they died: *they were* more which died with hailstones than *they* whom the children of Israel slew with the sword.

Then spake Joshua to the Lord in the day when the Lord delivered up the Amorites before the children of Israel, and he said in the sight of Israel, Sun, stand thou still upon Gibeon; and thou, Moon, in the valley of Ajalon.

And the sun stood still, and the moon stayed, until the people had avenged themselves upon their enemies. *Is* not this written in the book of Jasher? So the sun stood still in the midst of heaven, and hasted not to go down about a whole day.

And all the people returned to the camp to Joshua at Makkedah in peace: none moved his tongue against any of the children of Israel.

(JOSHUA 10.)

PARTAGE DE LA TERRE DE CHANAAN.

XL.

Voici ce que les enfans d'Israël ont possédé dans la terre de Chanaan, qu'Éléazar *grand*-prêtre, Josué fils de Nun, et les princes des familles de chaque tribu d'Israël distribuèrent aux neuf tribus et à la moitié de la tribu *de Manassé*, en faisant tout le partage au sort, comme le Seigneur l'avait ordonné à Moïse.

Car Moïse avait donné aux deux *autres* tribus et à une moitié de la tribu *de Manassé* des terres au-delà du Jourdain sans compter les lévites qui ne reçurent point de terre comme tous leurs frères.

Mais les enfans de Joseph, Manassé et Éphraïm, divisés en deux tribus, succédèrent en leurs places ; et les lévites n'eurent point d'autre part dans la terre de Chanaan, que des villes pour y habiter, avec leurs faubourgs, pour nourrir leurs bêtes et leurs troupeaux.

Les enfans d'Israël exécutèrent ce que le Seigneur avait ordonné à Moïse, et ils partagèrent la terre.

(Josué 14.)

XL.

And these *are the countries* which the children of Israel inherited in the land of Canaan, which Eleazard the priest, and Joshua the son of Nun, and the heads of the fathers of the tribes of the children of Israel, distributed for inheritance to them. By lot *was* their inheritance, as the Lord commanded by the hand of Moses, for the nine tribe, and *for* the half tribe.

For Moses had given the inheritance of two tribes and an half tribe on the other side Jordan : but unto the Levites he gave none inheritance among them.

For the children of Joseph were two tribes, Manasseh and Ephraim : therefore they gave no part unto the Levites in the land, save cities to dwell *in*, with their suburbs for their cattle and for their substance.

As the Lord commanded Moses, so the children of Israel did, and they divided the land.

(Joshua 14.)

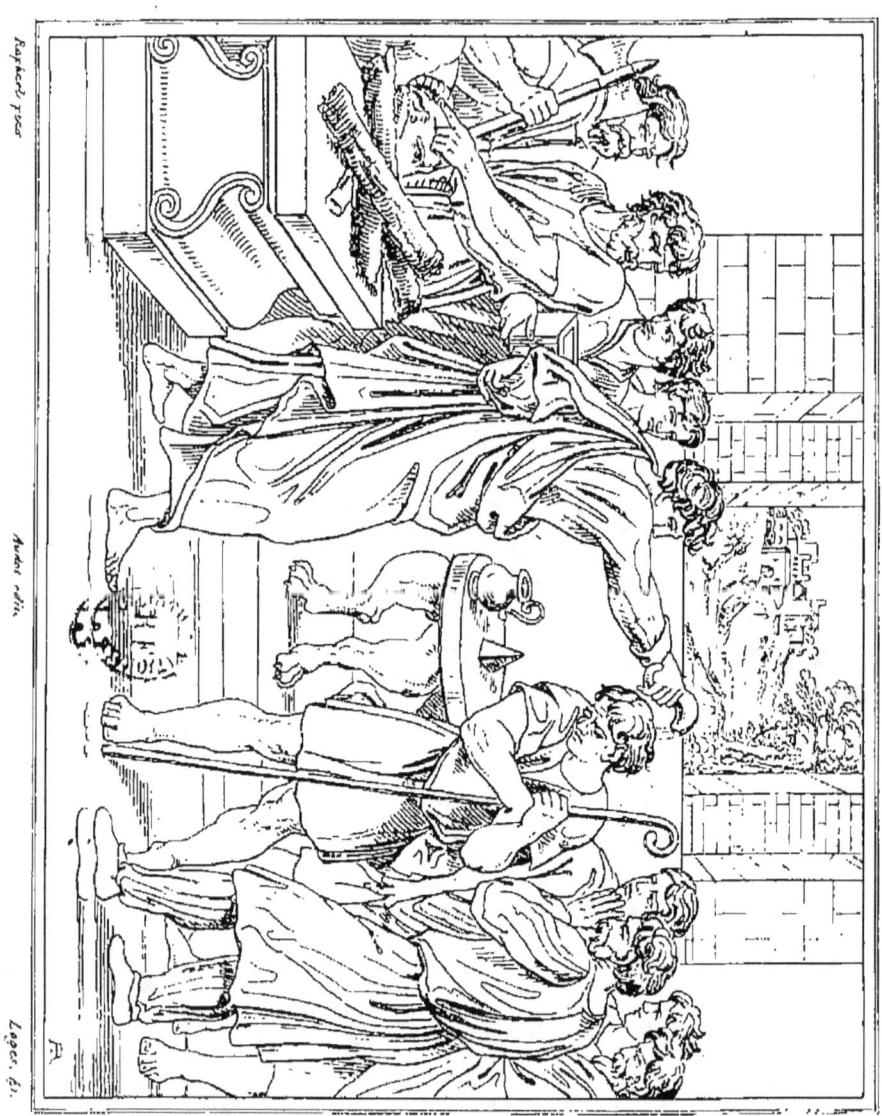

XLI.

Samuel fit donc ce que le Seigneur lui avait dit. Il vint à Beth-lehem, et les anciens de la ville en furent tout surpris : ils allèrent au-devant de lui, et lui dirent : Nous apportez-vous la paix ?

Et il leur répondit : Je vous apporte la paix : je suis venu pour sacrifier au Seigneur. Purifiez-vous et venez avec moi, afin que j'offre la victime. Samuel purifia donc Isaï et ses fils, et les appela à son sacrifice.

Et lorsqu'ils furent entrés, Samuel dit en voyant Éliab : Est-ce là celui que le Seigneur a choisi pour être son christ ?

Le Seigneur dit à Samuel : N'ayez égard ni à sa bonne mine, ni à sa taille avantageuse par ce que je l'ai rejeté, et que je ne juge pas des choses par ce qui en paraît aux yeux des hommes : car l'homme ne voit que ce qui paraît au dehors ; mais le Seigneur regarde le *fond du cœur*.

Isaï appela ensuite Abinadab, et le présenta à Samuel. Et Samuel lui dit : Ce n'est point non plus celui-là que le Seigneur a choisi.

Il lui présenta Samma ; et Samuel lui dit : Le Seigneur n'a point encore choisi celui-là.

Isaï fit donc venir ses sept fils devant Samuel ; Et Samuel lui dit : Le seigneur n'en a choisi aucun de ceux-ci.

Alors Samuel dit à Isaï : sont-ce là tous vos enfans ? Isaï lui répondit : Il en reste encore un petit qui garde les brebis. Envoyez-le quérir, dit Samuel : car nous ne nous mettrons pas à table qu'il ne soit venu.

Isaï l'envoya donc quérir, et le présenta *à Samuel*. Or il était roux, d'une mine avantageuse, et il avait le visage fort beau. Le Seigneur lui dit : Sacrez-le présentement, car c'est celui-là.

Samuel prit donc la corne pleine d'huile, et il le sacra au milieu de ses frères : depuis ce temps l'esprit du Seigneur fut toujours en David.

(I. Rois 16.)

XLI.

And Samuel did that which the Lord spake, and came to Beth-lehem. And the elders of the town trembled at his coming, and said, Comest thou peaceably?

And he said, Peaceably: I am come to sacrifice unto the Lord: sanctify yourselves, and come with me to the sacrifice. And he sanctified Jesse and his sons, and called them to the sacrifice.

And it came to pass, when they were come, that he looked on Eliab, and said, Surely the Lord's anointed *is* before him.

But the Lord said unto Samuel, Look not on his countenance, or on the height of his stature; because I have refused him: for *the Lord seeth* not as man seeth; for man looketh on the outward appearance, but the Lord looketh on the heart.

Then Jesse called Abinadab, and made him pass before Samuel. And he said, Neither hath the Lord chosen this.

Then Jesse made Shammah to pass by. And he said, Neither hath the Lord chosen this.

Again, Jesse made seven of his sons to pass before Samuel. And Samuel said unto Jesse, The Lord hath not chosen these.

And Samuel said unto Jesse, Are here all *thy* children? And he said, There remaineth yet the youngest, and, behold, he keepeth the sheep. And Samuel said unto Jesse, Send and fetch him: for we will not sit down till he come hither.

And he sent, and brought him in. Now he *was* ruddy, *and* withal of a beautiful countenance, and goodly to look to. And the Lord said, Arise, anoint him: for this *is* he.

Then Samuel took the horn of oil, and anointed him in the midst of his brethren: and the Spirit of the Lord came upon David from that day forward.

(1 Kings 16.)

DAVID VAINQUEUR DE GOLIATH.

XLII.

Le Philistin s'avança donc, et marcha contre David. Et lorsqu'il en fut proche, David se hâta, et courut contre lui pour le combattre.

Il mit la main dans sa panetière, il en prit une pierre, la lança avec sa fronde, et en frappa le Philistin dans le front. La pierre s'enfonça dans le front du Philistin, et il tomba le visage contre terre.

Ainsi David remporta la victoire sur le Philistin avec une fronde et une pierre *seule* : il le renversa par terre et le tua. Et comme il n'avait point d'épée à la main, il courut, et se jeta sur le Philistin : il prit son épée, la tira du fourreau, et acheva de lui ôter la vie en lui coupant la tête. Les Philistins, voyant que le plus vaillant d'entre eux était mort, s'enfuirent.

Et les Israélites et ceux de Juda, s'élevant avec un grand cri, les poursuivirent jusqu'à la vallée et aux portes d'Accaron. Et plusieurs des Philistins tombèrent percés de coups dans le chemin de Saraïm jusqu'à Geth et Accaron.

Les enfans d'Israël, étant revenus après avoir poursuivi les Philistins, pillèrent leur camp.

Et David prit la tête du Philistin, la porta à Jérusalem, et mit ses armes dans son logement.

(1. Rois 17.

XLII.

And it came to pass, when the Philistine arose, and came and drew nigh to meet David, that David hasted, and ran toward the army to meet the Philistine.

And David put his hand in his bag, and took thence a stone, and slang *it*, and smote the Philistine in his forehead, that the stone sunk into his forehead; and he fell upon his face to the earth.

So David prevailed over the Philistine with a sling and with a stone, and smote the Philistine, and slew him; but *there was* no sword in the hand of David.

Therefore David ran, and stood upon the Philistine, and took his sword, and drew it out of the sheath thereof, and slew him, and cut off his head therewith. And when the Philistines saw their champion was dead, they fled.

And the men of Israel and of Judah arose, and shouted, and pursued the Philistines, until thou come to the valley, and to the gates of Ekron. And the wounded of the Philistines, fell down by the way to Shaaraim, even unto Gath, and unto Ekron.

And the children of Israel returned from chasing after the Philistines, and they spoiled their tents.

And David took the head of the Philistine, and brought it to Jerusalem, but he put his armour in his tent.

(1 Kings 17.

DAVID PORTE LES TROPHÉES A JÉRUSALEM.

XLIII.

Après cela David battit les Philistins, les humilia, et affranchit *Israël* de la servitude du tribut qu'il leur payait.

Il défit aussi les Moabites; et, les ayant fait coucher par terre, il les fit mesurer avec des cordes, *comme on aurait mesuré un champ*, et il en fit deux parts, dont il destina l'une à la mort, et l'autre à la vie. Et Moab fut assujetti à David, et lui paya tribut.

David défit aussi Adarezer fils de Rohob, roi de Soba, lorsqu'il marcha pour étendre sa domination jusque sur l'Euphrate.

Les Syriens de Damas vinrent au secours d'Adarezer, roi de Soba; et David en tua vingt-deux mille.

Il prit les armes d'or des serviteurs d'Adarezer, et les porta à Jérusalem.

Thoü, roi d'Emath, ayant appris que David avait défait les troupes d'Adarezer, envoya Joram son fils lui faire compliment, pour lui témoigner sa joie, et lui rendre grâces de ce qu'il avait vaincu Adarezer, et avait taillé son armée en pièces; car Thoü était ennemi d'Adarezer. Joram apporta avec lui des vases d'or, d'argent et d'airain,

que le roi David consacra au Seigneur, avec ce qu'il lui avait déjà consacré d'argent et d'or pris sur toutes les nations qu'il s'était assujetties, sur la Syrie, sur Moab, sur les Ammonites, sur les Philistins, sur Amalec, avec les dépouilles d'Adarezer, fils de Rohob et roi de Soba.

David s'acquit aussi un grand nom dans la vallée des Salines, où il tailla en pièces dix-huit mille hommes, lorsqu'il retournait après avoir pris la Syrie.

Il mit de plus des officiers et des gardes dans l'Idumée; et toute l'Idumée lui fut assujettie. Le Seigneur le conserva dans toutes les guerres qu'il entreprit.

David régna donc sur tout Israël; et dans les jugemens qu'il rendait il faisait justice à son peuple.

(2. Rois 8.)

XLIII.

And after this it came to pass, that David smote the Philistines, and subdued them: and David took Metheg-ammah out of the hand of the Philistines.

And he smote Moab, and measured them with a line, casting them down to the ground; even with two lines measured he to put to death, and with one full line to keep alive. And *so* the Moabites became David's servants, *and* brought gifts.

David smote also Hadadezer, the son of Rehob, king of Zobah, as he went to recover his border at the river Euphrates.

And when the Syrians of Damascus came to succour Hadadezer king of Zobah, David slew of the Syrians two and twenty thousand men.

And David took the shields of gold that were on the servants of Hadadezer, and brought them to Jerusalem.

When Toi king of Hamath heard that David had smitten all the host of Hadadezer,

Then Toi sent Joram his son unto king David, to salute him, and to bless him, because he had fought against Hadadezer, and smitten him: for Hadadezer had wars with Toi. And *Joram* brought with him vessels of silver, and vessels of gold and vessels of brass:

Which also king David did dedicate unto the Lord, with the silver and gold that he had dedicated of all nations which he subdued;

Of Syria, and of Moab, and of the children of Ammon, and of the Philistines, and of Amalek, and of the spoil of Hadadezer, son of Rehob, king of Zobah.

And David gat *him* a name when he returned from smitting of the Syrians in the walley of salt, *being* eighteen thousand *men*.

And he put garrisons in Edom; throughout all Edom put he garrisons, and all they of Edom became David's servants. And the Lord preserved David whithersoever he went.

And David reigned over all Israel; and David executed judgment and justice unto all his people.

(2 King 8.)

Raphael pinx.

Aceto sc.

BETSABÉE.

Reges. 44

XLIV.

L'année suivante, au temps où les rois sont accoutumés d'aller à la guerre, David envoya Joab avec ses officiers et toutes les troupes d'Israël, qui ravagèrent le pays des Ammonites, et assiégèrent Rabba. Mais David demeura à Jérusalem.

Pendant que ces choses se passaient, il arriva que David, s'étant levé de dessus son lit après midi, se promenait sur la terrasse de son palais; alors il vit une femme vis-à-vis de lui, qui se baignait sur la terrasse de sa maison; et cette femme était fort belle.

Le roi envoya donc savoir qui elle était. On vint lui dire que c'était Bethsabée, fille d'Éliam, femme d'Urie Hethéen.

David, ayant envoyé des gens, la fit venir; et quand elle fut venue vers lui, il dormit avec elle; aussitôt elle se purifia de son impureté;

et retourna chez elle ayant conçu. Dans la suite elle envoya dire à David : J'ai conçu.

Le lendemain matin David envoya à Joab, par Urie même, une lettre écrite en ces termes : Mettez Urie à la tête de vos gens où le combat sera le plus rude; et faites en sorte qu'il soit abandonné, et qu'il périsse.

Joab, continuant donc le siége de la ville, mit Urie vis-à-vis le lieu où il savait qu'étaient les meilleures troupes *des ennemis*.

Les assiégés, ayant fait une sortie, chargèrent Joab, et tuèrent quelques-uns des gens de David, entre lesquels Urie Hethéen demeura mort *sur la place*.

La femme d'Urie ayant appris que son mari était mort, elle le pleura.

Et après que le *temps du* deuil fut passé, David la fit venir en sa maison, et l'épousa. Elle lui enfanta un fils. Et cette action qu'avait faite David déplut au Seigneur.

(2. ROIS 11.)

XLIV.

And it came to pass, after the year was expired, at the time when kings go forth *to battle* that David sent Joab, and his servants with him, and all Israel; and they destroyed the children of Ammon, and besieged Rabbah. But David tarried still at Jerusalem.

And it came to pass in an eveningtide, that David arose from off his bed, and walked upon the roof of the king's house : and from the roof he saw a woman washing herself, and the woman *was* very beautiful to look upon.

And David sent and enquired after the woman. And *one* said, *Is* not this Bath-sheba, the daughter of Eliam, the wife of Uriah the Hittite?

And David sent messengers, and took her, and she came in unto him, and he lay with her; for she was purified from her uncleanness : and she returned unto her house.

And the woman conceived, and sent and told David, and said, I *am* with child.

And it came to pass in the morning, that David wrote a letter to Joab, and sent *it* by the hand of Uriah.

And he wrote in the letter saying, Set ye Uriah in the forefront of the hottest battle; and retire ye from him, that he may be smitten, and die.

And it came to pass, when Joab observed the city, that he assigned Uriah unto a place where he knew that valiant men *were*.

And the men of the city went out, and fought with Joab : and there fell *some* of the people of the servants of David; and Uriah the Hittite died also.

And when the wife of Uriah heard that Uriah her husband was dead, she mourned for her husband.

And when the mourning was past, David sent and fetched her to his house, and she became his wife, and bare him a son. But the thing that David had done displeased the Lord.

(2 Kings 11.)

SACRE DE SALOMON.

XLV.

Bethsabée alla donc trouver le roi dans sa chambre. Le roi était fort vieux, et Abisag de Sunam le servait.

Bethsabée se baissa profondément, et adora le roi. Le roi lui dit : Que désirez-vous ?

Elle lui répondit : Mon seigneur, vous avez juré à votre servante par le Seigneur votre Dieu, *et vous m'avez dit* : Salomon votre fils régnera après moi, et c'est lui qui sera assis sur mon trône.

Cependant voilà Adonias qui s'est fait roi, sans que vous le sachiez, ô roi mon seigneur.

Or tout Israël a maintenant les yeux sur vous, ô roi mon seigneur, afin que vous leur déclariez, vous qui êtes mon seigneur et *mon* roi, qui est celui qui doit être assis après vous sur votre trône.

Car après que le roi mon seigneur se sera endormi avec ses pères, nous serons *traités comme* criminels, moi et mon fils Salomon.

Le roi lui jura, et lui dit : Vive le Seigneur qui a délivré mon âme de toute sorte de périls,

ainsi que je vous ai juré par le Seigneur le Dieu d'Israël, en vous disant : Salomon votre fils régnera après moi, et c'est lui qui sera assis en ma place sur mon trône : je le ferai aussi, *et je l'exécuterai* dès aujourd'hui.

Le roi David dit encore : Faites-moi venir le *grand*-prêtre Sadoc, le prophète Nathan, et Banaïas, fils de Joïada. Lorsqu'ils se furent présentés devant le roi,

il leur dit : Prenez avec vous les serviteurs de votre maître ; faites monter sur ma mule mon fils Salomon, et menez-le à *la fontaine de* Gihon,

et que Sadoc *grand*-prêtre, et Nathan, prophète, le sacrent en ce lieu, pour être roi d'Israël : et vous sonnerez *aussi* de la trompette, et vous crierez : Vive Salomon.

(3. Rois 1.)

XLV.

And Bath-sheba went in unto the king into the chamber: and the king was very old; and Abishag the Shunammite ministered unto the king.

And Bath-sheba bowed, and did obeisance unto the king. And the king said, What wouldest thou?

And she said unto him, My lord, thou swarest by the Lord thy God unto thine handmaid, *saying*, Assuredly Solomon thy son shall reign after me, and he shall sit upon my throne.

And now, behold, Adonijah reigneth; and now, my lord the king, thou knowest *it* not·

And thou, my lord, O king, the eyes of all Israel *are* upon thee, that thou shouldest tell them who shall sit on the throne of my lord the king after him.

Otherwise it shall come to pass, when my lord the king shall sleep with his fathers, that I and my son Solomon shall be counted offenders.

And the king sware, and said, *As* the Lord liveth, that hath redeemed my soul out of al distress.

Even as I sware unto thee by the Lord God of Israel, aying, Assuredly Solomon thy son shall reign after me, and he shall sit upon my throne in my stead; even so wil I certainly do this day.

And king David said, Call me Zadok the priest, and Nathan the prophet, and Benaiah the son of Jehoiada. And they came before the king.

The king also said unto them, Take with you the servants of your lord, and cause Solomon my son to ride upon mine own mule, and bring him down to Gihon:

And let Zadok the priest and Nathan the prophet anoint him there king over Israel: and blow ye with the trumpet, and say, God save king Solomon.

(3 Kings I.)

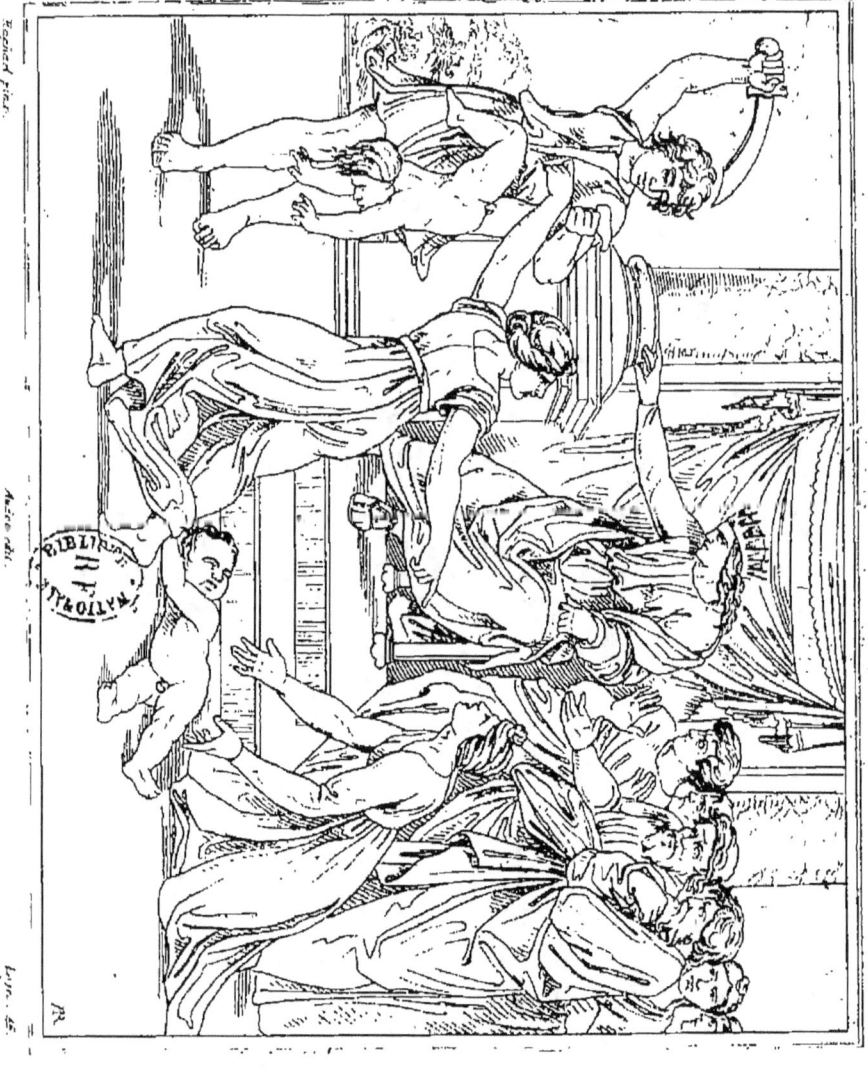

JUGEMENT DE SALOMON

XLVI.

Alors deux femmes de mauvaise vie vinrent trouver le roi, et se présentèrent devant lui, dont l'une lui dit : Je vous prie, mon seigneur, *faites-moi justice*. Nous demeurions, cette femme et moi, dans une maison, et je suis accouchée dans la *même* chambre où elle était.

Elle est accouchée aussi trois jours après moi : nous étions ensemble, il n'y avait qui que ce soit dans cette maison, que nous deux.

Le fils de cette femme est mort pendant la nuit, parce qu'elle l'a étouffé en dormant;

et se levant dans le silence d'une nuit profonde pendant que je dormais, moi qui suis votre servante, elle m'a ôté mon fils que j'avais à mon côté; et l'ayant pris auprès d'elle, elle a mis auprès de moi son fils qui était mort.

M'étant levée le matin pour donner à téter à mon fils, il m'a paru qu'il était mort : et le considérant avec plus d'attention au grand jour, j'ai reconnu que ce n'était pas le mien que j'avais enfanté.

L'autre femme lui répondit : Ce que vous dites n'est point vrai; mais c'est votre fils qui est mort, et le mien est vivant. La première au contraire répliquait : Vous mentez; car c'est mon fils qui est vivant, et le vôtre est mort : et elles disputaient ainsi devant le roi.

Alors le roi dit : Apportez-moi une épée. Lorsqu'on eut apporté une épée devant le roi, il dit *à ses gardes* : Coupez en deux cet enfant qui est vivant, et donnez-en la moitié à l'une, et la moitié à l'autre.

Alors la femme dont le fils était vivant dit au roi (car ses entrailles furent émues *de tendresse* pour son fils) : Seigneur, donnez-lui, je vous supplie, l'enfant vivant, et ne le tuez point. L'autre disait au contraire : Qu'il ne soit ni à moi, ni à vous; mais qu'on le divise.

Alors le roi prononça *cette sentence* : Donnez à celle-ci l'enfant vivant, et qu'on ne le tue point : car c'est elle qui est sa mère.

LOGES f. (III. ROIS, 3.)

LXVI.

Then came there two women, *that were* harlots, unto the king, and stood before him. And the one woman said, O my lord, I and this woman dwell in one house; and I was delivered of a child with her in the house.

And it came to pass the third day after that I was delivered, that this woman was delivered also: and we *were* together; *there was* no stranger with us in the house, save we two in the house.

And this woman's child died in the night; because she overlaid it.

And she arose at midnight, and took my son from beside me, while thine handmaid slept, and laid it in her bosom, and laid her dead child in my bosom.

And when I rose in the morning to give my child suck, behold, it was dead: but when I had considered it in the morning, behold, it was not my son, which I did bear.

And the other woman said, Nay; but the living *is* my son, and the dead *is* thy son. And this said, No; but the dead *is* thy son, and the living *is* my son. Thus they spake before the king.

Then said the king, Bring me a sword. And they brought a sword before the king. And the king said, Divide the living child in two, and give half to the one, and half to the other.

Then spake the woman whose the living child *was* unto the king, for her bowels yearned upon her son, and she said, O my lord, give her the living child, and in no wise slay it. But the other said, Let it be neither mine nor thine, *but* divide *it*.

Then the king answered and said, Give her the living child, and in no wise slay it: she *is* the mother there of.

(I. KINGS, 3.)

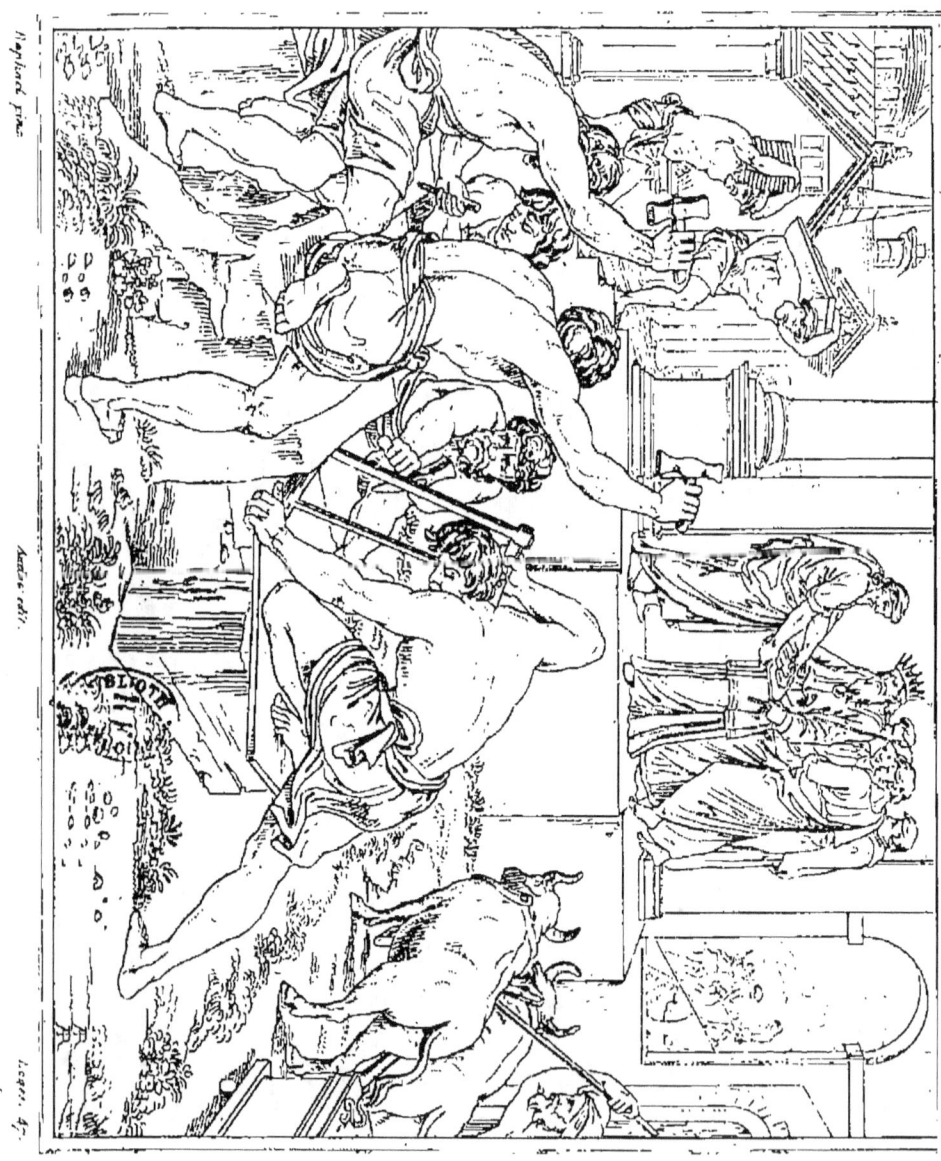

XLVII.

Hiram, roi de Tyr, envoya aussi ses serviteurs vers Salomon, ayant appris qu'il avait été sacré roi en la place de son père : car Hiram avait toujours été ami de David.

Or Salomon envoya vers Hiram et lui fit dire :

Vous savez quel a été le désir de David mon père, et qu'il n'a pu bâtir une maison au nom du Seigneur son Dieu, à cause des guerres *et des ennemis* qui le menaçaient de toutes parts, jusqu'à ce que le Seigneur les eût tous mis sous ses pieds.

Mais maintenant le Seigneur mon Dieu m'a donné la paix avec tous les peuples qui m'environnent, et il n'y a plus d'ennemi qui s'élève contre moi, ni qui m'attaque.

C'est pourquoi j'ai dessein *maintenant* de bâtir un temple au nom du Seigneur mon Dieu, selon que le Seigneur l'a ordonné à David mon père, en lui disant : Votre fils que je ferai asseoir en votre place sur votre trône, sera celui qui bâtira une maison *à la gloire de* mon nom.

Donnez donc ordre à vos serviteurs qu'ils coupent pour moi des cèdres du Liban, et mes serviteurs seront avec les vôtres, et je donnerai à vos serviteurs telle récompense que vous me demnderez : car vous savez qu'il n'y a personne parmi mon peuple qui sache couper le bois comme les Sidoniens.

(III. Rois, 5.)

XLVII.

And Hiram king of Tyre sent his servants unto Solomon; for he had heard that they had anointed him king in the room of his father: for Hiram was ever a lover of David.

And Solomon sent to Hiram, saying,

Thou knowest how that David my father could not build an house unto the name of the Lord his God for the wars which were about him on every side, until the Lord put them under the soles of his feet.

But now the Lord my God hath given me rest on every side, *so that there is* neither adversary nor evil occurrent.

And, behold, I purpose to build an house unto the name of this Lord my God, as the Lord spake unto David my father, saying, Thy son, whom I will set upon thy throne in thy room, he shall build an house unto my name.

Now therefore command thou that they hew me cedar trees out of Lebanon; and my servants shall be with thy servants: and unto thee will I give hire for thy servants according to all that thou shalt appoint: for thou knowest that *there is* not among us any that can skill to hew timber like unto the Sidonians.

(1. Kings, 5.)

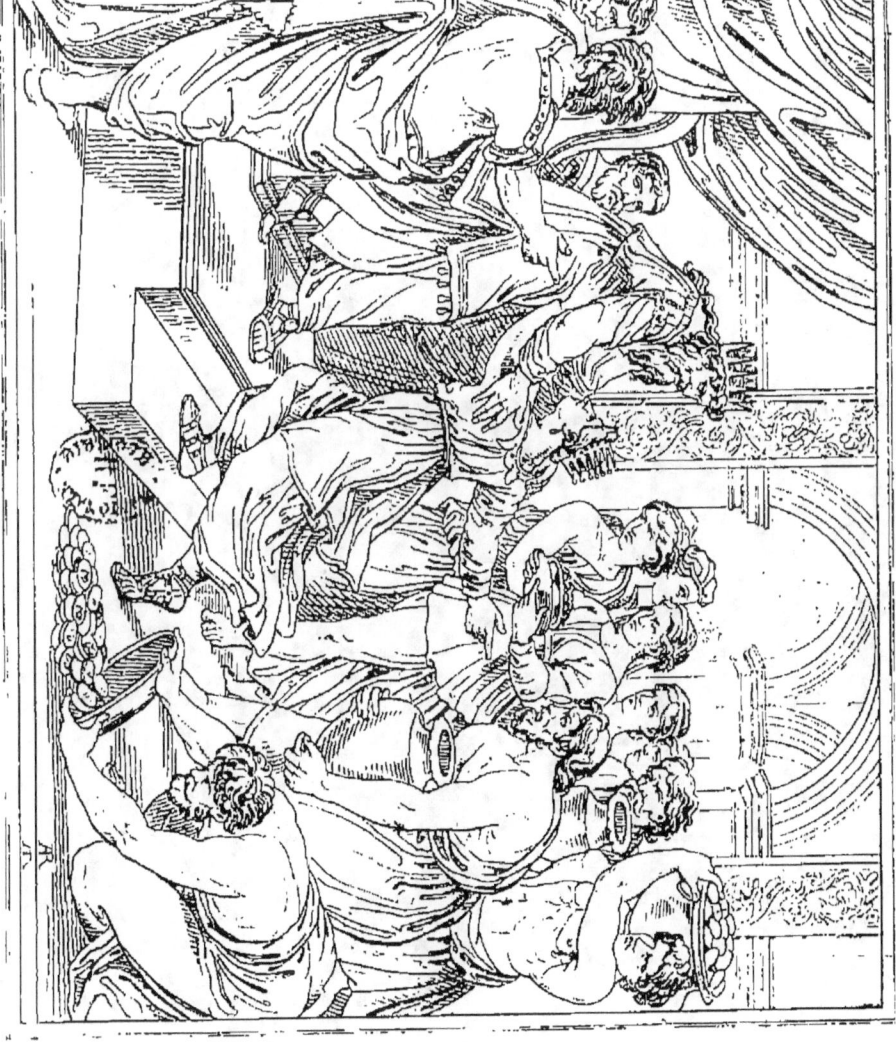

LA REINE DE SABA.

XLVIII.

La reine de Saba ayant entendu parler de la grande réputation que Salomon s'était acquise *par tout ce qu'il faisait* au nom du Seigneur, vint pour en faire expérience en *lui proposant des questions obscures et* des énigmes :

et étant entrée dans Jérusalem avec une grande suite et un riche équipage, avec des chameaux qui portaient des aromates, et une quantité infinie d'or et des pierres précieuses, elle se présenta devant le roi Salomon, et lui découvrit tout ce qu'elle avait dans le cœur.

Salomon l'instruisit sur toutes les choses qu'elle lui avait proposées; et il n'y en eut aucune que le roi ignorât, et sur laquelle il ne la satisfît par ses réponses.

La reine de Saba donna ensuite au roi cent vingt talens d'or, une quantité infinie de parfums et des pierres précieuses. On n'a jamais apporté depuis à Jérusalem tant de parfums que la reine de Saba en donna au roi Salomon.

———

(III. Rois, 10.)

XLVIII.

And when the queen of Sheba heard of the fame of Solomon concerning the name of the Lord, she came to prove him with hard questions.

And she came to Jerusalem with a very great train, with camels that bare spices, and very much gold, and precious stones: and when she was come to Solomon, she communed with him of all that was in her heart.

And Solomon told her all her question : there was not *any* thing hid from the king, which he told her not.

And she gave the king an hundred and twenty talents of gold, and of spices very great store, and precious stones: there came no more such abundance of spices as these which the queen of Sheba gave to king Solomon.

(1. Kings, 10.)

ADORATION DES BERGERS.

XLIX.

Vers ce même temps on publia un édit de César Auguste, pour faire un dénombrement *des habitans* de toute la terre.

Et *comme* tous allaient se faire enregistrer chacun dans sa ville, Joseph partit aussi de la ville de Nazareth qui est en Galilée, et *vint* en Judée à la ville de David, appelée Bethléhem, pour se faire enregistrer avec Marie son épouse.

Pendant qu'ils étaient là, il arriva que le temps auquel elle devait accoucher s'accomplit : et elle enfanta son fils premier-né et l'ayant emmailloté, elle le coucha dans une crèche; parce qu'il n'y avait point de place pour eux dans l'hôtellerie.

Or il y avait aux environs des bergers qui passaient les nuits dans les champs, veillant tour à tour à la garde de leur troupeau; et tout d'un coup un ange du Seigneur se présenta à eux, et une lumière divine les environna; ce qui les remplit d'une extrême crainte.

Alors l'ange leur dit : Ne craignez point; car je viens vous apporter une nouvelle qui sera pour le peuple *le sujet* d'une grande joie;

c'est qu'aujourd'hui dans la ville de David il vous est né un Sauveur, qui est le Christ, le Seigneur; et voici la marque *à laquelle vous le reconnaîtrez* : Vous trouverez un enfant emmaillotté, couché dans une crèche.

Après que les anges se furent retirés dans le ciel, les bergers se dirent l'un à l'autre : Passons jusqu'à Bethléhem, et voyons ce qui est arrivé, et ce que le Seigneur nous a fait connaître.

S'étant donc hâtés d'y aller, ils trouvèrent Marie et Joseph, et l'enfant couché dans une crèche. Et l'ayant vu, ils reconnurent *la vérité de* ce qui leur avait été dit touchant cet enfant.

(ÉVANGILE SELON ST. LUC, 2).

XLIX.

And it came to pass in those days, that there went out a decree from Cæsar Augustus, that all the world should be taxed.

And all went to be taxed, every one into his own city. And Joseph also went up from Galilee, out of the city of Nazareth, into Judæa, unto the city of David, which is called Bethlehem, to be taxed with Mary his espouse wife.

And so it was, that, while they were there, the days were accomplished that she should be delivered.

And she brought forth her firstborn son, and wrapped him in swaddling clothes, and laid him in a manger; because there was no room for them in the inn.

And there were in the same country shepherds abiding in the field, keeping watch over their flock by night. And, lo, the angel of the Lord came upon them, and the glory of the Lord shone round about them : and they were sore afraid.

And the angel said unto them, Fear not: for, behold, I bring you good tidings of great joy, which shall be to all people.

For unto you is born this day in the city of David a Saviour, which is Christ the Lord.

And this *shall be* a sign unto you; Ye shall find the babe wrapped in swaddling clothes, lying in a manger.

And it came to pass, as the angels were gone away from them into heaven, the shepherds said one to another, Let us now go even unto Bethlehem, and see this thing which is come to pass, which the Lord hath made known unto us.

And they came with haste, and found Mary, and Joseph, and the babe lying in a manger.

And when they had seen *it*, they made known abroad the saying which was told them concerning this child.

(Saint Luke, 2.)

ADORATION DES MAGES

L.

Jésus étant donc né dans Bethléhem, *ville de la tribu* de Juda, du temps du roi Hérode, des mages vinrent de l'Orient à Jérusalem, et ils demandèrent : Où est le roi des Juifs qui est *nouvellement* né ? car nous avons vu son étoile en Orient, et nous sommes venus l'adorer.

Ce que le roi Hérode ayant appris, il en fut troublé, et toute la ville de Jérusalem avec lui.

Et ayant assemblé tous les princes des prêtres et les scribes *ou docteurs* du peuple, il s'enquit d'eux où devait naître le Christ.

Ils lui dirent *que c'était* dans Bethléhem *de la tribu* de Juda, selon ce qui a été écrit par le prophète.

Alors Hérode, ayant fait venir les mages en particulier, s'enquit d'eux avec grand soin du temps auquel l'étoile leur était apparue ;

et les envoyant à Bethléhem, il leur dit : allez, informez-vous exactement de cet enfant ; et lorsque vous l'aurez trouvé, faites-le-moi savoir, afin que j'aille moi-même l'adorer.

Ayant entendu ces paroles du roi, ils partirent. Et en même temps l'étoile qu'ils avaient vue en Orient allait devant eux, jusqu'à ce qu'étant arrivée dans le lieu où était l'enfant, elle s'y arrêta.

Lorsqu'ils virent l'étoile, ils furent transportés d'une extrême joie ;

et entrant dans la maison, ils trouvèrent l'enfant avec Marie sa mère, et se prosternant *en terre* ils l'adorèrent ; puis ouvrant leurs trésors, ils lui offrirent pour présent de l'or, de l'encens et de la myrrhe.

Et ayant reçu pendant qu'ils dormaient un avertissement *du ciel* de ne point aller retrouver Hérode, ils s'en retournèrent dans leur pays par un autre chemin.

(ÉVANGILE SELON ST. MATHIEU, 2.)

L.

Now when Jesus was born in Bethlehem of Judæa in the days of Herod the king, behold, there came wise men from the east to Jerusalem.

Saying, Where is he that is born King of the Jews? for we have seen his star in the east, and are come to worship him.

When Herod the king had heard *these things*, he was troubled, and all Jerusalem with him.

And when he had gathered all the chief priests and scribes of the people together, he demanded of them where Christ should be born.

And they said unto him, In Bethlehem of Judæa; for thus it is written by the prophet.

Then Herod, when he had privily called the wise men, enquired of them diligently what time the star appeared.

And he sent them to Bethlehem, and said, Go and search diligently for the young child; and when ye have found *him*, bring me word again, that I may come and worship him also.

When they had heard the king, they departed; and, lo, the star, which they saw in the east, went before them, till it came and stood over where the young child was.

When they saw the star, they rejoiced with exceeding great joy.

And when they were come into the house, they saw the young child with Mary his mother, and fell down, and worshipped him: and when they had opened their treasures, they presented unto him gifts; gold, and frankincense, and myrrh.

And being warned of God in a dream that they should not return to Herod, they departed into their own country another way.

(SAINT MATTHEW, 2.)

BAPTÊME DE JÉSUS-CHRIST.

LI.

Commencement de l'évangile de Jésus-Christ, Fils de Dieu.

Comme il est écrit dans le prophète Isaïe : Voici j'envoie mon ange devant votre face, qui *marchant* devant vous, vous préparera le chemin :

La voix de celui qui crie dans le désert : Préparez la voie du Seigneur : rendez droits ses sentiers.

Ainsi Jean était dans le désert, baptisant, et prêchant le baptême de pénitence pour la rémission des péchés.

Tout le pays de la Judée, et tous les habitans de Jérusalem venaient à lui, et confessant leurs péchés ils étaient baptisés par lui dans le fleuve du Jourdain.

Or Jean était vêtu de poil de chameau : *il avait* une ceinture de cuir autour de ses reins, et vivait de sauterelles et de miel sauvage. Il prêchait, en disant :

Il en vient après moi *un autre* qui est plus puissant que moi : et je ne suis pas digne de délier le cordon de ses souliers, en me prosternant *devant lui*.

Pour moi, je vous ai baptisés dans l'eau; mais *pour* lui il vous baptisera dans le Saint-Esprit.

En ce même temps Jésus vint de Nazareth, *qui est* en Galilée, et fut baptisé par Jean dans le Jourdain.

(Évangile selon St. Marc, 1.)

LI.

The beginning of the gospel of Jesus Christ, the Son of God;

As it is written in the prophets, Behold, I send my messenger before thy face, which shall prepare thy way before thee.

The voice of one crying in the wilderness, Prepare ye the way of the Lord, make his paths straight.

John did baptize in the wilderness, and preach the baptism of repentance for the remission of sins.

And there went out unto him all the land of Judæa, and they of Jerusalem, and were all baptized of him in the river of Jordan, confessing their sins.

And John was clothed with camel's hair, and with a girdle of a skin about his loins; and he did eat locusts and wild honey;

And preached, saying, There cometh one mightier than I after me, the latchet of whose shoes I am not worthy to stoop down and unloose.

I indeed have baptized you with water: but he shall baptize you with the Holy Ghost.

And it came to pass in those days, that Jesus came from Nazareth of Galilee, and was baptized of John in Jordan.

(Saint Mark, 1.)

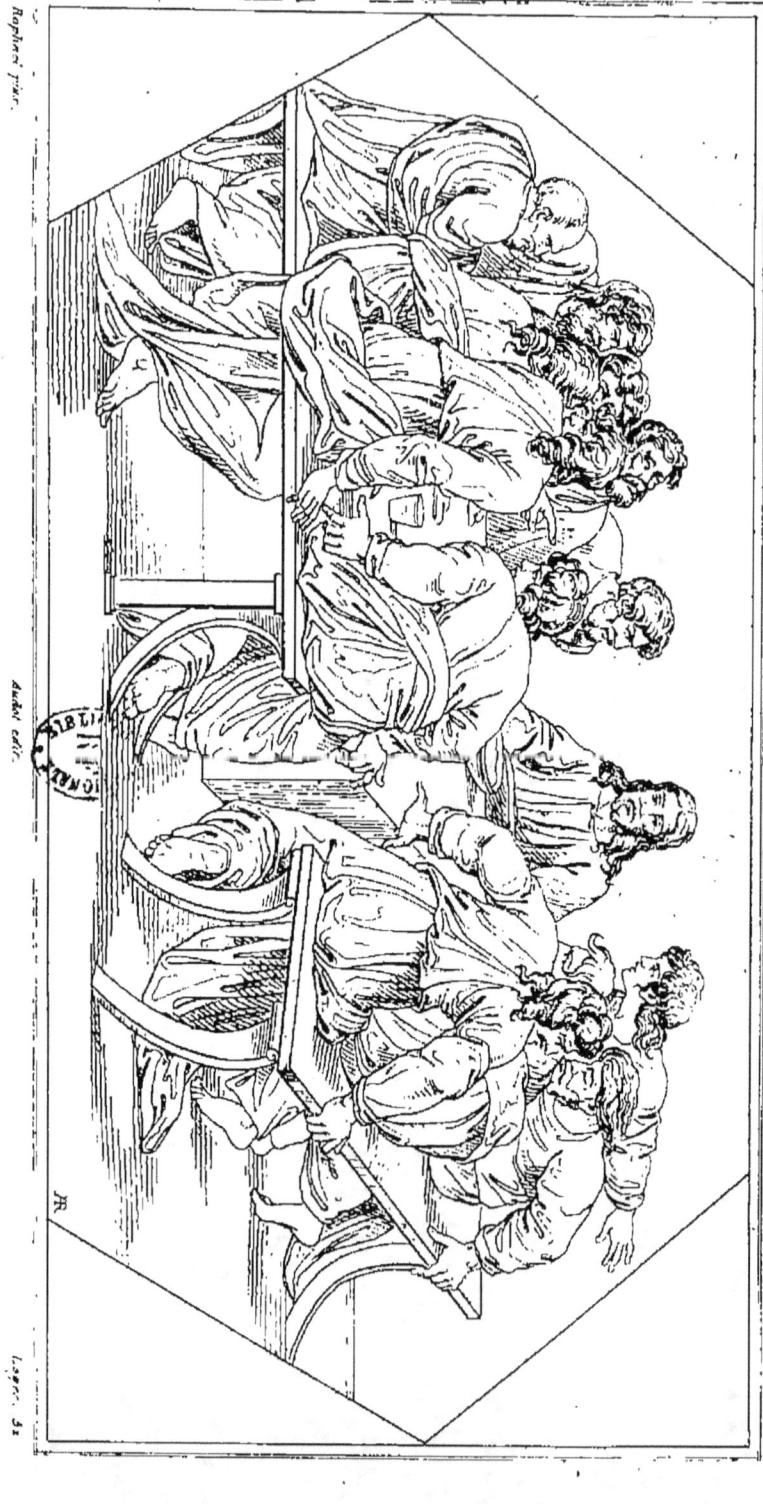

LA CÈNE.
LA CENE.

LII.

Ses diciples s'en étant allés, vinrent en la ville, et trouvèrent *tout* ce qu'il leur avait dit, et ils préparèrent *ce qu'il fallait pour* la pâque.

Le soir étant venu, il se rendit là avec les douze.

Et lorsqu'ils étaient à table, et qu'ils mangeaient, Jésus leur dit : Je vous dis en vérité que l'un de vous, qui mange avec moi, me trahira.

Ils commencèrent à s'affliger, et chacun d'eux lui demandait : Est-ce moi ?

Il leur répondit : C'est l'un des douze, qui met la main avec moi dans le plat.

Pour ce qui est du Fils de l'homme, il s'en va selon ce qui a été écrit de lui; mais malheur à l'homme par qui le Fils de l'homme sera trahi : il vaudrait mieux pour cet homme-là que jamais il ne fût né.

Pendant qu'ils mangeaient *encore*, Jésus prit du pain; et l'ayant béni, il le rompit, et le leur donna en disant : Prenez; ceci est mon corps.

Et ayant pris le calice, après avoir rendu grâces, il le leur donna, et ils en burent tous :

et il leur dit : Ceci est mon sang, *le sang* de la nouvelle alliance, qui sera répandu pour plusieurs.

(Evangile selon St. Marc, 14.)

LII.

And his disciples went forth, and came into the city, and found as he had said unto them: and they made ready the passover.

And in the evening he cometh with the twelve.

And as they sat and did eat, Jesus said, Verily I say unto you, One of you which eateth with me shall betray me.

And they began to be sorrowful, and to say unto him one by one, *Is* it I? and another *said, Is* it I?

And he answered and said unto them, *It is* one of the twelve, that dippeth with me in the dish.

The Son of man indeed goeth, as it is written of him: but woe to that man by whom the Son of man is betrayed! good were it for that man if he had never been born.

And as they did eat, Jesus took bread, and blessed, and brake *it*, and gave to them, and said, Take, eat: this is my body.

And he took the cup, and when he had give thanks, he gave *it* to them: and they all drank of it.

And he said unto them, This is my blood of the new testament, which is shed for many.

(SAINT MARK, 14.)

LES AMOURS
DE PSYCHÉ
D'APRÈS RAPHAEL.

TRENTE-SIX GRAVURES SUR ACIER,

PAR RÉVEIL;

AVEC UNE NOUVELLE HISTOIRE DE PSYCHÉ,

PAR M. LEMOLT PHALARY.

PARIS.
AUDOT, ÉDITEUR,
RUE DU PAON, N°. 8, ÉCOLE DE MÉDECINE.

1832.

PARIS — IMPRIMERIE ET FONDERIE DE FAIN,
Rue Racine, n°. 4, place de l'Odéon.

THE HISTORY
OF PSYCHE

FROM RAPHAEL'S DRAWINGS,

ETCHED ON STEEL

BY REVEIL;

WITH A NEW TALE,

BY M. LEMOLT PHALARY.

LONDON.

CHARLES TILT, 86, FLEET STREET.

1832.

PARIS. — PRINTED BY FAIN,
RUE RACINE, N°. 4, PLACE DE L'ODÉON.

AVANT-PROPOS.

Raphael, historien de Psyché, cette gracieuse mère de la volupté « charme des dieux et des hommes* ; »Raphaël passant de ses *Saintes Familles* et de ses *Vierges pudiques*, du catholicisme et de sa sévère poésie, aux voluptueuses imaginations d'un gai conteur : c'est là une vraie bonne fortune. En se chargeant de compléter et d'enrichir Apulée, le peintre d'Urbin s'est placé sur un terrain, ou il devient piquant de le suivre, et c'est à préparer les voies que s'attache uniquement le texte joint à cette publication.

* La Fontaine.

PREFACE.

Raphael, the historian of Psyche, that elegant mother of voluptuousness « the delight of Gods and Men * » possessed the fortunate or rare talent of being able to exchange his *Holy Families*, and *Chaste Virgins*, his subjects of catholicism, and serious poetry, for the style of that of a relater of sensual tales.

In undertaking to complete and ornament the Apuleum the painter of Urban has chosen a path where it becomes delightful to follow him, and it is to point out the way, that the text of this publication particularly directs the attention.

* La Fontaine.

Depuis la renaissance des arts, les peintres avaient habituellement puisé leurs sujets dans la Bible, dans l'Évangile, ou dans les chroniques des Saints. Raphaël suivit d'abord la route habituelle en retraçant des sujets pieux. Un sentiment particulier l'entrainait d'ailleurs, dit-on, à avoir une grande dévotion pour la Vierge, et c'est ce qui l'engagea à traiter si souvent le sujet de la Sainte Famille, que son talent sut varier à l'infini et toujours de la manière la plus gracieuse.

Raphaël n'avait encore que vingt-cinq ans lorsqu'il fut appelé à Rome, par le pape Jules II, et chargé de peindre au Vatican la chambre de la signature. Son premier ouvrage fut la dispute du Saint-Sacrement, dans lequel on retrouve en grande partie la même simplicité que dans les travaux des artistes ses prédécesseurs : une composition froide, des têtes pleines de naïveté, dont la plupart sont des portraits sans expression. Les costumes pourtant ne sont plus tout-à-fait semblables à ceux que portaient alors les ecclésiastiques et les magistrats ; le peintre leur a donné plus de grandiose, et les a mis en rapport avec les draperies des figures antiques, que l'on découvrait tous les jours et qu'il étudiait sans cesse. Il semble que les idées et le talent du peintre se soient encore ennoblies lorsqu'il fit la belle fresque si connue sous le nom de l'*École d'Athènes*. Son génie, dans cette vaste composition, sut reproduire avec autant de justesse que de vérité, et dans des attitudes aussi nobles qu'expressives, ces illustres philosophes qui honorèrent tant la Grèce.

Les liaisons intimes que Raphaël eut ensuite l'occasion de former avec des savans illustres, tels que les cardinaux Bibienna et Bembo, ainsi qu'avec l'aimable et spirituel comte Balthasar Castiglione, le mirent dans le cas de sentir l'avan-

tage que l'on pourrait avoir à exploiter les poëtes anciens. Il se mit donc à retracer avec ses crayons quelques-unes des scènes qu'il avait eu lieu d'apprécier dans ses conversations avec ses savans amis. L'un d'eux, Augustin Chigi, regardé comme le plus riche négociant de cette époque, employa une partie de son immense fortune à faire fleurir les arts.

« Il n'y avait point à cette époque, dit M. Quatremère-de-Quincy, dans son histoire de Raphaël, de chef de famille noble, riche ou enrichie, qui n'eût l'ambition de léguer aux âges futurs un monument durable de son existence passagère. Ce monument, c'était une habitation, à l'architecture de laquelle on consacrait des sommes qu'ailleurs, et depuis, les riches consacrent en superfluités éphémères. Graver son nom sur la porte de sa maison, avec la date de sa construction, était l'équivalent de ces substitutions qui assurent la perpétuité des biens dans une famille. Aussi doit-on à cet usage de pouvoir visiter encore dans les diverses villes d'Italie des demeures plus ou moins somptueuses, qu'illustrèrent, il y a plusieurs siècles, toutes sortes de personnages qui se rendirent diversement célèbres.

» Augustin Chigi eut donc le désir de perpétuer ainsi, dans un palais digne de lui, et son nom, et le renom d'homme de goût que la postérité lui a conservé.

» Ayant acquis un bel emplacement dans le quartier de *Trans-Tevere*, il fit choix du célèbre Balthasar Peruzzi, de Sienne, pour lui élever sur ce terrain une demeure, plus remarquable par l'élégance de son architecture que par l'étendue de sa demeure. Nommer Balthazar Peruzzi, c'est donner ou rappeler l'idée de ce charmant style d'habitations, dont nous avons déjà dit que l'étude de l'antique avait aussi inspiré le goût à Raphaël, et Balthazar doit passer pour avoir été le Raphaël de l'architecture. Nul n'a mieux su mettre à contribution, mieux assortir au besoin de son temps, dans les demeures particulières, le style et les traditions de l'ar-

chitecture des anciens. Le caractère de ses édifices vous fait remonter de vingt siècles dans l'antiquité. On se figure que si un habitant de l'ancienne Rome revenait dans la moderne, il ne se retrouverait chez lui, qu'en entrant dans quelques-unes des maisons bâties par cet architecte et surtout au palais d'Augustin Chigi. Mais peut être serait-il surpris à la vue du charmant vestibule qui le recevrait. Il est douteux que jadis la peinture ait prodigué autant et de telles beautés au simple *atrium* d'un palais. »

C'est dans le vestibule de cette construction, qui porte maintenant le nom de *Farnésine*, que Raphaël peignit à fresque, vraisemblablement en 1514, l'histoire de l'Amour et Psyché. Probablement, tandis que l'architecte faisait sa bâtisse le peintre préparait ses compositions, et probablement aussi, pour connaître avec tant de détails les inventions du poëte latin, il aura eu recours à quelque littérateur célèbre de son temps, peut-être bien même à Bathalzar Castiglione, du moins c'est ce que l'on pourrait inférer d'une lettre de Raphaël à ce comte, dans laquelle il lui écrit : « J'ai fait de plus d'une manière les dessins des sujets que vous avez imaginés. Ils ont l'approbation générale si l'on ne me flatte point. Pour moi, je me garde bien de m'en rapporter à mon jugement ; je crains trop de ne pas contenter le vôtre. Je vous les adresse ; choisissez-en quelques-uns, s'il y en a qui méritent votre choix. » C'est ainsi du moins que l'on peut expliquer comment il se fait que Raphaël ait composé le même sujet différemment, afin de pouvoir choisir les scènes et les compositions les plus convenables dont il voulait orner la *Farnésine*. Il a fait cette suite intéressante de dessins, gravés avec tant de soin, sous les yeux de Marc-Antoine, par ses élèves Augustin-Vénitien, B. Dado et autres. Ces compositions offrent tant de charmes, les estampes originales sont si rares maintenant, que nous avons cru bien faire d'en offrir une copie de petite dimension. Cette publication sera agréable,

aux amateurs et utile aux jeunes artistes, puisqu'elle leur offrira à peu de frais les compositions les plus gracieuses du prince des artistes.

Les dessins d'après lesquels Marc-Antoine a fait graver l'histoire de Psyché en 32 planches, sont maintenant dispersés, et il serait même difficile de dire ce qu'ils sont devenus. Nous publions cette suite en entier, et nous avons cru devoir joindre aussi quatre compositions prises d'après les peintures à fresque de la Farnesine.

Nous devons encore ajouter que, dans les peintures, les sujets sont placés sur un fond bleu, entourés de guirlandes de feuillages et de fruits, qui bordent les pendentifs de la voûte et ont par conséquent une forme triangulaire. Quant au plafond, le peintre, voulant éviter de faire *plafonner* ses figures, il a supposé que ces peintures étaient des tapisseries, ainsi que les bordures semblent l'indiquer, et les clous font croire que le tout est une étoffe tendue horizontalement et attachée au plafond.

From the time of the regeneration of the arts, painters have uniformly selected their subjects from the old or new Testament, or in the chronicles of the Saints. Raphael at first followed the same plan, in painting pious subjects, in addition to which, a particular feeling which he entertained of devotion to the Virgin, induced him as they say, so often to represent the subject of the Holy Family, which his talent knew how to vary continually, and always in the most delightful manner.

Raphael was but 25 years of age when he was called to Rome, by Pope Julius the second, and ordered to paint the chamber of signature.

His first work was the dispute of the Holy Sacrament, in which is found in a great degree the same simplicity as in the works of the artists his predecessors, a cold composition, heads full of ingenuousness, the greater part of which are portraits without expression.

The costumes however, do not resemble altogether those worn by ecclesiastics and magistrates of that time; the painter has given them an air of too much grandeur, and has made them resemble too much in their drapery the antique figures which were discovered daily, and which were unceasingly studied.

It appears that the ideas, and talent of the painter were ennobled, when he made the beautiful fresco, so well known under the name of « the School of Athens. » His genius in this vast composition, knew how to present with justness and truth those illustrious philosophers, in attitudes as noble as expressive, persons whom Greece honoured so greatly.

The strict intimacy which Raphael had afterwards the opportunity of forming with illustrious learned characters,

such as Bibienna and Bembo, as also, with the amiable and witty Count Balthasar Castiglione enabled him to feel the advantage that might be derived from painting subjects from the tales of the ancient poets. He therefore began to trace with his pencil some of those scenes the conversations of his learned friends had suggested and which he duly appreciated. One of these, Augustin Chigi, considered as the richest merchant of that period, employed part of his immense fortune in cultivating the arts

There was not at this time says, M. Quatremère-de-Quincy in his history of Raphael, any chief of a noble family, who was rich, but had the ambition to bequeath to future ages a durable monument of his fleeting existence. This was a dwelling, in the architecture of which, sums were expended that elsewhere and since, are devoted by the rich, to trifling superfluities. To engrave one's name on the door of one's house, with the date of it's construction, was an equivalent for those forms which assure the possession of wealth in a family. It is owing to this custom that we are now able to visit in many of the towns of Italy, dwellings more or less costly, distinguished many ages ago, by the residence of persons who were celebrated in different ways.

Augustin Chigi had then the desire of thus perpetuating his remembrance, in a palace worthy of him, and of his name, as also the renown that posterity gives him of being a man of taste.

Having purchased a desirable spot in the quarter of Trans-Tevere, he made choice of the celebrated Balthasar Peruzzi of Sienna, to erect for him on this ground a building more remarkable for the elegance of it's architecture, than for its size. To speak of Balthasar Peruzzi it is to recal the idea of that charming style of building, after the antique, a taste for which, as we have already stated, Raphael had imbibed. But Balthasar ought to be considered as the Raphael of

architecture*, no one better than he, knew how to avail himself of the style and traditions relating to the architecture of the ancients, or better to suit it to the period in which he flourished, as to the introduction of it in private dwellings. The style of these edifices carries one back, twenty ages in antiquity, and we imagine that if an inhabitant of ancient Rome should revisit the modern one, he would only find himself at home, in entering one of the houses built by this architect, and especially in the palace of Augustin Chigi. But he would perhaps be surprised at sight of the delightful entrance hall, which would receive him! It is doubtful if formerly painting lavished such beauty on the simple *atrium* of a palace.

It is in a vestibule of this species of construction, which now bears the name of *Farnesine*, that Raphael painted in fresco probably in 1514, the history of Cupid and Psyche. Probably, whilst the architect was engaged in the building, the painter was preparing his compositions, and perhaps also, in order to be acquainted with all the details of the latin poet's invention, he had recourse to some celebrated literary character of his time, in all probability to Balthazar Castiglione, at least, this is what we may infer, from a letter written by Raphael to this Count, in which he says « I have done the outline of the subjects you pointed out, in more than one way, and if I am not flattered, they will meet with general approbation. For my part, I carefully abstain from relying on my own judgment, I am also afraid of not obtaining your approbation. I send them to you, select some of them, if any deserve your choice. » It is thus at least that we must explain, how it happens that Raphael has composed the same subject differently, in order to choose the scenes and compositions the most suitable, to ornament the *Farnesine* Palace; with this view he prepared the interesting outlines engraved with such great care, under the eyes of

Marc-Antoine, by his pupils Augustin Venitien, B. Dado and others. These compositions offered such charms that the original engravings are now become so scarce, we have thought it a-propos to offer a copy of them on a small scale. This publication will be agreable to amateurs, and useful to young artists, it will offer to them at a small expense the most delightful compositions of the prince of artists.

The designs after which Marc Antoine engraved the history of Psyche, in 32 plates, are now dispersed, and it would be difficult even to say what is become of them. We publish them entire, and think we should also join to them four compositions after the fresco paintaings of the Farnesine.

We should also add, that in the paintings, the subjects are placed on a blue ground, surrounted by garlands of leaves and fruits which border the extremities of the arched vault, and thus take a triangular form.

With respect to the ceiling, the painter wishing to avoid the appearance of having painted on it, has made it appear, that the painting is tapestry, (as the border seems to indicate), the nails making it look like a stuff stretched horizontally, and fastened to the ceiling.

UNE VIEILLE CONTE L'HISTOIRE DE PSYCHÉ

HISTOIRE

DE PSYCHÉ.

Long-temps avant le règne de l'empereur Adrien, des brigands désolaient la Thessalie.

Un ravin perdu entre des monts, des bois et quelques pierres taillées et ajustées de main d'homme ; une roche creuse, couronnée d'un peu de verdure, aux flancs lézardés, aux cintres irréguliers et comme rompus, aux abords tapissés de mousse, tel était leur repaire, et ils avaient pour tous serviteurs et commensaux un chien, un âne et une vieille femme, qui devait, elle, aux ans et à sa quenouille, qu'elle ne quittait que rarement, quelque ressemblance avec celle des trois sœurs qui tient aux enfers le précieux fuseau. Son front et ses joues sillonnés, ses mains amaigries, ses grossiers vêtemens, lui prêtaient je ne sais quelle harmonie et avec la sauvage âpreté des localités qu'on vient de décrire et avec le caractère et les habitudes des maîtres qu'elle avait à servir. Du reste, elle était habile entre toutes à rendre les heures plus courtes et à tromper l'ennui, au moyen de récits d'autrefois, de contes du bon vieux temps.

Or, un jour qu'il s'agissait de distraire de ses douleurs une jeune et belle personne enlevée de la veille à ses parens dans l'espoir d'une riche rançon, et qu'à son costume aisément eussiez-vous reconnue pour être de haut lieu, la vieille fit

choix de ce que son répertoire offrait de mieux. Assise par terre, sans plus de cérémonie, à l'entrée de la roche, l'âne, le chien, la jeune fille, une petite et boiteuse table non loin d'elle, elle se prit à dire *l'histoire de Psyché*.

Et de fortune il advint que ce récit, au lieu de la plate ou prétentieuse niaiserie de nos *Mère l'Oie* et de nos *Bibliothèques bleues*, se trouva être « une fable la plus plaisante et » de la meilleure grâce que aye jamais été, soit, et sera. » C'est du moins ce que dit Georges de La Bouthière, Autunois, qui écrivait en 1553.

Si bien que, depuis la vieille, c'est à qui reproduira son conte ou s'en inspirera; et peintres, et poètes, et sculpteurs, le roman et le théâtre, l'antiquité, la renaissance et les temps modernes, ne cessent de nous reporter, comme à l'envi, à ce thème, dont voici, à l'occasion de Raphaël et de ses crayons, quelques brefs ressouvenirs.

HISTORY

OF PSYCHE.

Robbers desolated Thessaly, long before the reign of the Emperor Adrian! A ravine losing itself between mountains, or woods, or a few stones hewed, and fitted in by the hand of man, or a hollow rock, crowned with a little verdure, with its sides split, in irregular and broken arches, and the entrance covered with moss! Such was their den, and they had only for attendants, and messmates a dog, an ass, and an old woman who bore, with respect to her years and her distaff, which she quitted but rarely, some resemblance to one of the fates, she who in the Infernal Regions holds the fatal spindle. Her furrowed cheeks and forehead, her emaciated hand, her coarse clothing, seemed to be in accordance with the uncivilised roughness of the places we have just described, and with the character and habits of the masters she had to serve. Besides, she was very skilful amongst other matters, in shortening the hours and beguiling weariness, by reciting what happened formerly, in telling tales of the good old time, again if on any day she had to divert a young and beautiful lady, who had been carried off the evening before, from her parents in the hope of receiving a rich ransom, and by whose dress it was easy to know that she was of high birth, the old woman then selected the best

tale her collection afforded. Seated on the ground, without more ceremony, at the entrance of the rock, the ass, the dog, and the young lady, with a small broken table not far from her, she begins to relate the tale of Psyche.

And fortunately, it happens that this tale instead of the dull insipid nonsense of mother Goose, and other story books,, is found to be the most pleasing fable, and of the most elegant description that ever was, or that ever can be, at least t so says Georges de la Bouthière, Autunois, who wrote in 1553.

So that from the time of the old woman, it is who can reproduce her tale, or be inspired with it, both painters, poets, sculptors, romances, the stage, antiquity, old and new times, do not cease to report to us, as if vying with each other, this same subject, of which, Raphael and his pencil afford us some brief recollections.

LE PEUPLE AUX GENOUX DE PSYCHÉ

Il était une fois une ville, un roi et une reine.

La ville, les architectes l'avaient faite belle, à grand renfort de fûts, de piédestaux, d'entablemens, d'élégans attiques, de portiques hardis et de longues galeries à jour. Quant au roi et à la reine, ils avaient de leur mariage trois filles. Si belle était la cadette, qui se nommait Psyché, que, pour peu qu'elle se montrât en public suivie de ses sœurs, on voyait, au grand dépit des aînées, accourir par les places et les rues, et se grouper autour d'elle comme en extase, hommes, femmes, enfans, vieillards ; ici, et sous ses pas, on jonchait le chemin de fleurs ; là, on lui faisait offrande de parfums. Quelques-uns même, s'agenouillant, l'adoraient. Insensés ! qui oublient qu'il est dans l'Olympe une déesse de la beauté, dont les jalouses susceptibilités peuvent cruellement faire payer un jour à une pauvre mortelle ces hommages et ce culte auquel ont droit les seuls autels de Cythérée. Toujours est-il qu'irritée de ce qu'on la néglige, la mère de l'Amour se concerte avec son fils. Du haut des célestes demeures, elle lui désigne du doigt la rivale qu'elle hait, qu'il faut punir et lui sacrifier.

Vous savez, de par notre monde moderne, de par le monde des cours, comment en use la diplomatie, alors qu'il lui arrive d'avoir à prémunir contre les dangereux attraits d'une jeune beauté sans conséquence quelque notabilité un peu trop prompte à s'enflammer. On prend un étranger, le premier venu, un pauvre hère sans entourage, sans fortune, sans dehors ni mérite ; un bon et solide mariage se cimente, et tout est dit. Ce que veut la déesse ne ressemble pas mal à cette tactique ; il lui faut Psyché amoureuse à l'excès, et contre le gré de sa famille, d'un homme ayant pour tout patrimoine la misère, la maladie, et le malheur porté à son comble. L'Amour a promis complète satisfaction à l'offensée ; et, triomphante, Vénus a gagné le rivage de la mer.

There was once a City, a King, and a Queen! The City was made extremely beautiful by Architects, very strong, and adorned with pedestals, entablatures, elegant rooms, bold porticos, and long galleries admitting the light. As to the King and Queen, they had three daughters of their marriage. The youngest who was called Psyche, was so beautiful, that if followed by her sisters, she shewed herself ever so little in public, there was seen, to the great vexation of the elder daughters, to run from the different squares and streets and to place themselves in groups around her, as if in ecstasy, both men women, children, and old men. Here, under her feet they strewed flowers, there, they made an offering of perfumes. Some of them even, kneeling, adored her. Fools! to forget that there is in Olympus a Goddess of beauty, whose jealous susceptibility is able one day to make poor mortals repent dearly for that worship which is alone the peculiar right of the altars of Cytherea. Ever irritated at this neglect, the mother of Cupid plots with her son, and above from the celestial dwellings, she points out the rival whom she hates and whom it is necessary to punish and sacrifice to her.

You know in the modern world, in courts, in politics, how they act when it happens that it is necessary to protect some person of consequence, rather too susceptible of love, against the dangerous charms of some young beauty of mean birth. They make choice of a foreigner, the first who comes to hand, a poor creature without friends, fortune, neither possessed of manners nor merit, a good and solid marriage unites them and that ends it what the goddess desires, almost resembles that sort of proceeding, she must have Psyche violently in love, and against the will of her family, with a man whose patrimony is misery, disease, and misfortune in the extreme. Cupid promised complete satisfaction to the offended one, and Venus triumphant gains the sea-shore.

TRIOMPHE DE VÉNUS

Il est une heure délicieuse entre toutes, une heure où le soleil ne laissant voir à l'horizon qu'une moitié de son disque, le dessous des nuages, le sommet des monts et la cime des forêts flambloient comme frangés de feu. Alors, et sur les liquides plaines, à la surface des flots à peine ridés, au souffle d'une molle brise courbant à demi les algues de la rive, glisse, légère et voluptueuse, on ne sait quelle ravissante figure de femme, de beauté surhumaine, à désespérer le ciseau du sculpteur, la palette du peintre et la plume du poète. Quels plus purs et plus suaves contours ? Voyez comme flottent et s'épandent, jouets légers des vents, ses cheveux fins et soyeux que becquète la blanche mouette, et comme, pour l'immortelle qui chérit Gnide et Paphos, les dauphins aux yeux ronds et saillans, aux vastes dos et aux larges nageoires, se façonnent au joug. Heureuses les déités marines de se presser autour d'elle et de lui faire cortége ! l'une fière de sa conque sonore, l'autre attentive à opposer aux ardeurs du soleil un léger voile de soie, celle-ci armée du trident, celle-là préparant des relais de dauphins impatiens de leur doux fardeau. Ainsi le vieil Océan se complait-il à fêter, aidé de toute sa cour, la présence de sa fille chérie.

Of all the hours this is one of the most delightful, one in which the sun only shewing above the horizon the half of his disk, both the bottom of the clouds, the tops of mountains and of forests, glitter as if fringed with fire.

Then, on the liquid plains, at the surface of waves scarcely ruffled, the soft breeze blowing and half bending the sea-weed of the shore, fleets by, light and voluptuous, one knows not what ravishing figure of a woman, of beauty superhuman, such as to defy the chisel of the sculptor, the pallet of the painter, and the pen of the Poet. What most chaste, and agreeable contours! See! floating and scattered, the light sports of the wind, her fine luxuriant locks, which the white sea-gull touches whith his beak and as for the immortal which Gnidus and Paphos cherishes, the dolphins with eyes prominent, and round, whith their huge backs and broad fins accustom themselves to the yoke. Delighted are the marine Deities in pressing around her, and forming her train! The one proud of his sonorous shell, the other attentive to oppose to the ardour of the sun a light silken sail, this, armed with a trident, the other preparing relays of dolphins, impatient to bear away the sweet burthen. Thus old Ocean delights in welcoming, aided by all his court, the presence of his beloved daughter.

LE PÈRE DE PSYCHÉ CONSULTE L'ORACLE D'APOLLON

Mais revenons à Psyché. Qui ne connaît Apollon dont la lyre sait et dit l'avenir, Apollon dont l'autel, tout emblème et poésie, semble un chapiteau de colonne renversé, autour duquel un caprice d'artiste aurait jeté des têtes de bélier, une figure de femme et des sphynx symboliques? Aux pieds de sa statue s'allument des feux dont on interrogera soigneusement la direction et la couleur; et voici qu'en l'enceinte du temple on amène aux sacrificateurs les victimes que menace le couteau sacré. Armés de leur bâton et le doigt levé, les hérauts ont fait reculer la foule et ont commandé le silence. De qui parlent à l'oracle ce pontife, ce vieillard dont le front ceint la couronne?.... de Psyché.

Pauvre jeune fille! la foule lui continue toujours ses imprudens hommages, ses folles anticipations d'apothéose; mais de demande en mariage, pas un mot. Et Vénus d'insulter à ces peines de cœur, à ces douleurs de famille dont elle est cause, et de savourer ces commencemens de vengeance.

But let us return to Psyche. Who is there unacquainted with Apollo, whose lyre knows, and speaks of the future? Apollo whose altar, all emblem and poetry, seems the capital of a column reversed, round which, the whim of an artist, has thrown the heads of rams, a figure of a woman and symbolic sphynxes? At the foot of his statue fire is lighted, the direction of which, and its colour are carefully considered, and here in the enclosure of the temple, they lead to the sacrificing priests the victims that the sacred knife threatens. Armed with their stick, and hand up, the heralds have driven back the crowd, and commanded silence. Of whom does the pontiff speak to the oracle, that old man whose forehead is bound with a crown?.. Of Psyche!

Poor maiden! the crowd still continue their imprudent homage to her, its mad anticipations of consecration, but as to demand in marriage, not a word. And Venus also begins to insult these pains of the heart, and to relish these beginnings of vengeance.

MARIAGE DES SŒURS DE PSYCHÉ.

Quant aux aînées, et c'est encore un calcul de la part de la déesse, tout leur sourit; vingt partis se sont présentés; elles n'ont eu que l'embarras du choix. Gens de bon lieu, fils de rois, princes pour le moins, les soupirans qu'elles ont bien voulu finir par accepter pour maris eussent pu être plus jeunes et mieux pris de leur personne, mais l'or de leurs couronnes dentelées était du meilleur aloi ; la coupe de leurs tuniques et manteaux, les broderies de leurs brodequins et cothurnes défiaient de tout point la critique. Ils avaient d'ailleurs fait preuve de beaucoup de savoir-vivre, alors que, du haut de l'estrade qui supporte le trône et que recouvre la pourpre, un père et une mère, préoccupés, même en cet instant, du sort de leur cadette, avaient prononcé des paroles de royal assentiment au bonheur de deux couples.

Tant d'attraits, et un si complet délaissement !... Apollon, au lieu de faire connaître, ainsi qu'on le demandait à genoux, les causes de ce prodige, répondit en vers tant soit peu barbares :

> Au plus haut d'un rocher que Psyché soit menée
> En funèbre arroy propre à cet hyménée ;
> Et pour gendre n'attends nul du lignage humain,
> Mais un monstre farouche, indomptable, inhumain,
> Portant aile légère,
> Plus à redouter que vipère,
> A tous faisant la guerre ;
> Il brouille tout, armé de feu, de fer ;
> Jupin le craint, si font les cieux, les eaux, l'enfer.

Est-ce bien là ce que Vénus attend, ce qu'elle a demandé à son fils, ce qui a été promis à ses jalouses fureurs ? Au temps seul il appartient de nous l'apprendre.

As to the elder sisters, and there is still a project on the part of the Goddess, every thing seems favourable, twenty offers of marriage present themselves, they are only embarrassed as to the choice. People of quality, sons of Kings, princes at least, suitors whom they would have been willing to accept for husbands had they been younger, and more agreeable in their persons, but the gold of their indented crowns was of the finest sort, the fashion of their tunics and cloacks, the embroidery of their buskins and sandals, defied criticism in every respect. They had also given sufficient proof of their distinguished manners, meanwile from a lofty canopy supporting the throne, and covered with purple, a father and mother, occupied in their thoughts, even at this very time, about the fate of their youngest daughter, had given their royal assent to the happiness of two couple.

So many charms, and such a complete state of rest!.... Apollo, instead of accounting for the cause of such an extraordinary circumstance, as on their knees they entreated him, replied in verses rather unfeelingly.

> Let Phyche be conducted to the highest part of a rock,
> In funeral array, becoming to such a hymen,
> And for husband to her, expect no one of human lineage
> But a savage monster, untameable, inhuman,
> Bearing a light wing
> More to be feared than a viper
> Making war against all.
> He embroils all, armed with fire and sword;
> Jupin fears him, thus ordain the Heavens, the Waters, the Infernal regions.

Is what Venus desires right? that which she asks of her son, that which he has promised to her jealous fury? It rests with time alone to inform us.

Raphaël pinx. — Audot edit. — Psyché 6.

ON SE MET EN MARCHE POUR LE ROCHER.

Le dieu avait fait plus que prophétiser l'avenir; il avait intimé des ordres qu'il y aurait eu monstrueuse impiété à ne pas suivre. Après de longs combats, après de cruelles répugnances vaincues, ce qu'a dit l'oracle s'exécute, et l'on se met en marche vers le lieu désigné. Aux premiers rangs, de lugubres instrumentistes et de jeunes enfans porteurs de torches, insoucians comme leur âge, ne voyant là qu'une cérémonie; puis, sur une chaise drapée, portée par quatre bras vigoureux, venait, ne ressemblant à nulle autre, la pauvre fiancée. Le front languissamment penché, absorbée par la douleur, elle avait voulu, peu empressée qu'elle était d'apercevoir le fatal rocher, tourner le dos à la tête du cortége, et cela encore pour saluer plus long-temps de la main et d'un regard d'adieu un père dont le cœur est déchiré, une mère éperdue, la foule qui suit éplorée, enfin les arbres, les monts, la ville qui l'a vue naître, elle réservée si jeune à de si étranges, de si peu rassurantes destinées.

The God had more than prophesied as to what would happen, he had intimated orders, which it would have been monstrous impiety to have disregarded. After long contests, after cruel reluctances over come, that which the oracle foretels is executed, and they put themselves in march towards the place designed. In the first ranks, players of mournful music, and children bearing torches, careless as at their age, seeing nothing beyond a ceremony in it, then a chair hung with mourning, borne by four strong arms was seen, supporting the poor bride, and who resembled no other person. Her forehead bent down languishingly, absorbed in grief, she wished (little hurried as she was to perceive the fatal rock), to turn her back to the head of the procession, to salute again with her hand, and with one more look of adieu a father whose heart is torn, a mother distracted, the crowd which follows in tears, at length, the trees, the mountains, the city which witnessed her birth, she who is reserved so young, to so extraordinary and so little encouraging a destiny.

Raphael pinx.

PSYCHÉ TRANSPORTÉE PAR ZÉPHYR.

Une fois seule, Psyché se prit à trembler de tous ses membres, à pleurer; et l'on comprend quelles préoccupations l'agitaient. Tout-à-coup elle sentit sur sa joue humide encore de larmes une caressante haleine; c'était celle de Zéphyre intervenant en personne. Bien que très-étourdi d'ordinaire, l'époux de Flore usa ici de procédés, et agissant en demi-dieu bien appris : « N'ayez peur ! espérez ! » dit-il tout bas à la belle désolée. Puis, sans plus de précautions oratoires, et aux risques de quelques indiscrétions, il la soulève et l'emporte à travers l'espace. Nulle voiture plus douce et plus rapide. Déjà le versant de la montagne est franchi, et Psyché mollement déposée à une assez grande distance du point de départ, sur un gazon des mieux émaillés. Haute et bien fournie se trouva l'herbe, douillette et parfumée la couche, à tel point que, bientôt remise, la voyageuse ne tarda pas à s'assoupir. Non loin de là, s'élevaient, accouplées deux à deux comme sœurs jumelles, les sveltes colonnes d'un imposant péristyle. Qui fut surprise? ce fut Psyché, de voir à son réveil trois jeunes filles s'avancer, lui donner à laver les mains, suivant les usages et traditions d'alors, et l'inviter à entrer.

A l'intérieur tout annonçait le noble, le délicieux séjour d'un dieu. Quelque part que se portassent les yeux, ils ne rencontraient qu'or, argent, pierreries, mosaïques défiant la peinture, lambris d'ivoire et de citronnier du travail le plus délicat. Arrière les faibles mortels ! leur impuissance ne saurait oser ou même concevoir de telles œuvres. Psyché ne pouvait suffire à exprimer sa naïve admiration; mais quand on lui eut dit que cette riche demeure serait désormais la sienne; que ces trésors, ce somptueux ameublement n'avaient d'autre destination que de lui agréer; qu'elle n'avait plus qu'à commander, qu'à souhaiter même pour être servie; oh ! alors elle vint à douter de la réalité de tout ce qui l'environnait, et ne fût-ce que pour se convaincre qu'un vain songe et ses illusions ne l'abusaient pas, elle voulut et le bain qui délasse et le lit de repos qui provoque à un doux sommeil.

Once only Psyche began to tremble in every limb, and to weep. We may easily conjecture what were the thoughts which agitated her. Suddenly she felt upon her cheek still wet with tears, a balmy breath, it was that of Zephyr, intervening in person. Also generally very heedless, the husband of Flora behaved here courteously, and acting like a demi-god well instructed said softly to the beauty : « Fear not! hope! » Then without further words, and at the risk of rudely disordering her dress, he lifts her up, and bears her thro, the aerial space. No carriage more soft, or more rapid. The turn of the mountain is already passed, and Psyche deposed at a considerable distance from where she set out, upon an enamelled flowery bank. High and thick is found the grass, soft and perfumed the bed, so that soon prepared, they do not delay causing her to sleep. Psyche, was she not surprised to see at her awaking, three young girls advance towards her, offering her water, according to the usages and traditions of the time, and inviting her to enter.

In the interior of the building every thing announces wealth, the delightful residence of a god. Wherever the eye is carried, nothing but gold, silver and precious stones present themselves, the mosaic rivals painting, the ceilings of ivory, and of lemon-wood, of the most delicate finish. The insignificance of feeble mortals can scarce even conceive such works. Psyche can scarce sufficiently express her unaffected admiration, but when they told her that this rich dwelling would be thence forth her own, that these treasures, this sumptuous furniture, was prepared with no other design than to delight her, that she had only to command, to wish even, to be served. Oh! it was then she began to doubt the reality of all that surrounded her, and it was only to be convinced that she was not deceived by an idle dream, and its illusions, that she wished for, (recollecting that she was a traveller) the bath that takes off fatigue, and the couch that invites sweet repose.

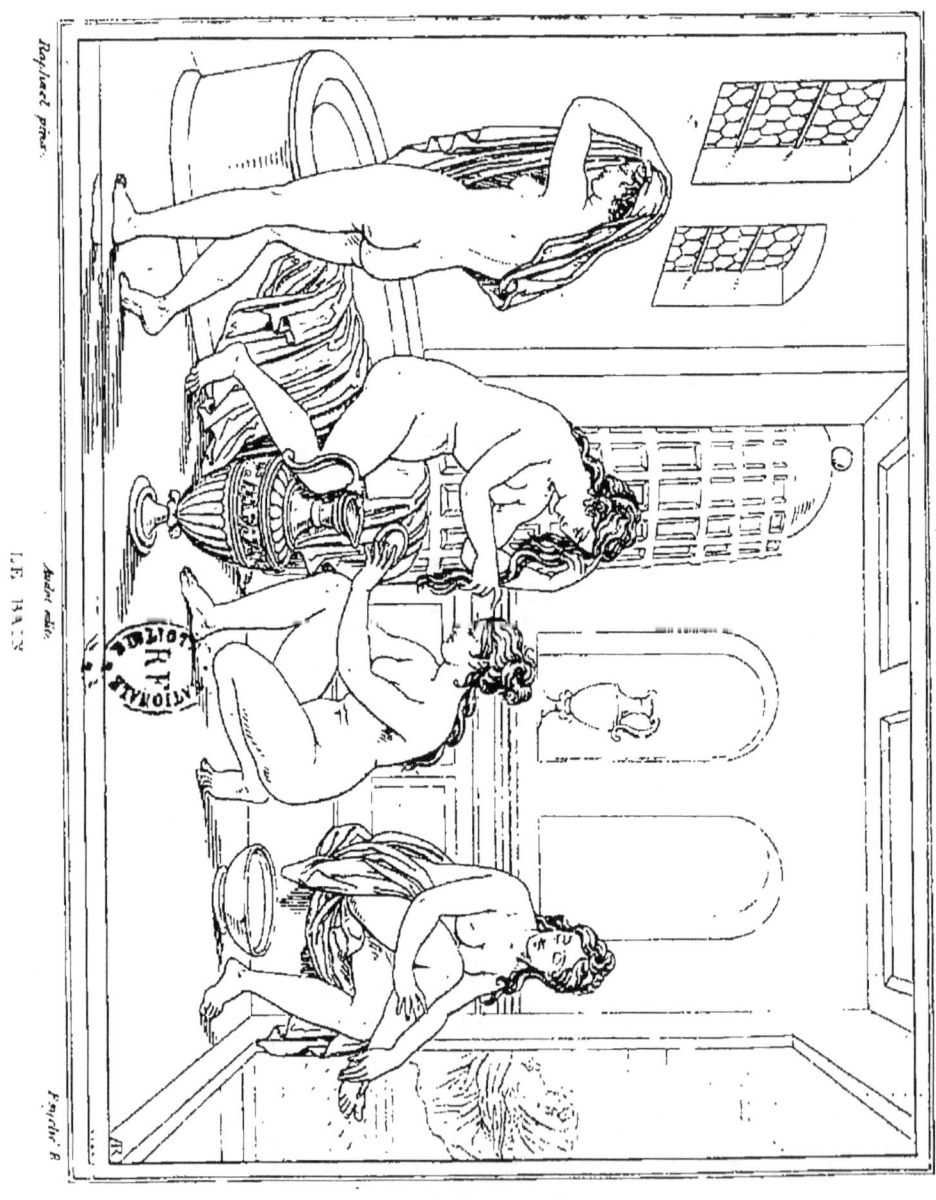

Au boudoir attenait la salle de bain, celle-ci simple et commode avant tout, et ne recevant de jour que de deux étroites fenêtres. L'art n'avait essayé de rien ajouter aux riches revêtemens du sol, du plafond et des murs, non plus qu'aux blanches parois de la baignoire de marbre. Psyché, timide jusqu'à la peur, ne voulut pas se baigner seule, et ce fut, on le comprendra, un tableau digne du gracieux Albane, que ces trois jeunes filles prodiguant leurs soins à leur charmante maîtresse, forcées par elle de s'associer, folâtres et rieuses et pour leur compte, à ces détails de toilette. Quant à Raphaël, le voilà, ce nous semble, loin de ses madones aux yeux baissés, au front voilé, aux formes à peine indiquées, et soigneusement dissimulées par d'amples vêtemens et de montans corsages; Raphaël! et de voluptueuses, de complètes nudités!... Maintefois encore, au cours de cette œuvre, verrons-nous se reproduire une telle anomalie.

To the boudoir joined the hall of the bath, simple and commodious above all others, and receiving light only from two narrow windows. Art had not tried to add any thing to the rich ornaments of the ground, of the ceiling, or of the walls, or to the white partitions of the bath of marble. Psyche timid even to fear, not choosing to bathe alone, and it was, we may easily imagine, a picture worthy of the elegant Albane, that of seeing these three young girls bestowing their attentions on their charming mistress, compelled by her to amuse themselves, playful and laughing for their own pleasure, at these details of the toilette.

As to Raphael there he is, it seems to us, far from being occupied with his madonas with their eyes bent downewards, the forehead veiled, forms scarcely apparent, and carefully hid under ample clothes, and high shapes, Raphael, and all that is voluptuous, forms perfectly naked! Many times again in the course of this work, we shall see re-produced a similar anomaly.

LE REPAS

Succéda le repas, plus délicat que somptueux, et servi mets à mets par deux des suivantes. Mais comme manger seule, quelque bien sculptés que soient les pieds de la table, quelque riches que soient les draperies du lit, n'a rien de très-agréable, on eut soin de remédier à cela. Un chœur d'hommes, s'accompagnant d'un instrument à cordes d'une forme tout à part, exécuta de délicieux trios : c'était, dit un vieux traducteur d'Apulée (1), *emmiellée douceur que cette musique*. Il sembla même à Psyché que, pendant qu'elle était à table, quelqu'un d'inaperçu pour tous, d'invisible pour elle-même, se plaçait à ses côtés, lui murmurant de douces paroles, soigneux et comme heureux de s'occuper que rien ne lui manquât.

(1) De Montlyard, 1616.

The repast succeeded, more delicate than sumptuous, and served dish after dish by two attendants. But as to eat alone, however finely carved the legs of a table be, however rich may be the drapery of the couch, is not very agreeable; there was care taken to remedy that. A chorus of men accompanying a corded instrument, of a form altogether different from any other, executed delightful airs. It was, says an old translator of Apuleum. « The honeyed sweets of music. » It appeared even to Psyche, that whilst she was at table, some one unperceived by all, invisible even to herself, placed himself at her side, murmuring sweet words, and as if happy in busying himself, that she should be in want of nothing.

NUIT D'AMOUR.

Vinrent enfin le soir, son obscurité, son silence, sa solitude, qui rappelèrent à Psyché, pour la première fois, l'idée un peu perdue de vue du redoutable oracle. Que la nuit dût se passer semblable de tout point à celles qui l'avaient précédée, comme une nuit sous le toit paternel son instinct de femme lui disait le contraire ; mais qu'une journée qui n'avait été qu'une suite d'enchantemens et de plaisirs, dût finir par un hideux mari, par un tête-à-tête avec le monstre dont l'avait menacé le trépied sacré, elle ne pouvait se résoudre à le supposer. Long-temps osa-t-elle à peine respirer ; lasse enfin d'écouter et d'attendre, elle céda au sommeil. Elle dormait à la manière d'une jeune fille, c'est-à-dire profondément, penchée nonchalamment sur un oreiller, un bras sur sa tête, l'autre bras tombant sur les bords du lit, lorsque furtivement se glissa près d'elle l'être mystérieux et inconnu dont elle avait le matin soupçonné la présence.

Loin, bien loin tout profane ! Ici, et sous les rideaux froissés d'une couche en désordre, un corps délicat d'enfant ailé, effleurant, voluptueux et doux, un gracieux corps de femme que ne protègent plus aucuns voiles ; ici des bras entrelacés, deux bouches toutes voisines.... A vous, sinon de trahir, au moins de comprendre de tels mystères, vous qui avez appris et savez les plus douces choses de la vie, vous entre les bras de qui un être aimant et timide passa, par d'insensibles nuances, de l'effroi à la confiance, à l'abandon, au plaisir.

Quant à nous, tout un équipement d'archer délaissé et jeté au hasard sur la large dalle du plancher nous dit assez qu'Amour est là, et de quel monstre, effroi des hommes et des dieux, a entendu parler l'oracle.

Quel qu'il soit, ce mari s'éloigne au point du jour. Il tient, plus que lui-même ne saurait l'exprimer, à n'être vu de personne. S'il faut l'en croire, au moment où cesserait son *incognito*, même pour sa douce Psyché, il y aurait nécessité pour lui de disparaître à toujours ; et de là d'effroyables malheurs.

The evening at length came, it's obscurity it's silence, and it's solitude, which recal to Psyche for the first time, the thought of the dreadful oracle, which she had some what lost light of. That the night would pass in every respect like the last, as under the paternal roof, her feelings as a woman seemed to say was impossible, but that a day which had only been a continuation of enchantments and pleasures, would finish by the appearance of a frightful husband, by an interview with the monster which the sacred tripod had threatened, was a circumstance she could not suppose possible. For a long time she scarce dared to breathe, tired at length of listening and waiting, she yielded to sleep. She slept as a young girl, that is to say profoundly, carelessly bent over her pillow, one arm under her head, the other hanging over the side of the bed, when by stealth, the mysterious and unknown Being, passed by her, whose presence she suspected in the morning. There was nothing like a profane touch! Here under the disordered bed-clothes, was seen the delicate form of a child with wings, slightly touching, softly, and voluptuously, the elegant form of a female whom no veil concealed! Two arms were here interlaced! Two mouths touched each other. You, at least can comprehend such mysteries, you, who have felt and are acquainted with the soft delights of life, you, between whose arms a beloved and timid lover has passed by insensible degrees of fear to confidence, to pleasure, to a delirium of joy.

For our part, the accoutrements of an archer, abandoned and thrown carelessly on the flag stones of the floor, sufficiently inform us, that Cupid is there, and of what monster, the dread of Gods and men, has the oracle spoken of?

Whoever it be, this husband takes his departure at the break of day, he makes a point more than he himself can express, of not being seen by any one. If we may believe him; at the moment when it would no longer be necessary for him to preserve his incognito, even to his mild Psyche, it would become necessary for him to disappear for ever, and from that event, what dreadful misfortunes would arise.

Raphael pinx. Audot. edit. Psyché, 9

LA TOILETTE.

Un peu confuse, à son lever, de rencontrer le sourire sur les lèvres de ses dames d'atour, Psyché ne manqua de rien pour réparer ce que j'appellerai les torts de la nuit. Déjà deux mains adroites s'étaient emparées de ses blonds et longs cheveux, quand tout-à-coup un bruit étrange commanda l'attention. On entendit au loin des voix de femmes, et à ces voix se mêlaient des gémissemens et des sanglots; le tout partait d'un roc bien connu de Psyché. C'étaient les sœurs aînées, venues tout exprès de par-delà les mers et les monts; c'était l'obligé tribut d'ostensible et bruyante douleur qu'elles regardaient comme de bienséance de payer au sort de leur cadette. Le cœur de Psyché s'émut à ces démonstrations, et tout à la fois, pour remercier et consoler ses sœurs, pour ouïr encore des voix amies, peut-être aussi pour avoir à qui montrer tant et de si prodigieux trésors, elle demanda mentalement à son invisible mari la permission de disposer de Zéphyre.

A little confused at her rising, to encounter the smile on the lips of her ladies of honour, Psyche failed in no point whatever, to repair what I should call the wrongs of the night. .

Already had two skilful hands taken possession of her fair long hair, when all at once, a strange noise commanded attention. The voices of women were heard in the distance, and with them were mingled groans and sobs, all which seemed to proceed from a rock well known to Psyche. It was the heldest sisters come expressly from beyond the seas and mountains; it was the compulsory ostensible tribute, and noisy grief, which they considered becoming to pay to the fate of their youngest sister. The heart of Psyche was affected by these demonstrations, and at once to thank and console her sisters, to hear again friendly voices, perhaps also to know to whom she should shew such prodigious treasures, she mentally demended of her invisible husband permission to dispose of Zephyr.

Raphaël pinx. *Audot édit.* *Psyché 12.*

ARRIVÉE DES SŒURS DE PSYCHÉ.

Un mot dit au docile messager, et voilà les deux sœurs doucement enlevées comme l'avait été Psyché; mais, plus intrépides bien que ne sachant quelle issue devait avoir une si nouvelle et si peu ordinaire aventure, elles ne cessent de se donner, pendant le trajet, des airs de déesses. Une fois les sœurs réunies, je laisse à penser le doux accueil, les larmes et les mutuels embrassemens, sincères d'une part, hypocrites de l'autre. Il n'y eut pas un détail d'architecture, pas une terrasse commandant de beaux jardins et un vaste horizon, que Psyché ne montrât avec une insistance d'enfant, et que les sœurs aînées n'explorassent comme à regret et d'un œil d'envie. Enfin, après nombre de questions sur le mari de Psyché, sur le maître et seigneur de tant de merveilles, sur son âge, son genre de figure, de tournure, son caractère, questions auxquelles on ne répondit pas avec une grande précision, elles partirent, emportant avec elles plus d'un gage de munificence.

A single word to the docile messenger, and behold the two sisters softly borne away, as Psyche had been, but bolder than she, although not knowing what issue so novel and extraordinary an adventure would have, during the voyage, they continually gave themselves the airs of goddesses. The sisters once united, we may imagine the kind reception, the tears and mutual embraces, sincere on the one part, hypocritical on the other. There was nothing remarkable in architecture, not a terrace commending fine gardens, and a vast horizon, that Psyche did not shew with the eagerness of a child, and which the elder sisters did not explore, as if with a longing and envious eye. At length, after a number of questions about the husband of Psyche, about the master and lord of so many wonders, about his age, his sort of figure, and his turn of character, they departed bearing with them more than one token of munificence.

Raphaël pinx. Audot edit. Psyché 5.

PERFIDES CONSEILS ET CRÉDULITÉ.

Eh quoi, Psyché! encore et toujours vos sœurs! Zéphyre n'a-t-il plus d'autre mission que d'abréger la distance qui vous sépare d'elles? Encore et toujours vos sœurs! Et cette fois, installées chez vous, presque comme maîtresses, assises sur vos siéges d'honneur, et vous debout derrière comme une servante; elles triomphantes et fières, et vous abattue et oppressée! Oh! qu'elles partent, et sans retard. Mais déjà votre secret leur appartient. Ce mari que vous leur avouez n'avoir jamais vu, fortes des ambiguités inséparables d'un oracle, elles vous le transforment en serpent, que sais-je? en dragon aux hideux embrassemens, n'attendant, pour en finir avec vous qu'il a rendue mère, qu'un instant de lassitude ou de satiété. Fascinée, subjuguée, vous avez promis de ne tenir compte de ses recommandations et prières; vous allez essayer de tromper sa vigilance, de contenter à tout prix une dangereuse curiosité. Une lampe, un poignard, ont été remis en vos faibles mains..... et à quelles fins? Oh! que puissent les flots engloutir les perfides qui vous trompent, à qui votre bonheur pèse! Puissent les vents briser contre les rocs les nefs qui les ont amenées, le tout en vue des hauts combles de cette demeure pour elles si hospitalière!

What Psyche again, and for ever talking of your sisters!! Has Zephyr nothing else to do but to shorten the distance which separates you from them? Again and continually your sisters? And this time, invested with your dwelling, almost as if mistresses, sitting in the seat of honour, and you standing behind like a servant, they proud, and triumphing, and you abased, and oppressed! Oh! let them depart, and without delay. But they already are in possession of your secret. This husband whom you declare never to have seen, full of the ambiguity inseparable from an Oracle, they transform him into a serpent. What do I say? into a frightful dragon, waiting only a moment of lassitude, or satiety, to leave you for ever, after having rendered you a mother. Fascinated, subdued you have promised not to pay any attention to his entreaties and prayers, you would fain try to deceive his vigilance, to satisfy at every hasard a dangerous curiosity. A lamp, a poniard have been placed in your feeble hands. And to what end? Oh! may the waves swallow up the perfidious ones who deceive you, those whom your happiness displeases. May the winds break against the rocks the ships which brought them, all in sight of that dwelling, to them so hospitable!

CURIOSITÉ ET PUNITION

Il est nuit et tout dort... tout, excepté Psyché. Les cheveux relevés sur le sommet de la tête, pour qu'on n'en puisse ouïr le léger froissement sur ses blanches épaules; débarrassée de tout vêtement, pour que nul bruit autour d'elle ne la décèle; une lampe, une arme à la main, prête à frapper si à ses yeux s'offre le monstre dont sa jeune imagination est depuis long-temps obsédée; elle avance à pas tremblans et suspendus, regarde et trouve (*) *dormant tant doucement que rien plus, qui ? l'excellent fils de Vénus, le dieu d'amour, le plus parfait et accompli en beauté et bonne grâce qu'on pourrait souhaiter, tel enfin que la belle Vénus n'eût su trouver en lui la moindre occasion du monde de se repentir de l'avoir engendré.* A terre sont un arc, un carquois, des flèches, et toujours curieuse d'essayer, à genoux, la pointe acérée des traits, Psyché de se faire même au doigt légère blessure, s'inoculant ainsi à haute dose de l'amour pour l'Amour même. Enfin, revient-elle à la couche où Cupidon repose, et demi-penchée sur le bel enfant, tout à ce ravissant spectacle, oublieuse de son poignard, elle inonde de lumière ce corps gracieux qu'elle admire. Mais de la lampe, lampe de malheur, jaillit une goutte d'huile qui retombe bouillante sur l'épaule du dieu. Il s'éveille : Psyché, la lampe, le poignard, frappent en même temps sa vue; et, fidèle à sa parole, il s'échappe des bras de la malheureuse, quelques efforts qu'elle fasse pour l'arrêter, le retenir, ou tout au moins s'attacher à lui.

(*) Traduction de Georges de la Bouthière, 1553.

It is night, and every one sleeps except Psyche! Her hair fastened on the top of her head so that the ligth rubbing of it on her white shoulders, cannot be heard, unincumbered by any dress, that no noise about her person might lead to her discovery, a lamp, and a weapon in her hand, ready to strike, if before her should appear the monster of whom her young imagination has been so long beset; she advances with trembling steps and hesitatingly; searching about, finds « sleeping so sweetly that nothing can equal it — whom? the celebrated son of Venus, the God of love! the most perfect and finished in beauty, and polished manners that can be desired; such indeed, that the beautiful Venus was unable to find the smallest cause of being sorry for having begotten him. « On the ground lay a bow, a quiver, and arrows, and Psyche curious to try, on her knees the steeled point of the darts, to give herself a slight wound thus inoculating herself strongly with love from Cupid himself. At length, she comes to the couch where Cupid reposes, and half bending over the beautiful infant, at this ravishing sight, forgetful of her poniard, she covers with light the beautiful body that she admires. But from the lamp — lamp of misfortune! spouts a drop of oil, which falls scalding on the shoulder of the God. — He awakes. Psyche, the lamp, the poniard, at the same moment strike his view, faithful to his promise, he escapes from the arms of the unfortunate one, whatever efforts she makes to restrain him, or to stop him, or even to attach herself to him.

L'AMOUR S'ENVOLE.

Léger comme l'oiseau, comme le nuage vagabond, Cupidon fend l'air à tire-d'ailes, son arc à la main. Si rapide est son vol, que les longues boucles de ses cheveux en sont rejetées en arrière. Collines boisées, vallées riantes, fleuves au limpide cours, se déploient en panorama au-dessous de lui sans obtenir un regard, non plus que Psyché, qui, sans prendre le temps de revêtir quelques habits, n'a cessé de le suivre. En vain, agenouillée, les bras levés, et s'arrachant les cheveux de désespoir, s'épuise-t-elle en supplications, en prières; le fugitif est déjà hors de la portée même de la vue; et Psyché de se lancer dans le fleuve, la tête la première, pour mettre un terme à ses angoisses. Mais les flots, comme ne voulant pas d'elle et de sa vie de jeune fille, la déposèrent saine et sauve sur le rivage. Là, le dieu Pan, aux pieds de chèvre, au corps velu, au front armé de cornes, et à la barbe mêlée et touffue, la fit asseoir près de lui; il oublia même quelques instans et les sept tuyaux de sa flûte, et ses bondissans troupeaux, sa richesse et sa joie, pour dire, à titre de consolation, à l'infortunée, qu'entre l'amour et une jolie femme ainsi qu'elle les choses ne pouvaient que finir par s'arranger. D'ailleurs, le petit dieu avait tant fait déjà; et ici, pour la première fois, Psyché apprit quels ordres Vénus avait intimés à son fils, et comment il les avait transgressés.

Light as the fugitive cloud, or the bird, Cupid swiftly divides the air, his bow in his hand! So rapid is his flight, that the long tresses of his hair are thrown back behind. Woody hills, smiling valies, rivers with limpid course, are spread in panoramic view beneath him, without obtaining a single glance, any more than Psyche, who without taking time to throw on any clothing, has not ceased to follow him. In vain kneeling down, with upraised arms, and tearing her hair in despair, does she exhaust herself in supplications and entreaties; the fugitive is already even out of sight, and Psyche casts herself in the river head foremost, to put an end to her anguish. But the tide rejecting the life of the young girl, deposes her in safety, upon the bank. There, the goat-footed God, Pan, with hairy body, with forehead armed with horns, and beard thick and bushy, invites her to sit near him; he even forgot for some moments both his seven reeded pipe, and his skipping flock, which constitute his riches, and his joy, to say, by way of consolation to the unfortunate one, that between Cupid, and a pretty woman like her, matters could only finish by being arranged. Besides the little God had already done so much; and now, for the first time Psyche learnt, what were the orders Venus had intimated to her son, and the manner in which he had transgressed them.

Raphaël pinx. Audot édit. Psyché 16.
PSYCHÉ VENGÉE.

Plus éprise encore, ne fût-ce que par reconnaissance, et ne perdant pas tout espoir, tant elle chemina de jour et de nuit, qu'enfin elle arriva sur un haut rocher dont la situation et presque la forme lui rappelèrent celui où on l'avait exposée. De son sommet, irrégulier plateau, on planait sur la campagne et sur une cité qui ne manquait non plus de tours, d'arcs de triomphe, ni d'obélisques élancés. Le hasard voulut que, descendue en la ville et près d'un monument encore en construction, Psyché fît rencontre de ses sœurs : à grand' peine en fut-elle reconnue. Force lui fut de se nommer; et quand elle eut raconté son aventure, ce furent de grandes exclamations, d'infinies doléances. L'événement leur avait donné tort, à elles, à leurs craintes, à leurs conseils; mais qui ne se trompe? Elles étaient d'ailleurs de si bonne foi ; et puis tout n'était peut-être pas perdu. L'Amour, après s'être laissé prendre une fois aux charmes d'une mortelle, pouvait-il bien répondre de lui pour l'avenir? Cette dernière donnée, Psyché se hâta de s'en emparer ; elle débita si naturellement une petite fable tout improvisée, que chaque sœur se retira, emportant cette conviction que l'Amour, mécontent de leur cadette, et la répudiant, allait revenir à l'une d'elles. Jusque-là il n'y avait qu'à rire de ces folles prétentions; mais le lendemain on trouva les deux aînées sans vie au pied du roc. Sitôt la nuit venue, chaque sœur en avait profité pour se rendre sur le plateau. Là, se croyant déjà dans les bras du dieu d'amour, s'abusant elles-mêmes en raison de la vague ressemblance des localités, prenant pour l'officieux Zéphyr une légère brise qui soufflait d'aventure, et se flattant d'être comme autrefois soutenues et transportées, elles s'étaient abandonnées à ce souffle trompeur ; un instant avait suffi pour qu'elles dussent passer de vie à trépas. Ainsi fut vengée Psyché.

Yet more deeply enamoured, if it were only through gratitude, and not losing all hope, she travelled so hard day and night, that at length she arrived on the top of a rock, whose situation and almost form, reminded her of that on which she had been exposed. On its top was an irregular platform hovering over the country, and over a city which was not deficient in towns, triumphal arches, and narrow obelisks. It chanced to happen, that having descended in the city, and standing near a building not yet finished, Psyche meets with her sisters, and it was with great difficulty that she was recognized by them. She was in a manner obliged to make herself known, and when she had related her adventure, what loud exclamations there were, what endless complaints. The event had slighted both them, their fears, and their counsels; but who is there that does not deceive? Besides, they had placed such entire confidence, and again; all might not be lost perhaps. Cupid having been once smitten with the charms of a mortal, could he answer for himself in future? His favour offered, Psyche had hastened to possess herself of it; she related so artlessly a little fable quite extempore, that each of the sisters retired, with the conviction that Cupid disatisfied with their youngest sister, and repudiating her, would return to one of them. So far these foolish pretentions of theirs were only ridiculous; but the following day, the eldest sisters were found dead at the foot of a rock. As soon as night was come, each sister had taken advantage of it, to visit the platform. There believing themselves already in the arms of the god of love, deceiving themselves on account of the vague resemblance of the situations, mistaking for the officious Zephyr a light breeze, which blowed of adventure, and flattering themselves with being sustained, and transported as formerly, they abandoned themselves to this deceitful breath; an instant had sufficed to pass from life to death. Thus was Psyche revenged.

Raphaël pinx.
Audot édit.
Psyché 17.

L'AMOUR MALADE.

Quant à l'Amour, une grave ordonnance le retient au lit. Le voyez-vous, ne sachant quelle position garder, rejeter loin de lui rideaux et couvertures avec l'impatience d'un enfant plus malade d'ennui que de sa brûlure? Libre à lui de briser, s'il lui en prend fantaisie, son arc qu'on lui a laissé comme jouet; il n'en sera pas moins gardé à vue, il ne lui en faudra pas moins subir, de la part de sa mère, toute la série de reproches que suggèrent à Vénus le sentiment de sa dignité de déesse et de mère méconnue, et le fait, constant aujourd'hui pour elle comme pour tous, de la grossesse de Psyché. « Que vous ferez vraiment un beau père de famille! lui répétait-elle. Ne suis-je pas, moi, pour ma part, d'âge et de tournure à m'entendre appeler grand'mère? » Elle parlerait encore, si Junon et Cérès ne fussent venues en visite. Divinités fort causeuses et un peu commères, elles se firent vingt fois répéter le fait et les détails, n'épargnant ni au fils ni à la mère les complimens de condoléance, si voisins de la raillerie, non plus que les allusions malignes et les obligeantes suppositions. Vénus, en les reconduisant jusqu'à la porte, leur demanda de l'aider dans les actives recherches qu'elle allait faire. Elle ajouta qu'il lui fallait l'insolente Psyché morte ou vive; puis on se sépara.

As for Cupid, a solemn edict confines him to his bed. Do you see him not knowing what position to remain in, throwing about curtains, and blankets, with the impatience of a child more indisposed from weariness, than from his burn, At liberty to break, if he should take a fancy to it, his bow, which they left him for a plaything; he will equally suffer confinement, and no less submit to receive from his mother, all those reproaches which a feeling of dignity as goddess and of mother disobeyed, suggest to Venus; and for the certain fact known to her, and to every one, of the pregnancy of Psyche. « What a fine father of a family you will make truly, » cried she to him. « And as for me, am I not of an age and shape to hear myself called grandmother? » She would have continued to rail on, if Juno and Ceres had not entered to pay a visit, Divinities very talkative, and rather gossips, they exacted twenty times a repetition of the fact, and all particulars, not sparing either to the son or the mother their compliments of condolence, so nearly bordering on raillery, any more than malignant allusions and kind suppositions. Venus in accompanying them to the door, asked them to assist her in the active search she was about to make. She added that she must have the insolent Psyche dead or alive; then they separated.

PSYCHÉ AU TEMPLE DE CÉRÈS.

Psyché 16.

Trop de royauté fatigue; ainsi en serait-il de trop de divinité? Heureux parfois les immortels de déserter l'Olympe et d'en échanger les magnifiques lambris contre de modestes résidences, toutes d'affection, où l'on peut à l'aise faire de la vie privée et humaine, de la bourgeoisie! Cérès et Junon avaient, non loin l'une de l'autre, leur *Villa*, leur *Trianon*, leur *retraite ornée*, comme disent les Anglais. Cérès s'était choisi le coin d'un riant paysage : c'était un terrain de médiocre étendue, ceint d'agréables coteaux, et mêlé de bois, de champs, de prairies et d'habitations rustiques. Moins modeste dans ses goûts, Junon se plaisait au centre d'une clairière d'un bois épais. Elle aimait les arbres séculaires, ne laissant pénétrer sous leurs voûtes de feuillage qu'un jour religieux, et dont les branches vigoureuses pussent recevoir en guise d'*ex-voto* de riches tentures, portant en broderies d'or le nom du suppliant de la déesse, et l'indication du genre de bienfait qu'on attendait de sa bonté comme de sa toute-puissance. Elle avait de plus voulu un temple de proportions nobles et hardies, où tout fût grandiose et digne de la femme et de la sœur de Jupiter. Celui de Cérès, au contraire, était remarquable par sa simplicité, par ses grêles colonnes et par le peu d'étendue de son pourtour. A l'entrée gisaient, entassés et pêle-mêle, des gerbes d'orge et de blé, de flexibles épis tressés en couronnes, des faucilles et des râteaux, prémices de récoltes et instrumens aratoires offerts par les laboureurs à la bonne déesse.

Psyché prosternée, après avoir rappelé en deux mots ses rapports avec l'Amour, sa curiosité et ses fatales suites, la colère de Vénus et ce qu'elle avait à en redouter, demanda pour toute grâce qu'il lui fût permis de se cacher, ne fût-ce qu'un jour un ou deux, sous les javelles, et de vivre du grain qui en tomberait; mais, quelque gré que Cérès sût à la suppliante, des coquelicots, bleuets et autres fleurs qui croissent dans les champs, dont elle avait pris soin de rajeunir et

d'orner son emblématique corne d'aboudance, elle ne répondit que par un refus, et l'invita à s'éloigner.

Junon, que Psyché se flattait de se concilier en l'invoquant sous ses noms de *Jugalis* et de *Lucina*; Junon qu'elle arrêta au seuil même de son temple, ne daigna pas l'écouter et passa outre, enchantée toutefois, en ne retenant pas la fugitive, d'avoir l'occasion, sans qu'il y parût trop, de désobliger Vénus, qui, impatiente d'en venir à ses fins, va recourir aux grands moyens.

Too muck royalty fatigues; it is the same with respect to divinity. Happy sometimes the immortals to forsake Olympus, and to exchange stately dwellings, for modest residences; altogether those of friendship, where, as ease, we lead the private and retired life of citizens. Ceres and Juno possessed not far from each other, their *villa*, their *Trianon*, their « Country seat » as the English term it. Ceres made choice of a corner possessing a smiling landscape; it was an estate of middling extent, inclosed by delightful hills, and interspersed with wood, with fields, meadows, and rustic habitations Less moderate in her taste, Juno fixed upon the centre of a stately and umbrageous wood. She delighted in solemn trees, only admitting under their vaulted foliage, a sombre light, and whose strong branches might sustain perhaps, offerings from devotees of rich hangings, bearing the name embroidered in gold of the suppliant to the goddess, and an indication of the sort of benefit, that was solicited as well from her kindness, as from her immense power. Besides which, she chose to have a temple of noble and bold proportions, where all should appear dignified and worthy of the wife, and sister of Jupiter.

That of Ceres, on the contrary, was remarkable for its simplicity, for its slender columns, and for the smallness of its extent. At the entrance lay heaped up, and in confusion, sheaves of barley and of wheat, flexible ears of corn, plaissed into crowns, with sickles and rakes, the first fruits of harvest, and implements of agriculture, offered by the husbandmen to the good goddess.

Psyche prostrate, after calling to mind her intercourse with Cupid, her curiosity, and is fatal consequences; also the anger of Venus, and what she had to dread from it, asked the favour alone of being permitted to conceal herself, if it were merely for a day or two; under the sheaves, and to subsist upon the grain that might fall from them;

but whatever good-will Ceres owed the suppliant, on account of the wild red poppies, corn flowers, and others, which grow in the fields, with which she had taken care to refresken and to ornament her emblematic Cornucopia; she only answered by a refusal, and begged her to begone.

Juno, whom Psyche flattered herself to conciliate, by invoking her under the name of Jugalis and that of Lucina; Juno, whom she stopt even on the threshold of her temple, did not condescend to listen, and passed on, delighted however, by not detaining the fugitive, to have occasion without its appearing too palpable, to disoblige Venus; who impatient to gain her ends, was going to have recourse to strong measures.

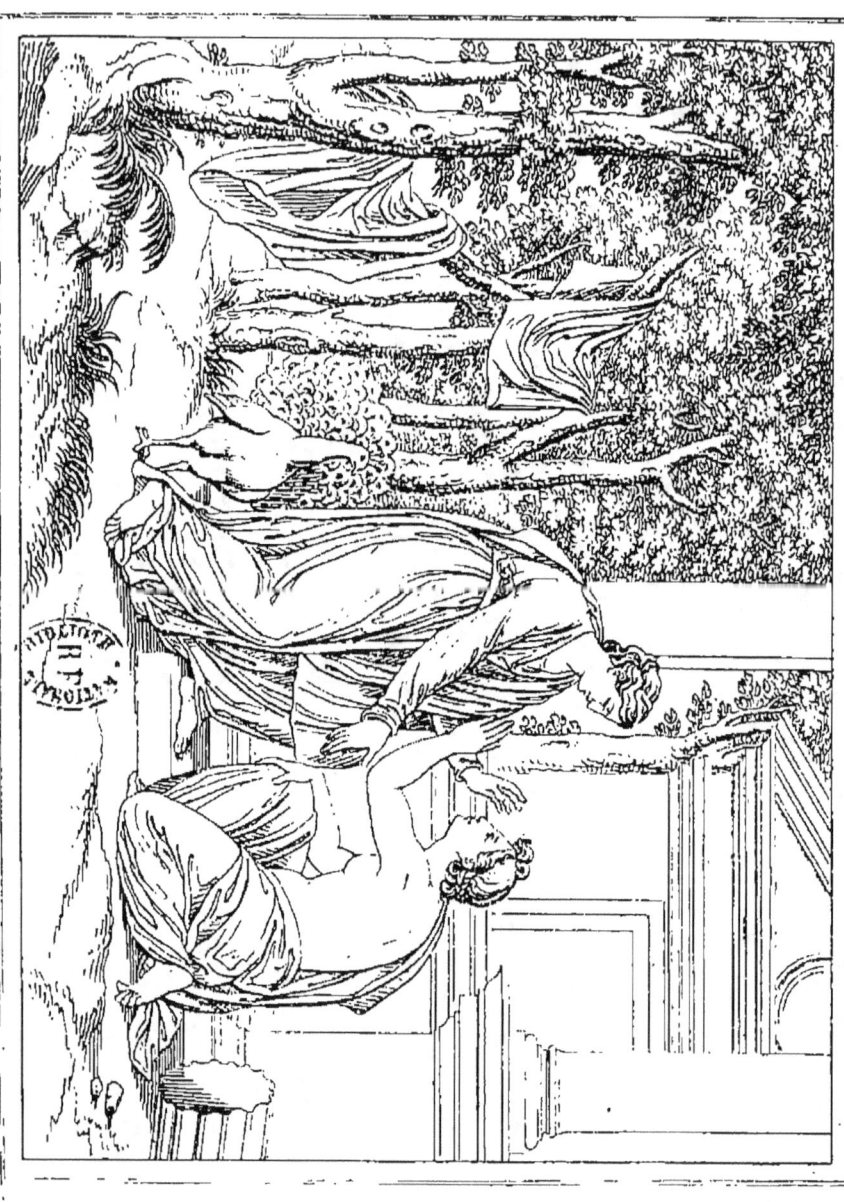

PSYCHÉ AUX PIEDS DE JUNON.

Après quelques soins donnés à sa coiffure, Vénus se drape avec recherche et coquetterie, fait avancer son char d'or, ouvrage de Vulcain, son char aux roues découpées. A sa voix, quatre jeunes et délicates colombelles, blanches comme le plumage du cygne, viennent d'elles-mêmes offrir leur cou de nuances changeantes au joug de perles que leur impose la déesse. Un double fil de soie à la main, Vénus se place, et, quittant la terre, dirige le charmant attelage vers les cieux; et les plaines de l'air de *se rasséréner* sur son passage, et les nuages de s'écarter, de se dissiper devant elle. C'était à l'Empyrée jour de *Far niente*, de vacances. Jupiter ayant à ses côtés Mercure, sur ses genoux sa foudre assoupie, à ses pieds son aigle, l'air aussi farouche que de coutume, devisait d'aventures galantes avec le fils de Maïa, maître passé en ce genre. On fit gracieuse figure à la survenante. Le terrible sourcil, qu'Apulée (*) qualifie de *cœruleus*, et son traducteur Montlyard (1616) de *verdâtre*, le sourcil dont un seul mouvement ébranle l'Olympe, ne se fronça point; on laissa la déesse maîtresse de disposer du crieur céleste, *dei vocalis*, dit Apulée. Mercure, chargé de temps immémorial de l'emploi, comme chacun sait, après avoir appris par cœur quatre lignes d'écriture que lui remit Cythérée, s'arma de son porte-voix; pour plus de légèreté, il ne prit ni tunique, ni manteau. Il s'en alla publier par les chemins et carrefours :

On fait savoir à tous, grands et petits,
Que Vénus a perdu certaine esclave blonde,
Se disant femme de son fils,
Et qui court à présent le monde ;
Quiconque enseignera sa retraite à Vénus,
Comme c'est chose qui la touche,
Aura deux baisers de sa bouche,
Et qui la livrera, quelque chose de plus (**).

Signalée ainsi, Psyché ne pouvait échapper. Lasse d'errer

(*) Lusus Asini, II, 30.
(**) La Fontaine, Amours de Psyché, II, 98.

par les chemins et les champs, elle préféra se livrer elle-même, et venir dire aux suivantes de Vénus : « Celle que vous cherchez, la voici. » Du reste, on n'imaginerait que difficilement quelles suivantes Apulée donne à Vénus. Ce sont des personnifications d'êtres abstraits, comme on en retrouve tant au moyen âge de notre littérature française; et Vénus a pour acolytes l'Habitude à la pantomime compassée, aux plis de robe invariablement symétriques; l'Inquiétude aux gestes incertains et brefs, aux regards mobiles, à l'oreille fine et attentive; la Tristesse enfin au front soucieux, aux longs vêtemens de deuil.

PSYCHÉ S'ADRESSE À JUPITER.

After due attention paid to her head-dress, Venus attires herself with care and coquetry, orders forth her golden car, the workmanship of Vulcan, her chariot with carved wheels. At her voice four young and delicate pigeons, white like the plumage of the swan, present of their own accord, their necks of divers hues, to the yoke of pearl which the goddess attache to them. A double silken thread in her hand, Venus seats herself, and quitting the earth, guides the charming team towards the skies, and the regions of air grow serene, the clouds disperse, and dissipate at her approach. It was a day of « Far niente, » of holiday, in Empireum, Jupiter having Mercury at his side, on his knees was the thunder quiescent, at his feet his eagle with his usual air of fierceness, he was discoursing of amorous adventures with the son of Maia, of great repute in matters of that kind. The new comes was received with a smiling look. The dreadful brow which Apuleus qualifie by the word « cœruleus » that brow, a single movement of which, shakes all Olympus, wore no frown; the goddess was left at liberty to order the celestial crier the Deus vocalis, as Apuleus calls him (*), Mercury, charged from time immemorial with the employment, as every one knows, after having learnt by heart four written lines that Cytherea had given him, takes his speaking trumpet; and for greater agility he neither invests himself in tunic nor cloak. He went forth to publish in all the roads and cross-roads.

« That it is made known to every one, both high and low,
« That Venus having lost a certain fair slave
« Calling herself the wife of her son,
« And who is now gadding about the world;
« Whoever will make known her retreat to Venus
« As it is a matter which very nearly concerns her,
« Shall receive two kisses of her mouth,
« And whoever shall deliver her up, shall have someting beyond (**).

(*) Lusus Æsini, II, 30.
(**) La Fontaine.

Thus described, Psyche could not escape! Tired of wandering through roads and fields, she prefered surrendering herself up, and to declare to the attendants of Venus « Behold, her whom ye seek » Again, it is difficult to imagine what kind of attendants Apuleus attributes to Venus.

They are personifications of abstract beings, of whom we hear so much, about the middle age of the french litterature, Venus has for *acolites* (attributes) pantomimic affected manners, invariably in scrupulous exactness even to the folds of her robe; disquietude in her actions — fickle looks — ear fine and attentive, sometimes sadness with a brow of care, and long garments of mourning.

PSYCHÉ BATTUE DE VERGES.

Mais ici quel tableau! Psyché, les épaules nues, traînée par les cheveux jusqu'aux pieds de Vénus, et battue de verges! Nulle pitié de son état de grossesse! on ne tient compte de ses larmes! « Plus fort, mes fidèles! » ne cesse de crier la mère de l'Amour, savourant d'autant mieux les plaisirs de la vengeance qu'ils se sont fait plus long-temps attendre; que sous vos coups se colore d'un vigoureux carmin cette peau qui voudrait être blanche et n'est que blafarde; puis, quand vous l'aurez convenablement diaprée, nous verrons à comparer les deux Vénus. » Et ce disant, elle rejetait en arrière l'écharpe dont elle était drapée, s'enivrant elle-même de ses charmes divins, et, dit encore Apulée, se pinçant l'oreille gauche du pouce et de l'index, en signe d'amère raillerie. Cependant les cris de Psyché retentissaient au cœur de son amant, séparé qu'il était d'elle par une simple draperie.

But here what a spectacle! Psyche bare shouldered, dragged by the hair to the feet of Venus, and scourged with rods! No compassion for her state of pregnancy, she pay no attention to her tears! « Still harder, my faithful slaves! » continues to cry the mother of Cupid, delighting more in the pleasures of vengeance, in as much as they have been delayed, « let that skin be coloured with glowing red, which pretends to be fair, and is merely wan; then after you have well chastised her, we shall compare the two Venus. » Thus saying, she threw back the scarf with which she was attired, intoxicated with her own divine charms, and, says Apuleus again, pinching her left ear with her finger and thumb, in sign of bitter raillery. However the cries of Psyche, affected deeply her lover, separated as he was from her, only by a slight drapery.

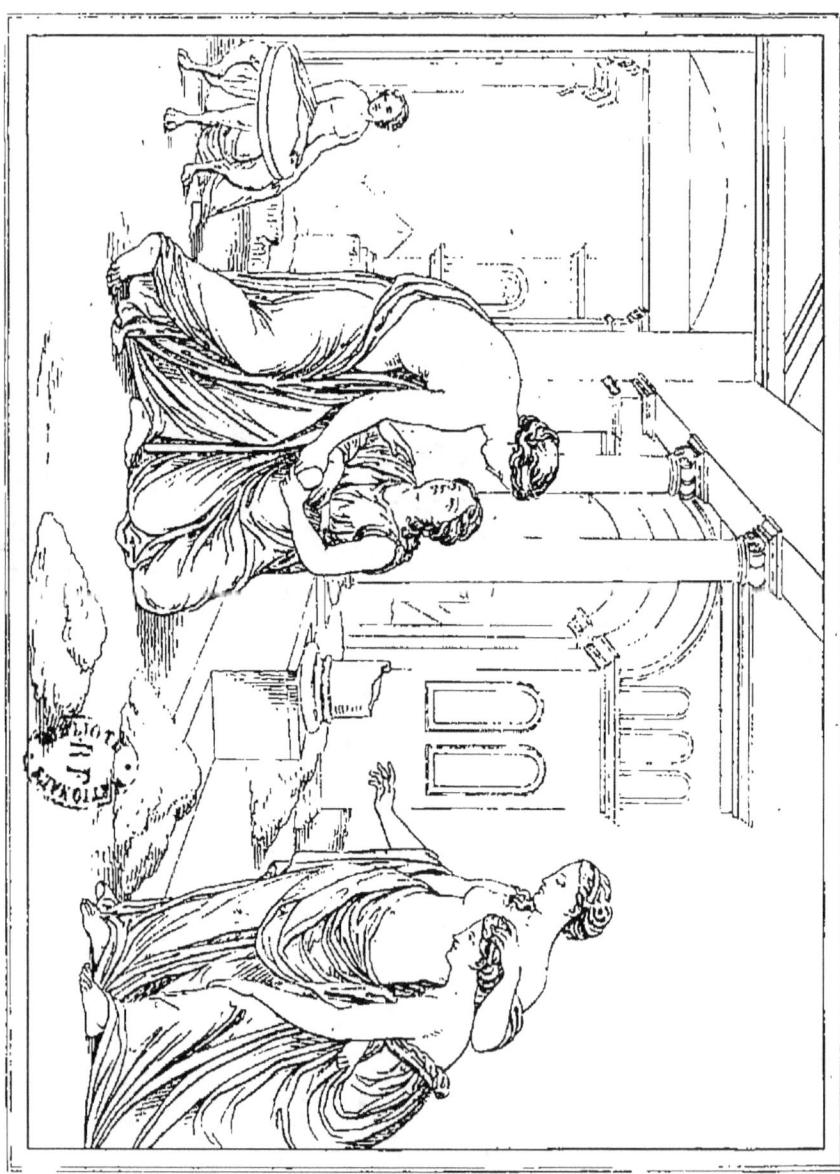

LES FOURMIS OFFIC EUSES

N'eût été l'Amour qu'elle espérait revoir et fléchir, fallût-il échanger le titre de sa femme contre celui de sa servante, Psyché eût désiré mourir. Mais Vénus, ingénieusement cruelle, réservait à son esclave une longue série de renaissantes tortures, ayant à l'enserrer dans un cercle de difficiles et périlleuses entreprises, dont elle comptait ne la point voir sortir. Alors, que de prétextes pour de nouvelles persécutions! Elle commença par faire apporter, en l'une des cours de son domaine, du blé, de l'orge, du millet, de la graine de pavots, des pois et des lentilles; tout fut mêlé, confondu ensemble, puis Psyché appelée, Vénus lui donna l'ordre de trier et mettre à part chaque nature de grains. « Il ne faut pour cela, dit-elle, qu'un peu de patience; ce travail devra être fini avant la nuit. » Après ces mots la déesse part pour un repas de noces, se croyant bien sûre de n'être pas obéie; mais il se rencontra de part le monde une petite fourmi campagnarde, qui prit en pitié tant de jeunesse, de candeur et de charmes, si cruellement tourmentés. Avis fut par elle donné à la gent fourmilière, et, en moins d'un instant, le monceau fut attaqué. Bientôt l'eussiez-vous vu, comme bouillonnant à tous les points de sa surface, changer de forme, décroître, s'abimer sous les efforts de milliers de travailleuses à six petits pieds, et se mobiliser par parties. Quand Vénus rentra, le geste insultant, l'ironie à la bouche, on peut juger de sa surprise. « On a trouvé moyen, dit l'immortelle, et ce pour le malheur du protecteur et de la protégée, de venir à ton aide, mais j'y mettrai bon ordre. » Alors Psyché s'agenouilla et reçut par grâce, pour souper, un morceau de pain noir qu'elle mouilla de larmes. On dit qu'avant de se retirer Cythérée s'arrêta un instant pour écouter aux portes, jalouse de ne rien perdre de soupirs et de sanglots plus doux à son oreille que la plus suave mélodie.

Had it not been that she reckoned on seeing Cupid again, and being able to soften him, (even were it necessary to exchange the litle of wife, for that of servant) Psyche would have desired death. But that was not what Venus wished; cruel to excess, she reserved a long series of reviving tortures, for her slave. She purposed ensnaring her in a circle of difficult and dangerous enterprises, from which, she hoped she would not extricate herself. Thence, what pretences for new persecutions! She began by ordering to be brought into one of the courts of her domain, both wheat, barley, millet, poppy seeds, peas, and lentils, all mixed and confounded with each other. Then Psyche was called, and Venus commanded her to pick out, and separate each sort, « A little patience only is wanting, » said she, « and this work will be finished before night. » So saying, she sets out for a wedding feast, thinking it quite certain that she could not be obeyed; but she did not reckon on a little country ant, which took pity on so much youth, candour and charms, so cruelly tormented. She gave notice to the ant tribe, and the heap was instantly attacked; very soon, had you but seen it, the whole surface was in a ferment at all points, changes its form, diminishes, disappears six feet deep, under the efforts of thousands of workmen, who carry it off piece-meal. When Venus entered, with an insulting gesture, with rony on her tongue, we may judge both of her surprise, as also, that of Psyche. « They have found means, says the immortal, and to the misfortune of the protector and the protected, to come to thy aid, but I will set that to rights. » Then Psyche kneeling received by way of favour, a morsel of black bread for supper, which she wetted with her tears. They say, that before she retired, Cytherea waited a quarter of an hour in the anti-chamber, not willing to lose any of the sobs and sighs, more agreeable to her ear, than the sweetest melody.

LES MOUTONS DU SOLEIL.

Le lendemain, nouvelle tâche. Du pied d'un large tertre d'où s'élèvent de hauts arbres qu'on y dirait encaissés, de bruyantes, de vagabondes eaux jaillissent pour serpenter autour d'une île d'un aspect triste et sauvage. Dans l'île, errent, libres et sans pasteurs, des moutons dont la laine a tout l'éclat de l'or, *lanosum aurum*, dit ingénieusement Apulée ; mais l'approche de ces animaux est terrible, leur atteinte mortelle. Ce sont les moutons du soleil. « Tu vois, Psyché, dit la mère de l'Amour à son souffre-douleur, qu'elle dépassait de toute la tête, tu vois, de l'autre côté du torrent, ces moutons si resplendissans que l'œil en peut à peine supporter la vue ; j'aurais quelque fantaisie d'un peu de ces toisons, ma bru aura sans doute assez de complaisance » Un geste dédaigneux, un bras levé, une indication du doigt, complétèrent, comme par grâce, ce que la parole avait commencé. Psyché part ; avec elle la nature entière semble d'intelligence. Déjà le torrent, laissant à découvert quelques quartiers de rocs jetés en son lit, lui a livré passage. A peine a-t-elle touché le bord opposé, qu'un roseau, que le zéphyr agite, trouve une voix pour lui révéler tout le danger de son entreprise et les moyens d'y échapper. Docile à ces bons conseils, elle attend, cachée sous un large platane, que le jour sur son déclin tempère l'ardeur des feux du soleil ; qu'une heure plus avancée ait ramené pour les moutons à laine d'or le besoin de pâtir plus frais de sommeil et d'un atmosphère plus chargée d'humidité. Dès qu'elle les voit, s'agglomérer en petits groupes, d'un côté de l'île à l'autre, elle parcourt, sans être inquiétée, la portion de terrain devenue libre. Aux ronces, aux branches les moins hautes des arbres du bocage, étaient suspendus de nombreux flocons de laine, riche proie dont elle revient nantie.

The following day fresh toil! From the foot of a broad rising ground, whence issue tall trees, vagrant and noisy waters spouting out, wind round an island of a savage and wild aspect. In the island wandered at liberty, and without shepherds, sheep whose wool has all the lustre of gold, (*lanosum aurum*) as Apuleus says beautifully, but it is terrible to approach these animals, and a blow from them is mortal. They are the sheep of the sun! « Thou seest, Psyche », says the mother of Cupid to her drudge, whom she exceeded by a whole head in stature, « Thou seest on the other side of the torrent, those sheep so resplendent, that the eye can scarcely support the sight of them, I have a certain fancy for a little of their fleece, and my daughter in law, will without doubt have sufficient complaisance. » A disdainful gesture, an upraised arm, an indication of the finger, completed by way of finish, what her words had imported. Psyche sets out, of what value is life to her? But all nature seems to favour her. Already the torrent leaving bare some parts of the rock, thrown into its bed, had opened a passage for her. Scarcely does she touch the opposite side, when a reed that Zephyr agitates finds a voice to reveal to her, all the danger of her entreprise, and the means of escaping it. In obedience to these friendly hints, she suffers the declining day to allay the ardour of the sun's rays. She waits concealed under a large plane tree, until a more advanced hour might again cause the sheep with fleeces of gold, to require an atmosphere more charged with humidity, a fresher pasture, and repose. As soon as she sees them collect together in little groups, from one side of the island to the other, she traverses without disquietude the portion of land, which they left free. On the brambles, and on the branches of the lowest trees of the tricket, were suspended numerous locks that the sheep had left there in their passage. She returns, and without having encountered any danger, possessed of this rich booty.

LA TOUR QUI PARLE.

Vénus se tiendra-t-elle pour vaincue? loin de là, sa colère tente une dernière épreuve. Si toute la terre, d'accord avec l'Amour, se refuse à seconder sa vengeance, elle essaiera des enfers; il n'y aura pas jusqu'à Psyché dont elle ne veuille se servir contre Psyché même. Porteur d'une boîte au couvercle soigneusement ajusté, la pauvre fille doit pénétrer jusqu'aux sombres bords; Pluton attend sa visite, et la mère de l'Amour son retour. Ce sont parcelles de beauté qu'on l'envoie emprunter à Proserpine; il y a cercle le lendemain à l'Olympe; Vénus y veut briller de tout son éclat. Du reste, le chemin est tout tracé; au détour d'un bois, une vieille tour en ruines; loin, bien loin, une ville d'Achaïe; à quelque distance de là, des rochers sans verdure, une nature triste; puis enfin, en un lieu écarté et de difficile accès, le Ténare, vaste soupirail des enfers, dont la profondeur laisse apercevoir une route ignorée des mortels. Vivante, descendre chez les morts! cette idée seule eût suffi pour faire mourir toute autre de frayeur; mais Psyché commençait à s'aguerrir. Ajoutez que la vieille tour dont les fondemens descendent bien avant dans le sol, en sait plus que Vénus ne le suppose; qu'elle a parlé, et que, grâce à ses minutieux et sages avis, Psyché n'a presque plus qu'à se défier d'une curiosité qui lui fut une fois déjà si fatale.

Will Venus consider herself as conquered? Far from that! — Her anger suggest another trial. If the whole earth conjointly with Cupid refuse to second her vengeance, she will have recourse to the infernal Regions; she will neglect no means even those of Psyche herself, againts her own proper person. The bearer of a box the lid of which was carefully fitted in, the poor girl was ordered to penetrate even as far as the gloomy shores; Pluto expects her visit, and the mother of Cupid her return. They were particles of beauty which she was sent to borrow of Proserpine; there was to be an assembly on the following day at Olympus and Venus chose to shine there, in all her splendour. Again, the path is marked out, in the winding of a wood, an old tower in ruins; far, very far off, a city of Achaia; then, at some distance, rocks without verdure, all nature sad, at length, in an isolated situation, and difficult of access, was Tenarus that vast air hole of the infernal Regions, in whose depth, is a road unknown to mortals. Living to descend among the dead! Idea alone sufficient to cause any other to die with fright, but Psyche began to be accustomed to trials. Add to that, the old tower, the foundations of which descend very deep in the earth, informs us of more than Venus imagines, that she has spoken, and that thanks to her very particular and discreet counsel Psyche has only to mistrust a curiosity which was once so fatal to her.

CARON, LE VIEILLARD ET L'ANE BOITEUX.

La voyez-vous, debout, immobile de stupeur ? entre elle et le fleuve des morts, la frêle planche d'une nacelle ; pour toute compagnie, le vieux Caron à la barbe grisonnante, habile à manier le lourd aviron et à gagner l'obole de péage. Derrière, sur la rive qu'elle abandonne, un vieillard demi-nu, en haillons, s'aidant avec peine d'un bâton, la supplie, un genou en terre, de l'aider à prendre place en la barque à ses côtés. A l'autre bord, elle fait rencontre d'un âne chargé de bois, et de son conducteur, boiteux l'un et l'autre. Vaines et dangereuses illusions que tout cela! piéges tendus à la bonne foi, à la simplicité de la voyageuse, et dont elle se rit !

Do you see her, standing up motionless with stupor? Only the weak plank of a wherry between her, and the river of death; for company, only old Charon with a grey beard, skilful in handling the heavy oar, and in gathering the obolus for toll. Behind her on the shore which she quits, is seen the ghost of an old man half naked and in rags, assisting himself with difficulty by a stick, who beseeches her, one knee on the ground, to help him to place himself by her side. On the other shore, she meets with an ass loaded with wood, and its conductor both lame: vain and dangerous illusions all that. Snares laid for good faith, for the simplicity of the traveller, and at which she laughs.

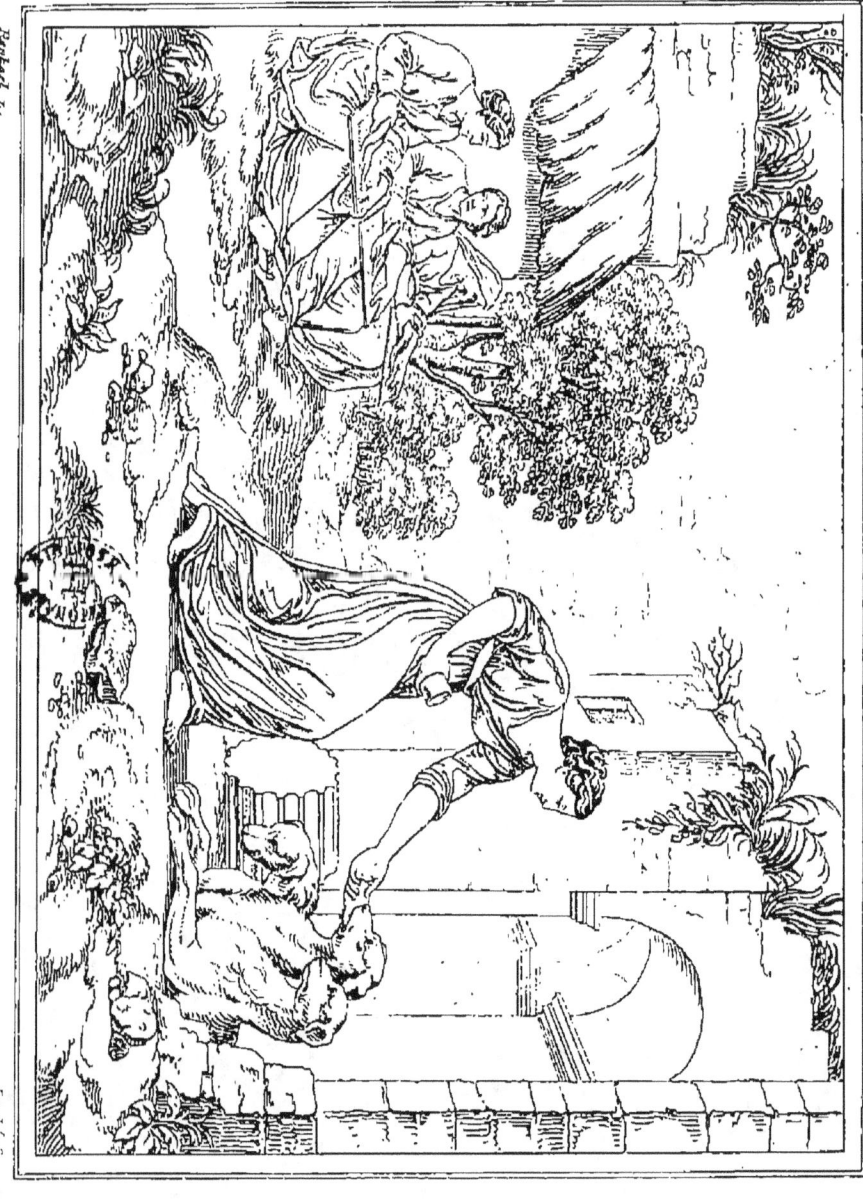

LES TROIS PARQUES ET CERBÈRE.

Plus loin s'offrent à sa vue et presque en même temps, ici trois vieilles apprêteuses de chanvre, la première plus laide, plus ridée que les deux autres ; là, l'horrible et triple gueule du chien Cerbère ; le *trio* de travailleuses assis sous une sorte de hangar, et dans le voisinage d'arbres sans ombrage quoique touffus ; le *trio* de têtes canines se dressant, fier et menaçant, sous le porche élevé d'un vestibule, d'où s'aperçoivent déjà les lueurs de l'immense fournaise. Un salut respectueux, un gâteau de farine d'orge pétrie avec du miel, c'est tout ce qu'obtiendront de Psyché les obséquieuses invitations des vieilles, le chien et ses furieux aboiemens.

Further off, here three old women preparing hemp present themselves almost at the same time to her view, the first of them more ugly, and more wrinkled than the two others; in another place, the horrible and three headed dog Cerberus, the workwomen seated under a kind of shed, and near trees without shade, although bushy : the three heads of the dog erect, fierce, and threatening under the elevated porch of a vestibule, from whence is already perceptible the glare of the immense furnace. A respectful salutation, and a cake of barley meal, kneaded with honey, is all that the obsequious invitations of the old women, and the furious barkings of the dog obtain of Psyche.

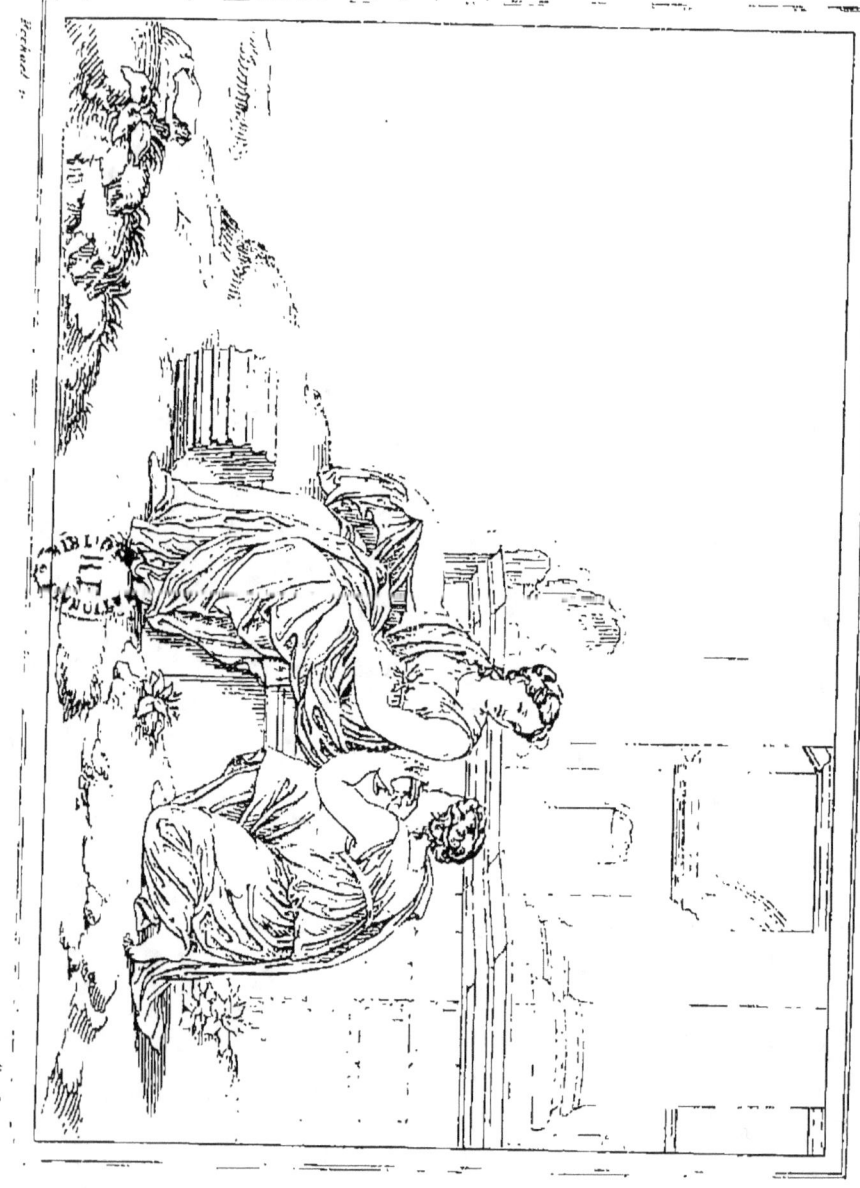

Enfin la messagère de Vénus est admise à se prosterner aux pieds de Proserpine ; elle la trouve assise à l'entrée de son palais, le seul endroit où, pour récréer les yeux de la fille de Cérès, la terre aride et brûlante laisse échapper de son sein quelques végétaux d'une indécise verdure. Un artiste eût admiré ces massifs, ces cintres, ces colonnes de pierre blanche, se détachant en vifs rehauts sur un fond de flamme écarlate et pourpre, ou de grise et noirâtre fumée. Pour Psyché, toute à sa mission, elle présente à genoux son humble requête à la reine des enfers. Proserpine sort un instant, revient avec la boîte remplie et bien fermée ; puis congédie l'envoyée. Devant Psyché repassent avec la rapidité d'un songe l'enfer et ses détails, et la voilà rendue à l'air, à la lumière, à la vie.

At length the messenger of Venus, is admitted to prostrate herself at the feet of Proserpine, she finds her seated at the entrance of her palace, the only place where to refresh the eyes of the daughter of Ceres, the arid and burning earth, sends forth from its bosom a few vegetables, of an undetermined and pale colour. An artist would have admired the masonry, those arches, those columns of white stone, presenting themselves in bright array on a ground of flame, scarlet and purple, or of grey and blackened smoke colour. As for Psyche, occupied with her mission she presents on her knees her humble request to the Queen of the infernal Regions. Proserpine goes out an instant, returns with the box filled, and well closed, then she dismisses the messenger. Hell and its details pass with the rapidity of a dream before Psyche; and behold her restored to air, to light and to life.

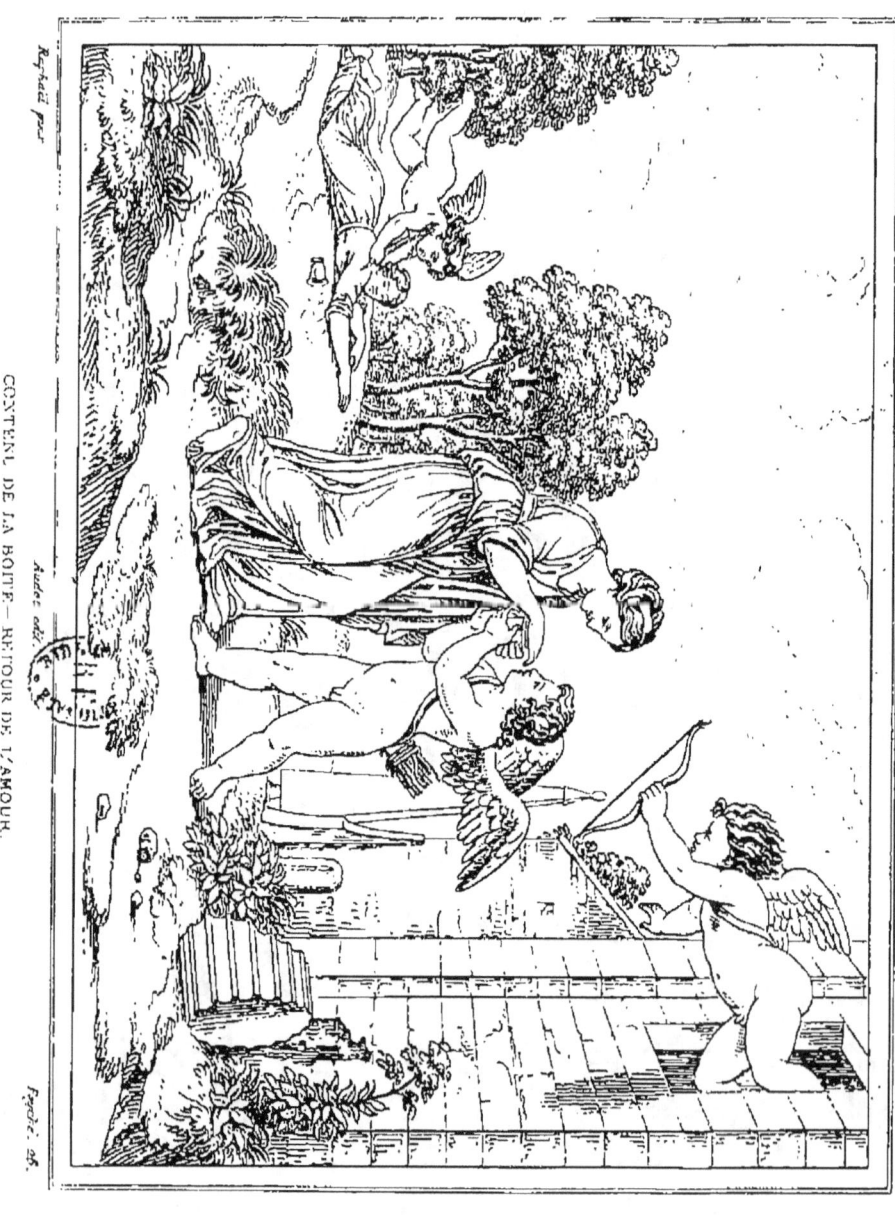

CONTENU DE LA BOITE — RETOUR DE L'AMOUR.

C'était là que la Curiosité l'attendait, pour lui dire à l'oreille : « Une boîte de beauté, Psyché! quelle singularité merveilleuse! un couvercle à soulever, et tu saurais comment est faite cette beauté, qui te viendrait à toi-même si bien à point. Nuls témoins ici; pas de lampe malencontreuse, d'épaule de dieu à brûler, de dormeur à éveiller; et quand tu déroberais à ton odieux tyran une toute petite portion de ce précieux trésor pour parvenir à reconquérir le cœur de ton mari, où serait le mal? »

La Prudence opposa bien quelques répliques à ces insinuations et à cette logique; mais on lui imposa silence. On passa la main cent fois sur les lisses parois de la boîte; on voulut essayer la solidité de la charnière ; bref, la boîte fut ouverte; il s'en échappa, au lieu de beauté, une vapeur nauséabonde et somnifère; et Psyché de tomber le visage contre terre; vous la diriez frappée de léthargie. Cette fois c'en était fait d'elle à toujours, ne fût survenu l'Amour lui-même. Sa blessure est cicatrisée, sa convalescence complète; il ne souffre plus que de l'absence de sa *mieux aimée* (*). Vénus a bien pensé à mettre gardiens aux portes; mais reste une étroite fenêtre; le malin dieu s'échappe. L'aile comme rajeunie par une aussi longue inaction, il ne fait qu'un vol jusqu'à celle qu'il a impatience de revoir. Quel spectacle! Psyché étendue à terre comme morte! Il commence par enlever d'autour d'elle l'enivrante vapeur, et le tout retrouve place en la boîte comme devant; puis, effleurant Psyché de la pointe d'une de ses flèches, il la réveille. « Voilà donc, pauvrette, lui dit-il, comme les leçons vous profitent! maintenant que tout est réparé, à vous de rejoindre ma mère, à moi d'agir. »

(*) *Ane d'or*, 1616.

It was there that curiosity, waited to whisper in her ear. « A box of beauty Psyche! What an extraordinary wonder! A cover to raise, and you will know how this beauty is formed, which presents itself to you so pointedly. No witnesses here, no unlucky lamp to burn the shoulder of a God, or sleeper to awake, and if you conceal from your odious tyrant a very small portion of this precious treasure, in order to regain the heart of your husband, where would be the harm ? »

Prudence opposes certain answers to these insinuations, and to this logic; but silence is imposed on her, The hand is passed a hundred times over the glossy compartments of the box, the solidity of the hinge his tried, in short the box was opened, and there escaped from it, instead of beauty, a nauseous and somniferous vapour, Psyche as though struck with lethargy falls with her face towards the earth. This time she had been for ever lost, had not Cupid himself unexpectedly come to her aid. Her wound healed, her recovery complete, she suffers only now for the absence of her well beloved. Venus imagined indeed that she had placed guards at the door, but there remained a narrow window and the malicious God escapes. His wing as though renovated by such long inactivity, he makes but one flight to her whom he is impatient to see again. What a spectacle! Psyche extended on the earth as if dead! He begins by collecting from around, the intoxicating vapour, and the whole is replaced in the box as before, then slightly touching Psyche with the point of one of his arrows, he awakes her : « There then, poor little creature said he to her, how well you take warning by former lessons, now that all is repaired, it is for you to rejoin my mother, and for me to act. »

Raphaël pinx.

Godet sculp.

Page 27.

Lors il tente un tour de son mêtier. Faisant force d'ailes, il monte jusqu'au plus haut des cieux, va trouver Jupiter, et tant et si bien plaide qu'on lui donne gain de cause. Pour mieux embrasser le gentil Cupidon, le bon Jupin s'en remet du soin de tenir ses carreaux au bec de son aigle; il emploie même, ainsi qu'on peut le voir au texte d'Apulée, trente lignes environ d'allocution à déclarer que, bien que l'Amour en use quelquefois le plus lestement du monde avec son Omnipotence, lui imposant mille extravagantes passions ou travestissemens ridicules, il n'a, divinité sans rancune, rien à refuser à l'enfant dont il est en quelque sorte le père nourricier. Il y met toutefois une condition : si par aventure se rencontre quelque mortelle, jeune et de rare beauté, dont veuille s'occuper le dieu par excellence, Cupidon fera en sorte d'amener les choses à bien ; ainsi, service pour service.

L'Amour épousera donc Psyché. Reste toutefois à y faire consentir Vénus, et, pour qu'il n'y ait pas trop choquante mésalliance à obtenir de l'Olympe en corps un brevet d'immortalité pour la future. Point de temps à perdre. Mercure revêt de la tête aux pieds la grande tenue de messager céleste : ailes au chef, ailes aux talons, en main le caducée, autour des reins une souple et flottante écharpe, léger, élégant à ravir, il glisse à travers les nuages, aussi prompt que la pensée, de libre allure comme elle. Point d'immortels inscrits en l'*Album* des Muses, qu'il ne convoque à peine de dix mille écus d'amende (*). Sa tournée faite, il servira d'introducteur à la nouvelle venue.

(*) Apulée, tom. II, pag. 39.

Then he has recourse to a trick of his trade, with great exertion of flying, he mounts even to the highest heavens, presents himself to Jupiter, and pleads so long, and so well, that his request is granted. The better to embrace the pretty Cupid, good Jupin remist his care of supplying thunder bolts to the beak of hif eagle. He employs even (as may be seen by the text of Apuleus) about 30 lines of harangue to declare, that although Cupid acts sometimes most scurvily with his Godhead, imposing on him a thousand extravagant passions, or ridiculous disguises, he can refuse nothing to the child of whom he is in some degree the.

He however annexes condition to it; if by chance some mortal should be met with, young, and of rare beauty, about whom the God should occupy himself by way of eminence, Cupid will act so as to bring matters to a happy conclusion, thus service for service : Cupid will then espouse Psyche. There remains however to obtain the consent of Venus, and that there may not appear a disparity of rank too shocking, there must be no time lost in obtaining a grant of immortality for the bride, from the assembly at Olympus.

Mercury invests himself from head to foot in the full dress of the celestial messenger, wings on head, and on heels, caduceus in hand around his loins, a pliant and waving scarf. Light, elegant even to admiration, he shoots across the clouds as quick, and with step as free as thought itself. No immortals inscribed in the Album of the muses whom he does not summon under a fine of 10000 crowns*.

His circuit finished, he will perferm the office of ushering in the new corner.

* Apuleius, V. 3.

JUPITER DONNE UN BAISER A L'AMOUR.

PSYCHÉ CONDUITE PAR MERCURE AU CONSEIL DES DIEUX.

CONSEIL DES DIEUX

Raphaël pinx.

Audot edit.

(D'après la fresque du palais Farnèse.)

Psyché, 35

Chose rare! on se trouva au grand complet. Quelle plus imposante réunion! En avant de tous, Jupiter et Junon ; Jupiter, un globe sous les pieds, tient d'une main sur ses genoux son tonnerre tout pacifique pour l'instant, et de l'autre flatte et apaise son aigle, qui, la serre en avant, les ailes demi-ouvertes, menace de l'œil et du bec le paon de la reine des dieux. Rangés en cercle, les autres dieux et déesses sont reconnaissables à leurs attributs : Hercule, à sa peau de lion, à sa massue; Apollon, à sa lyre ; Neptune, à son trident ; Mars, à son casque; Janus, à son double visage ; Diane, à son croissant; Minerve, à sa lance à sa cuirasse ; aux derniers rangs se voient l'Hymen et autres divinités de moindre importance. La mesure est mise aux voix et adoptée à l'unanimité. Mercure, en exécution du vœu général, gratifie Psyché d'une ample tasse d'ambroisie, et l'Amour présente à tout le cercle sa douce moitié, tout fier d'avoir, avant la noce, déformé une jolie taille.

Extraordinary even! What a most imposing assembly is seen at this august meeting! In front of all, Jupiter and Juno; Jupiter, a globe under is feet sustains with one hand upon his knees, his thunder quite at rest for a short time, and with the other caresses and appeases his eagle, who with one claw forward, and wings half extended, menaces with eye and beak the peacock of the Queen of the Gods. Ranged round in circle, the other Gods and Goddesses are distinguishable by their attributes: Hercules has his lion's skin, and his club; Appollo, his lyre; Neptune, his trident; Mars, his helmet; Janus, his double face; Diana, her crescent; Minerva, her lance and cuirass; in the hinder ranks are seen Hymen and other Divinities of less importance. The measure his put to the voice, and adopted unanimously. Mercury in accordance with the general wish gratifies Psyche with a large cup of ambrosia, and Cupid presents his better half to the whole assembly, quite proud of having before marriage spoiled a very pretty shape.

Raphaël pinx. Aublet sculp. Pergami. 53.

PRÉSENTATION A L'OLYMPE.

REPAS DE NOCE

On passe en la salle du banquet ; Junon fait les honneurs, et place avec tact et convenance ses convives. Jupiter fut galant avec les dames ; Pluton chassa toute idée noire ; Hercule ne s'épargna pas le nectar ; toujours fort sur le quolibet et le bon mot, Vulcain provoqua plus d'une fois le rire homérique. Du premier service au dernier, l'Amour ne cessa d'aller des genoux de sa Psyché aux genoux de Vénus ; la belle-mère et la bru s'entendant le mieux du monde. Pour les Heures, dont les courtes ailes sont décorées ou non de ces yeux qu'on voit aux ailes des papillons, selon qu'elles sont heures de jour ou heures de nuit, elles jonchèrent de fleurs la table et le plancher.

They pass on to the banketting hall; Juno does the honours of the table, and places all the guests with suitable elegance of manner. Jupiter was gallant with the ladies; Pluto chaced every sombre idea; Hercule did not spare the nectar, and Vulcan always ready with pun, and jest, excited more than once Homeric laughter. From the first course to the last, Cupid did not cease to pass from the knees of Psyche to those of Venus; the mother in law, and daughter in law, being on the best possible terms. As for the Hours, whose short wings are decorated or not with those eyes seen on the wings of butterflies, according as they are hours of day or of night, they strewed with flowers, both the table and the floor.

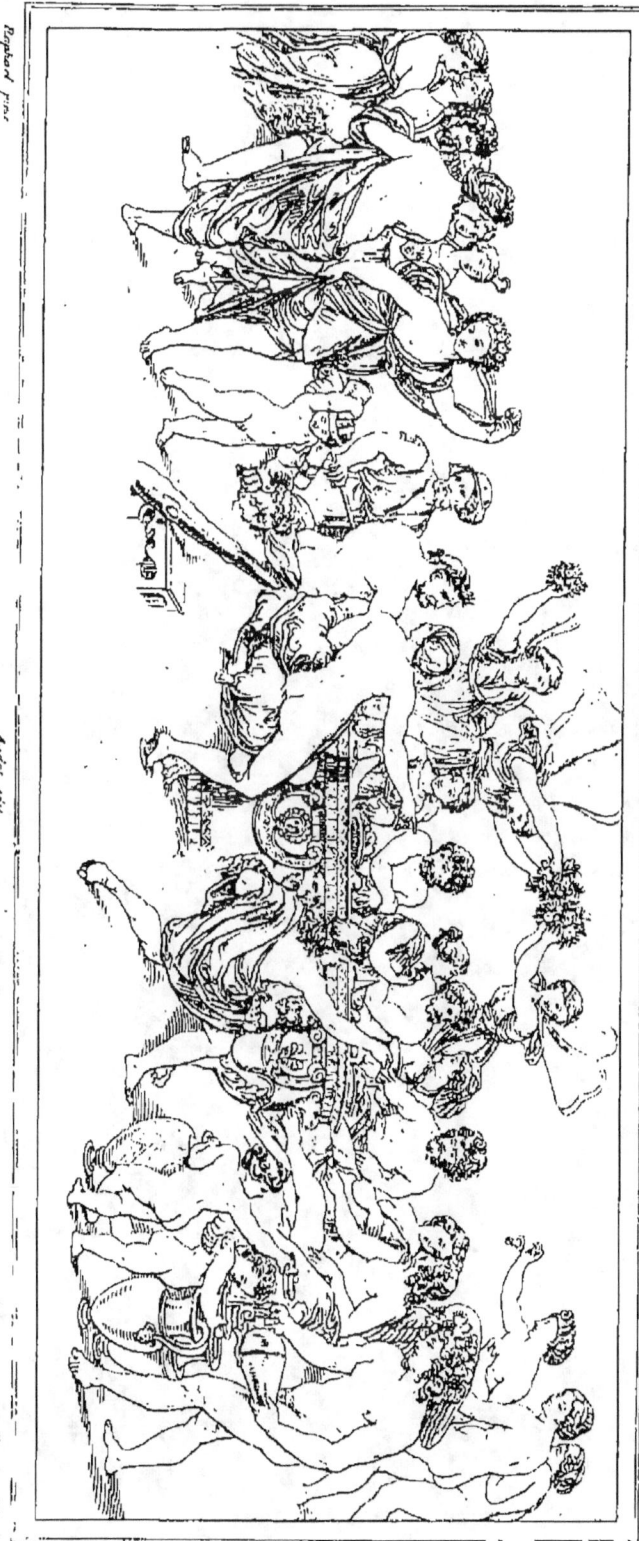

Raphael pinx. Audot raw. Pigache. sc.

REPAS DE NOCE.

CONCLUSION DE L'HISTO...

Il faut à toute histoire une conclusion : comment prendra fin celle-ci ? Un seul coup-d'œil, jeté sur le dernier et tout significatif carton de notre auteur, en apprendra plus, même au moins expérimenté, que ne le feraient de longues phrases. Interrogez tour à tour cette chambre vaste et isolée, ces amples rideaux qu'une hardiesse de peintre a relevés pour un instant, ce moelleux oreiller sur qui reposent deux têtes, cette couche que foulent à la fois un jouvenceau qui veille et une jeune femme endormie ; l'un, l'air malin et conquérant ; l'autre, tout repos, abandon et volupté. Cet ensemble ne répond-il pas : « A Psyché, le gentil, le folâtre fils de Vénus ; à l'Amour, sa douce, sa mieux aimée Psyché. »

Ainsi disait la vieille Thessalienne qu'Apulée ne se gêne pas de qualifier de *Radoteuse*, mais uniquement pour qu'on proteste. Veuille le lecteur, même en dépit de ces trente pages écrites après tant d'autres pages, consentir à rayer l'épithète !

Et maintenant !....

 « Va, petit livre, que Dieu t'envoie un heureux passage,
 « Et surtout que te soit permise la prière
 « A tous ceux qui te liront ou t'entendront lire,
 « Pour qu'ils veuillent, où tu seras faible, te prêter leur force,
 « Où tu pècheras, te corriger en tout ou en partie. »
 Chaucer's, *Belle Dame sans merci*.

Every history must have a conclusion, how will this end? A single glance cast on the last and all significant sheet of our author, will shew more even to the least experienced than long phrase woul do. View turn by turn, this vast and isolated chamber, those ample curtains, which the boldness of paintaing has raised for a moment, that downy pillow upon which two heads repose, that couch, which is pressed both by a stripling and a young woman, over whom he watches; the one with a sly and commanding air, the other all submission joy and voluptuousness. This whole does it not answer to Psyche, to the pretty playful son of Venus — to Cupid and to his mild and well beloved Psyche?

Thus said the old Thessalian woman whom Apuleus does not scruple to style « dotard » but merely in order that we may protest against it : And now—

 Go, little book, God send thee good passage
 And specially let this be thy prayer,
 Unto them all that thee will read or hear,
 Where thou art wrong, after their help to call,
 Thee to correct in any part or all.

 CHAUCER's, *Belle dame sans merci.*

www.ingramcontent.com/pod-product-compliance
Lightning Source LLC
Chambersburg PA
CBHW070952240526
45469CB00016B/71